HISTOIRE D'UNE COULEUR

色彩列传

蓝 色

MICHEL PASTOUREAU …

［法］米歇尔·帕斯图罗 …著

陶 然 …译

生活·讀書·新知 三联书店

First published in France under the tile *Bleu, histoire d'une couleur*
by Michel Pastoureau
©Éditions du Seuil, 2000
Current Chinese translation rights arranged through Divas International, Paris（巴黎迪法国际版权代理）
(www.divas-books.com)

Simplified Chinese Copyright © 2016 by SDX Joint Publishing Company
All Rights Reserved.

本作品中文简体版权由生活・读书・新知三联书店所有。未经许可，不得翻印。

图书在版编目（CIP）数据

色彩列传. 蓝色／（法）帕斯图罗著；陶然译. —北京：
生活・读书・新知三联书店，2016.8（2024.7 重印）
ISBN 978-7-108-05567-5

Ⅰ. ①色… Ⅱ. ①帕… ②陶… Ⅲ. ①色彩学–美术史
Ⅳ. ① J063-09

中国版本图书馆 CIP 数据核字（2015）第 249740 号

责任编辑	关丽峡	
装帧设计	张　红　朱丽娜	
责任校对	安进平	
责任印制	董　欢	
出版发行	生活・讀書・新知三联书店	
	（北京市东城区美术馆东街 22 号）	
邮　　编	100010	
网　　址	www.sdxjpc.com	
图　　字	01-2019-1007	
经　　销	新华书店	
印　　刷	天津裕同印刷有限公司	
版　　次	2016 年 8 月北京第 1 版	
	2024 年 7 月北京第 3 次印刷	
开　　本	720 毫米 × 880 毫米　1/16　印张 16	
字　　数	150 千字　图片 96 幅	
印　　数	13,001-15,000 册	
定　　价	66.00 元	

（印装查询：010-64002715；邮购查询：010-84010542）

contents 目录 >>

导言 颜色与历史学家　　...1

1. 隐秘的颜色
起源至12世纪　　...001

白色与它的两个反色　　...003
染蓝：菘蓝与靛蓝　　...006
用蓝色作画：青金石与石青　　...011
古希腊人与古罗马人看得见蓝色吗？　　...016
彩虹中没有蓝色？　　...022
中世纪前期：对蓝色的缄默　　...027
礼拜仪式颜色的诞生　　...031
热爱颜色的高级教士
　　与患有颜色恐惧症的高级教士　　...037

2. 全新的颜色
11—14世纪　　...045

圣母马利亚的角色　　...047
纹章的见证　　...055
从法国国王到亚瑟王：
蓝色在皇室中的出现　　...061

染蓝：菘蓝与欧洲菘蓝 ...065
红色洗染商和蓝色洗染商 ...068
混杂的禁忌与媒染 ...076
洗染方法手册 ...079
全新的颜色秩序 ...084

3. 道德的颜色
15—17世纪 ...089

限制奢侈法与服装法 ...091
合规的颜色与被禁的颜色 ...095
从流行的黑色到道德的蓝色 ...103
宗教改革与颜色：礼拜 ...108
宗教改革与颜色：艺术 ...113
宗教改革与颜色：服饰 ...118
画家的调色板 ...124
颜色的新格局和新分类 ...130

4. 钟爱的颜色
18—20世纪 ...135

蓝色对蓝色：菘蓝与靛蓝之争 ...137
全新颜料：普鲁士蓝 ...144

浪漫主义蓝色：从维特的衣着到
　　"布鲁斯"的节奏　　　　　...151
法国的蓝色：从纹章到帽徽　　　...159
法国的蓝色：从帽徽到国旗　　　...166
政治和军事上的蓝色的诞生　　　...178
最常穿着的颜色：从制服到牛仔裤　...184
最钟爱的颜色　...194

结论　今日的蓝色：一个中性的颜色？　　...205
注释　...209

导言　颜色与历史学家

颜色是一种自然现象，但更是一个复杂的文化建筑，它不服从于任何一概而论的总结，抑或任何分析。它引发出众多难题。这或许可以解释为何鲜有以颜色为主题的严肃专著，而从历史视角对其进行谨慎而专门的研究的书籍则更为少见。相反，许多作家倾向于玩弄时间与空间概念，追寻颜色背后那些所谓的普遍事实或典型现象。然而对历史学家来说，这些都是子虚乌有。颜色首先是一个社会现实。颜色中不存在一个跨文化标准，尽管有些书籍依据神经生物学的理论劝说我们相信这一点，这些书错误地解读了该学科，更糟糕的是陷入了晦涩的心理学垃圾怪圈。遗憾的是，围绕颜色这一主题的图书市场上充斥了这类有害的书籍。

历史学家对这一局面多少负有一定责任，因为他们极少谈及颜色。不过他们沉默的背后有不同的原因，这些原因本身就是历史文献。本质上是

< 蓝宝石 ……

蓝宝石是尤为宝贵的石头。人们通常将它的蓝与天空之蓝进行对比，被视为有保健作用，东方人相信它可以辟邪。但古典时代和中世纪的文献有时会混淆蓝宝石与青金石，为后者冠以前者的特质

因为，他们想把颜色视为一个完全独门独类的历史物品会遭遇多重困难。这些困难主要来自三方面。

第一方面是文献层面的：我们看到的颜色是历史传递给我们的，呈现了时间的塑造结果，而非其本来的面貌；此外，我们看到的颜色是在光线作用下的颜色，通常与之前的社会所了解的颜色毫无关系；最后，在最近的几十年里，我们已经习惯通过黑白摄影研究历史上的图片与物品。尽管有彩色照片的普及，我们的思维模式本身似乎依然多多少少固化在黑白的世界里。

第二方面是方法论层面的：在颜色的问题上，历史学家要同时面对以下问题：物理、化学、材料、技术，以及肖像学、意识形态、象征学和符号学。如何为这些问题分类？应该以何种顺序提出合适的问题？如何确立研究彩色图像与物品的分析标准？尚未有任何研究人员、团队或方案可以解决这些难题，各方都倾向于在有关颜色的繁杂的数据与问题中挑选那些符合其当下的论证的方面，反过来，则将所有不符合的地方都搁置在一边。这显然是一种错误的工作方法。尤其是对于史料，我们经常被诱惑着为物品和图像附着上文本带给我们的信息，而正确的方法——至少在分析的第一阶段，是学习史前学家（他们没有掌握任何文本，但需要分析壁画）：通过研究如频率与稀缺，排列与分布，高与低、左与右、前与后、中央与周边的关系等事物，从这些图像和物品本身提取意义、逻辑和系统。简而言之，就是通过进行内部结构研究，开启对图像或物品颜色的全面研究（这并不意味着研究应该止步于此）。

第三方面是认识论层面的：我们不可能把现今对颜色的定义、概念和分类原样投射到历史上产生的图像、遗迹和物品上。它们有别于之前的社会（也可能与明日的社会不同……）。混淆年代的错误危险从文献的每一个角落袭向历史学家——艺术史学家尤甚。当我们讨论颜色以及它的定义和分类时，则愈加有这种危险。请不要忘记，在长达几个世纪的时间里，黑色与白色都被视为自成一体的颜色；17世纪之前人们并不知道光谱与颜色的光谱排列顺序；也是在17世纪，原色与补色之间的关联才慢慢地浮出水面，并直到19世纪才真正为民众所接受；暖色与冷色的对比完全是约定俗成的，在不同时代（例如在中世纪，蓝色是暖色）和不同社会中有不同界定。光谱、色轮、原色的概念、并置对比法则、视网膜锥体与杆状体的区别，这些并非自古流传的真理，而是在历史的演进过程中逐步获得的知识。我们不能牵强附会。

在之前的著作中，我好几次停留在这些认识论、方法论和文献层面的问题上，在这本书里我不希望驻足于此。[1]尽管本书必定提及某些问题，但并不会用所有篇幅讨论这些问题。同样，本书也不会专门论述图像或艺术作品对色彩史的贡献，这段历史在许多方面还有待考证。相反，本书希望根据各式各样的文献，以多重视角观察色彩史，并说明其不仅限于艺术范畴。大部分对色彩的历史问题进行研究的著作都错误地把视野限定在图像或艺术范畴，或是科学范畴。[2]真正的重点事实上在别处。

此外，色彩史说到底也只能是一部社会史。对历史学家来说——如同社会学家或人类学家看待其他问题——颜色首先是一个社会现实。是社会

"创造"了颜色，为颜色赋予了定义与含义，确立了它的法规与价值，为其提供用处，决定其利害。不是艺术家或学者，更不是人类的生物器官或大自然的景致。颜色的问题首先是并永远是社会问题，因为人类并非离群索居，而是生活在社会之中。如果没意识到这一点，我们会陷入狭隘的神经生物学理论或是危险的唯科学主义，所有试图构建色彩史的努力也将付诸东流。

为完成这项工作，历史学家要肩负双重任务。一方面，他必须试着发现在我们之前的社会里颜色所处的环境，以及组成这个环境的所有要素：命名的词汇与行为，颜料化学以及染色技术，服饰体系以及服饰暗含的规章，颜色在日常生活和物质文化中占据的地位，官方颁布的法规，宗教人士的教化，科学人士的思辨，艺术人士的创造。可供调查和思考的场地从不匮乏，也提出了多种多样的问题。另一方面，历史学家应聚焦某个特定的文化，从语言的历时性出发，对所有在历史上可以观察到的、对颜色的各个方面产生影响的要素进行研究，包括其应用、规章、体系以及变迁、消失、创新或融合。与人们普遍的看法相反，这个任务可能比前一个更困难。

在进行这两项工作时，需要对所有文献存疑：颜色从本质上说是一个跨文献、跨学科的领域。但这其中有些学科相较其他领域取得了更为丰硕的成果。词汇方面亦同理：在世界各地，词语的历史都为我们了解过去提供了大量相关的信息。在颜色的领域，词语的历史强调说明，在任何社会中，其首要功能就是分类、标记、声明、关联或反对。在染料、织物、服饰领域亦然且尤甚。因为正是在这些领域中，化学、技术、材料和专业问题与社会学、意识形态、象征学和符号学的问题进行了最亲密的碰撞。在中世

纪史研究者看来，染料、织物和服饰能比彩绘玻璃窗、壁画或油画板乃至彩饰字母本身（当然其与各种文献有紧密的联系）带来更为坚实、更为广泛和更具关联的文献材料。

本书不局限于研究中世纪，远不止此。但本书并无意构建一部真正的西方社会色彩史，而只希望做几项起步工作。为此，本书从蓝色入手，讲述其从新石器时代到20世纪的历史。蓝色的历史的确涉及一个历史演变的问题：对于古典时代的人来说，这个颜色微不足道；对于古罗马人来说，它甚至是令人不舒服、不值钱的：它是野蛮人的颜色。而今天，蓝色显然是全欧洲人最钟爱的颜色，他们对蓝色的喜爱远远超过对于绿色和红色的喜爱。所以在时代变迁的过程中，发生了价值的彻底颠覆。本书要强调的正是这种颠覆。本书首先描述了古典时代和中世纪前期对蓝色的漠视；接着追述了蓝色自7世纪以来在各个领域内，尤其是服饰和日常生活中逐渐崛起的声誉和显著提高的身价，强调了从该时期到浪漫主义时期之间，与蓝色相关联的社会、道德、艺术和宗教因素。最后，着重说明了蓝色在当代的成功，对其运用和意义进行了小结，并追问了它的未来。

但说到底，一个颜色不是凭空"降临"的。它只有与一个或几个其他颜色进行关联或对比的时候，才能体现其意义，完全地"发挥作用"。所以谈论蓝色，就必须同时谈论其他颜色。在随后的篇章里，不会遗漏其他颜色，正相反：不仅有绿色和黑色这两个长期用来与蓝色作比较的颜色，还有白色和黄色这两个经常与蓝色一同出现的颜色。此外当然还有红色，数个世纪以来在西方对色彩的应用中，它一直是蓝色的反色、搭档与对手。

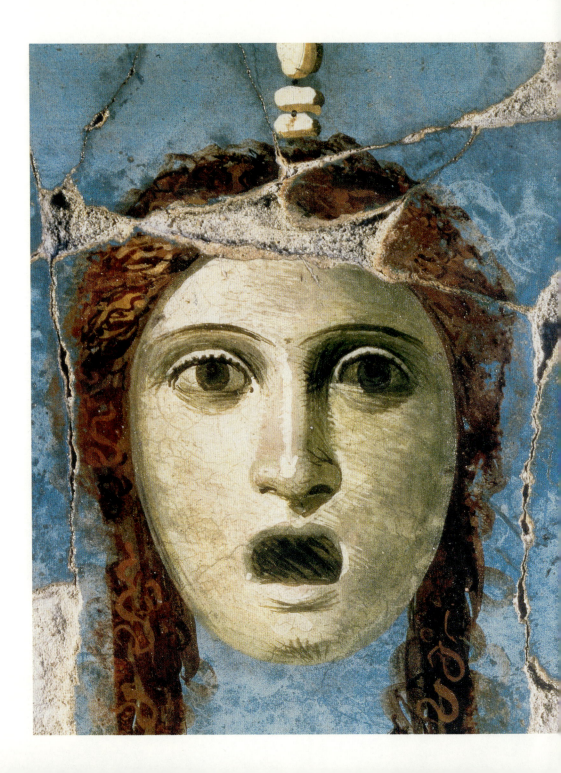

1...
隐秘的颜色
起源至12世纪

< 庞贝壁画（公元1世纪）......

在庞贝这座于公元79年因维苏威火山爆发被掩埋的城市里有大量壁画，但是壁画的近景中却看不到蓝色，而只有红色。蓝色主要用来做背景色，古罗马的绘画中亦是如此

蓝色在社会、艺术和宗教领域的运用历史并不能追溯到古代，甚至不能追溯到旧石器时代晚期。尽管当时仍以游牧为生，但群居已久的人类已经完成了最早的壁画。这些壁画上有红色、黑色、褐色，以及各种不同赭石颜料，但没有蓝色，没有绿色，也几乎不见白色。到了几千年之后的新石器时代，情况也几乎一模一样，当时已经诞生了最初的染色技术：人类已经有固定住所，他们先是学会染红和染黄，很久之后才学会染蓝。蓝色这个颜色其实自地球诞生以来就在大自然中大量出现，但人类通过艰难的努力，直到很晚才把它复制和制造出来并进行掌握。

这恐怕也解释了为什么在西方，蓝色长期以来都是背景色，它几乎没有在社会生活、宗教活动或是艺术创作中扮演任何角色。相对于红、白、黑这三个古代社会的"基础"色，蓝色的符号性太弱，它无法表达或传递观点，激发强烈的情绪或感受，形成规章与制度，帮助分类、关联、比较和划分等级——分类功能是颜色在任何一个社会的首要功能——甚至无法与冥世对话。

由于蓝色在人类活动中占据如此卑微的地位，并且有几门古代语言难以对这种颜色进行指称，19世纪的部分学者不禁疑问，古典时代的男性和女性是否能看见蓝色，抑或，他们看见的蓝色和我们今天看见的蓝色是否相同。在今天，这种问题已经烟消云散。但不可否认的历史事实是，在数千年的时间里——从新石器时代到中世纪中期，蓝色在欧洲社会中扮演着毫不起眼的社会角色与符号，我们必须要对此进行反思。

白色与它的两个反色

　　颜色与纺织材料之间一直保持着特殊的关联。同理，在历史学家看来，织物与服饰对于试图了解颜色在某个特定社会中的地位、角色与历史来说是最丰富多元的文献来源；比来自词汇、艺术或绘画的文献还要丰富和多元。织物是与材料、技术、经济、社会、意识形态、美学、符号学等问题关系最为紧密的领域。所有与颜色相关的问题都可以在织物的世界里找到：染料化学，染色技术，交换活动，商业利害，财务条件限制，社会分类，意识形态代表，美学关注的内容。织物和服饰是进行多学科研究的宝地。它们也会一直伴随着本书的展开和进行。

　　不过，对于更早的社会，由于缺乏文献和证据，我们无法研究或是突显颜色与服饰的这种特殊关系。就目前所知，我们倾向于认定，最早在织物上进行染色的活动出现在大约公元前 6000 年到前 4000 年。人体绘画和对一些植物素材（木头、树皮）进行染色则出现得更早。最早流传到我们手中的染色织物片段并非来自欧洲，而是来自亚洲与非洲。欧洲直到公元前 4000 年末期才出现最早的染色织物文物，[1] 并且所有物品都属于红色系列。

　　最后一点很值得我们注意。在西方，直到古罗马时代初期，为织物染色最常见的做法（当然，不是唯一的做法）便是用属于红色系列中的一个颜色

取代原有颜色，红色的跨度从最浅淡的赭石色与玫瑰红色到最浓烈的鲜红色。用来染红的材料是茜草，它可能是最古老的染料。此外还有其他植物、虫胭脂和一些软体动物，它们可以轻易持久地渗入纺织纤维，比其他染料更有效地抵御阳光、水、洗涤液以及光线的作用。同时，它们能比其他颜色染色所用的材料带来更丰富的色调差异和更强的亮度。因此在长达几千年的时间里，织物染色的主色调都是红色。古罗马时期的拉丁词汇也再度印证了这一点，*coloratus*（染色的）与 *ruber*（红色的）被视为同义词。[2]

红色主导的现象似乎源远流长，可以一直追溯到古罗马时期之前。它组成了最早的人类学数据，或许解释了为什么在大多数印欧语系社会中，白色长期有两个反色：红色和黑色。这三个颜色组成了三大"极"，直至中世纪中期，所有的社会规章以及大部分有关颜色所构建的表现体系都围绕这三大"极"组织而成。如果不追究原型的话，对于这一点，历史学家有道理姑且认为：在古代社会中，红色长期代表了染色织物，白色代表了未染色但整洁或纯净的织物，黑色则代表了未染色且肮脏邋遢的织物。[3] 古典时代和中世纪时期对颜色最关心的两大轴心问题——亮度与浓度——恐怕正源于这个双重反差：一是白色与黑色（颜色与光线的关系，包括与光线的密度和纯度的关系），一是白色与红色（颜色与染色材料类型的关系，包括与是否使用染色材料、染色材料的数量和浓度的关系）。黑色是昏暗的颜色，红色是浓密的颜色，而白色既是黑色的反色，又是红色的反色。[4]

在这个三极和两大轴心组成的体系中，没有蓝色的位置，也没有黄色抑或绿色的空间。这并不意味着这三个颜色不存在，显然不是。它们在物质生

青金石鼻烟壶（19世纪）

亚洲是盛产青金石的矿藏地（伊朗、阿富汗、中国）。在亚洲，用这种硬石雕琢而成的深蓝色、略带白色或金色纹理的物件数目较为庞大，并被视为吉祥之物。它们通常尺寸较小，因为青金石十分罕见，对其加工也很有难度

巴黎，吉美博物馆

活与日常生活中十分常见。但在符号和社会学层面上说，它们与红、白、黑这三个颜色并不具备相同的功能。我们会看到，对历史学家而言，核心问题是理解和研究为什么，在西欧，这个源自原史时代*、围绕白色和它的两个反色展开的三元格局会在12世纪中期到13世纪中期这段时间里走到终点，被新的组合所取代。从那之后，蓝色、黄色和绿色开始扮演与白色、红色和黑色相同的角色。在几十年的时间里，西方文化中的色彩体系就从三个基础色转变为六个基础色——在今天，我们大多数时候依然是采用后者的体系。

* 指史前时代与信史时代中间的一段时期，指在一种文明还没有发展出自己的书写系统，但被外部其他文明以其文字所记载的时期，也可以指一个社会从读写能力的出现到第一位历史学家的著作完成之间的过渡阶段，还可以指一个文明的某些不完整的或外部的历史记载被发现的时期。（*处为译者注，全书不再另行标示）

染蓝：菘蓝与靛蓝

回到古典时代的染料，请注意，虽然古希腊人和古罗马人很少用蓝色进行染色，但其他民族并非如此。凯尔特人和日耳曼人便使用菘蓝（拉丁语：*guastum*，*vitrum*，*isatis*，*waida*），一种在欧洲许多气候温和地区的野生潮湿土或黏土中生长的十字花科植物。其主要的染色剂（靛蓝）大多存于叶子上，但为获取蓝色染料进行的步骤是漫长而复杂的。我们会发现，到了之后的 8 世纪，服饰上出现的蓝色新风尚将带来染色工业的变革，并让菘蓝成为真正的工业用植物资源。

此外，更有近东人民从亚洲和非洲进口一种长期不为西方所了解的染料：靛蓝。这种染料从一种小灌木的叶子上得来，这种名为木蓝的小灌木品类繁多但没有任何一种是在欧洲土生土长的。在印度和远东，以灌木形态生长的槐蓝高度很少超过两米。其主要的染色剂（此处亦为靛蓝）存于最高最嫩的叶子上，比菘蓝更为强效。它可在丝质、呢绒和棉质织物上留下深邃持久的蓝，几乎不需要使用媒染剂就可以让颜色深入到织物纤维之中；通常，把织物泡进靛蓝缸，然后让它暴露在空气中就可以成功染色；若如此获取的颜色还太浅，就将这个过程重复几遍。

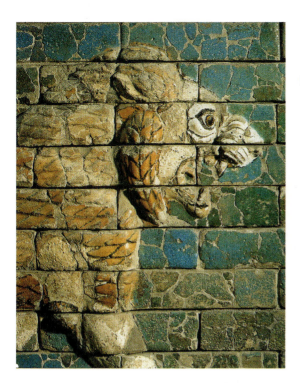

巴比伦釉砖檐壁（公元前6世纪）……

在近东和地中海盆地的古老语言中，将绿色与蓝色区分开的语言界限通常十分含糊（但绿色与黄色的区分却十分严格，两者几乎从来不产生任何关联）。物品和艺术品也一样：颜料的制作，抛光或上釉技术以及颜色的符号体系都倾向于将蓝色和绿色的关系拉近，甚至混为一谈

通往伊什塔尔城门的道路（局部），巴比伦，约公元前580年

柏林，佩加蒙博物馆

从新石器时代起，灌木丛生的地区开始运用靛蓝染色，它推动了蓝色在织物和服饰上的流行。[5]与此同时，靛蓝植物亦从很早便成为出口产品，尤其是印度靛蓝。《圣经》里的民族在耶稣诞生之前就开始使用靛蓝，但它是个昂贵的商品，只用于高档织物。而在古罗马，这种染色剂的使用范围更为狭窄，不仅因为其高价（它来自相当遥远的地方），而且也因为它依然很少得到赏识，尽管日常生活中会运用蓝色。古罗马人和之前的古希腊人一样了解了亚洲靛蓝。他们将其与凯尔特人和日耳曼人的菘蓝[6]进行了清楚的区分，并了解到这种强力的染料来自印度，它的拉丁文名字也因而是"*indicum*"。但他们并不清楚这个商品的植物原料，认为它是从石头中提炼而成。因为靛蓝植物是从东方整体运输过来的，这导致叶子研碎为膏状物，需进行晾干，[7]

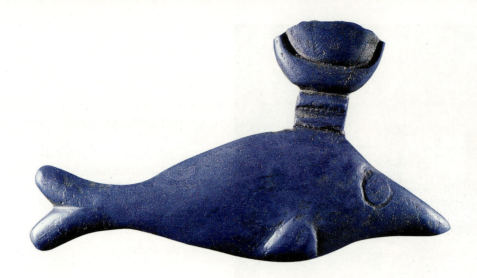

古埃及神仙鱼（公元前1世纪）……

古埃及人不仅认识天然蓝色染料（石青、青金石、绿松石），也知道如何从硅酸铜中制作出炫目的人工蓝色染料。此外，他们还掌握了玻璃化的原理，生产出了蓝色或蓝绿色自动上釉材质的美丽物体，通常用为丧葬品（小雕塑、小铸像、珠状物），其颜色带有巫术或辟邪作用

海法，国家海洋博物馆

因此人们认为它是一种矿物质，迪奥克里斯*之后的几位作者甚至把它当作一种次等宝石，青金石的近邻。这种将靛蓝植物误认为矿物质的想法在欧洲一直延续到16世纪。我们在后面讲到中世纪的蓝色洗染时会再回到这个话题。

《圣经》中多次提到织物与服饰，但极少提及染料与颜色。关于色彩差异与染色的词语最少。历史学家在此处遭遇了词汇的困难，因此必须十分留意他自己使用的《圣经》文本或是其他作者（如基督教早期教父**）所使用、

* 迪奥克里斯（40—90年）。古罗马时期的希腊医生与药理学家。
** 早期基督教会历史上的宗教作家及宣教师的统称，他们的著作被认定具备权威，可以作为教会的教义指引与先例。在他们之中包括了许多著名的教会神学家、主教与护教者。

由他进行引述或评论的《圣经》文本中出现的不同"描述"与不同翻译。就《圣经》来说,不同的语言版本里用来表达颜色的词汇有很大的不同,在翻译的过程中,相关词汇也越来越多、越来越细分。而翻译中有许多不忠实、过分解读和意思偏差的情况。中世纪的拉丁语中包含大量的颜色词汇,而希伯来语、阿拉米语和希腊语则只采用与材料、光线、浓度或品质相关的词汇。比如希伯来语中的 *brillant*（明亮的）,在拉丁语中通常为 *candidus*（白色）或 *ruber*（红色）;希伯来语中的 *sale*（脏的）或 *sombre*（暗的）,在拉丁语中是 *niger* 或 *viridis*,其他的本地语言则说 *noir*（黑色）或 *vert*（绿色）;希伯来语或希腊语中的 *pâle*（暗淡的）,在拉丁语中有时为 *albus* 有时为 *viridis*,本地语言中则是 *blanc*（白色）或 *vert*（绿色）;希伯来语中的 *riche*（富裕的）,拉丁语通常翻译为 *purpureus*,通俗语中则翻译为 *pourpre*。法语、德语和英语中的 *rouge*（红色）经常被用来翻译希腊语或希伯来语文本中那些并不表达染色的含义,而是指代财富、力量、名声、美丽甚至爱情、死亡、鲜血和火的词语。所以在对颜色的象征性进行全面思考之前,必须针对历史学家每次使用的《圣经》文本进行严谨的语史学考据。[8]

这些困难也解释了为什么不易评估蓝色在《圣经》或《圣经》里的民族中的地位。蓝色的地位可能不及红色、白色与黑色,但也无法就此进行更多的展开。希伯来语里有一个单词,引起了热烈争议,它巧妙地展示了将古代语言中只涉及材料或品质的词汇翻译为现代染色词语的危险。这个词是希伯来语中的 *tekhélet*,它在《希伯来圣经》中重复出现过几次。一些翻译家、语史学家或《圣经》注解者认为其描述的是一种染成的浓郁的蓝色。另一些更

为谨慎的人士认为它是用来形容一种"源自大海"的动物染色材料,可能是某种特殊的骨螺,但他们从来没有考虑过这种材料是用来染蓝的。[9]然而在圣经时代,地中海东岸的洗染商使用的任何一种贝壳类动物都没有制作出一种稳定和清晰的色彩,并且对骨螺的使用也少于其他物种。恰相反,所有这些软体动物产生的颜色包括红色、黑色,以及所有蓝色和紫色,甚至不排除一些黄色或蓝色的光泽或色调。此外,一旦进入织物纤维,颜色会持续变化,随着时间推进产生色彩差异,符合古代紫红色的基本特征。想用"蓝色"翻译 *tekhélet*,或哪怕是试图将这种材料与蓝色联系起来,在语史学上都是困难的,在历史学上也存在时代错误。

用蓝色作画：青金石与石青

《圣经》对宝石的叙述比染料更为丰富，但此处依然涉及翻译和诠释的棘手问题。尤其是《圣经》中最常提到的宝石——蓝宝石，[10]它与我们现今所了解的蓝宝石未必是同一样东西，有时其实是把它与青金石混为一谈。此外，古希腊人和古罗马人，以及整个中世纪都是如此：这两种宝石通常被认为具有相同的高贵性，大多数百科全书和宝石商都对其进行了清晰的鉴别，但有一些相同的词语时而指代青金石，时而指代蓝宝石（*azurium*，*lazurium*，*lapis lazuri*，*lapris Scythium*，*sapphirum*）。[11]两种宝石都用于饰品及奢侈艺术，但唯有青金石提供了绘画使用的颜料。

与靛蓝一样，青金石也来自东方。它是一种十分坚硬的石头，如今被认定为"次等宝石"，在天然状态下呈现出深蓝色，并带有浅镀金白色片状或纹理。古人将叶脉误认为金（其实是黄铁矿），提升了青金石的声誉与价格。青金石的主要矿藏地在西伯利亚、中国、伊朗和阿富汗，其中伊朗和阿富汗在古典时代和中世纪时期是西方的青金石主要供应国。青金石的昂贵不仅因为其难以发现且产地遥远，而且因为受其硬度限制，采掘需要耗费大量时间。此外，为将天然矿物质转变为绘画可用的颜料所进行的研磨和提纯工作漫长而复杂：需要去除青金石中包含的大量杂质，保留石头中少量的蓝色微粒。

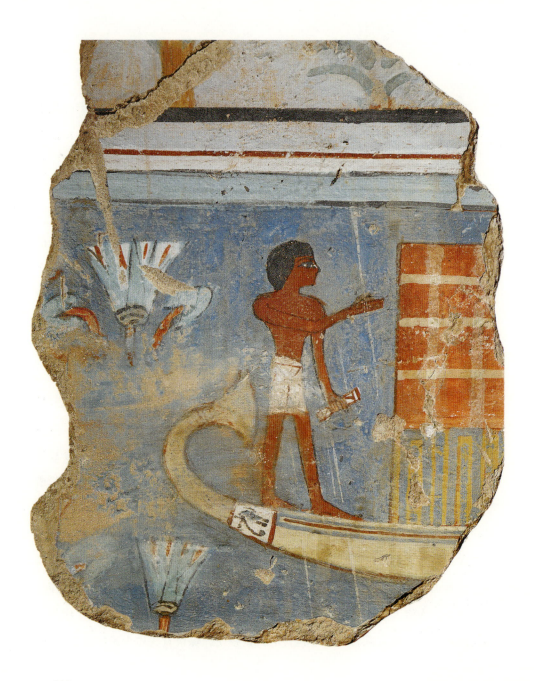

古希腊人和古罗马人没有很好地完成这项工作,他们甚至满足于将石头整个磨碎。这也是为什么他们用青金石绘画出的蓝色比亚洲以及之后在阿拉伯世界和西方基督教中的蓝色少了些纯度和美感。中世纪的艺术家则利用蜂蜡和稀释的洗涤剂去除青金石的杂质。[12]

青金石作为一种颜料可以呈现出不同色调、高强度的蓝色。它可以有力抵御光线,但它的覆盖能力很弱,因此它主要用于面积小的表面(中世纪的小彩画就使用了其最美的蓝色)。而由于其高昂的价格,它主要用于雕像、作品或绘画中需要强调的区域。[13] 相对便宜的是石青,它是古典时代和中世纪时期运用最为广泛的蓝色颜料。它不是宝石,而是矿石,由碱式碳酸铜组成。其稳定性比青金石差(很容易变色为绿色或黑色),若研磨不当的话,其蓝色会较为逊色;若研磨得过于精细,它会失去色彩,变得十分暗淡;若研磨得过于粗糙,它会很难与黏合剂混合,使画面呈现颗粒状。古希腊人和古罗马人从亚美尼亚(*lapis armenus*)、塞浦路斯(*caeruleum cyprium*)和西奈山进口石青。在中世纪,人们从德国和波西米亚的山峰提取石青——所以它有个名字叫"山脉之蓝"。[14]

< 古埃及墓室壁画(公元前14世纪)......

新王国时期(公元约 1500—前 1100 年)是古埃及壁画艺术蓬勃发展的时代。其中出现的蓝色色调繁多,但主要用作背景色。有时为天然提取的蓝色(石青、孔雀石),更常见的是人工制作的蓝色(铜),它们美丽的蓝色表面代表着尼罗河水,逝者的身体坐着小船穿过河流,离开活人城邦,来到彼岸的死者城邦

哈伦海布(Haremhab)法老墓中绘画(公元前 1332—前 1305 年)。莱顿(Leiden),国立古物博物馆

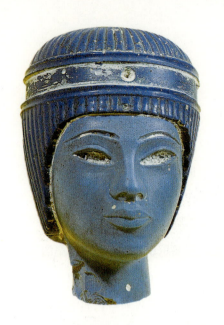

琉璃脱蜡铸造古埃及皇室头像（公元前13世纪）

在埃及和近东其他国家，蓝色是一种吉祥的颜色，被视为可以驱邪招福。它常与丧葬仪式联系起来，用以保护天上的逝者。代表复活的绿色通常与蓝色一同出现。此外，在自动上釉颜料材质的丧葬雕塑上区分蓝色与绿色并非易事

巴黎，卢浮宫

　　古人还知道如何将铜屑与沙子和钾肥混合，制作出人工蓝色颜料。古埃及人更是从硅酸铜中制作出了壮观的蓝色和蓝绿色，人们可以在小的丧葬家具（小雕塑、小铸像、珠状物）上找到这些颜色，它们的表面经常涂有一层釉，呈现出透明和宝石的特质。[15] 对古埃及人和近东与中东的其他民族来说，蓝色是一种可以驱邪的吉祥色，常与丧葬仪式联系起来，用以保护天上的逝者。[16] 绿色则常与蓝色搭配一同出现。

　　在古希腊，蓝色更少得到重视也更为罕见，尽管在其繁多的彩色建筑与雕塑中，蓝色有时会作为人物（以及帕特农神庙的部分檐壁）所处环境的背景色。[17] 作品的主要颜色仍为红色、黑色、黄色和白色，此外还要加上金色。[18] 古罗马人比古希腊人更甚，他们认为蓝色是一种阴沉的、来自东方的野蛮颜色，他们十分吝于使用蓝色。对古罗马人来说，光明的色彩绝不是蓝色，而是红色、白色或金色。老普林尼（Pline）的著作《博物志》

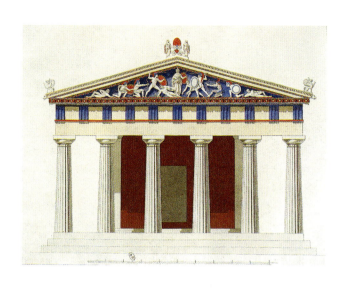

埃伊纳岛（Egine）朱庇特神庙（Temple de Jupiter）复原图（约1860年）……

我们今天欣赏到的那些褪色的希腊神庙，最初是绘有图画的，即便没有整体上画，也有部分覆盖图画。19世纪的考古学家和建筑学家试图根据存留的彩色装饰痕迹，用素描和水彩复原这些神庙的原貌。但他们使用的颜色通常要么太暗淡，要么过于明亮，无法完美地呈现出这种经过上色的建筑和雕塑所释放出的色彩冲击。用作背景色的蓝色非常浓稠、昏暗和深邃，完全丧失了建筑绘画的感觉

巴黎，装饰艺术图书馆

（*Histoire naturelle*）*中有一段讨论绘画的名言，他认为，最优秀的绘画常常会将用色局限为四种：白色、黄色、红色与黑色。[19] 只有镶嵌瓷砖属于例外：它来自东方，色彩更浅、更绿、更蓝，多见于拜占庭艺术与早期基督教艺术。蓝色在其中不仅表现水流，有时还表现背景与光线。[20] 中世纪也重拾了这个潮流。

*《博物志》，又译《自然史》，是古罗马学者老普林尼在公元77年写成的一部著作，被认为是西方古代百科全书的代表作。

古希腊人与古罗马人看得见蓝色吗？

考虑到蓝色的罕见，尤其是在词汇史料上的稀缺，一些语史学家曾提出疑问：古希腊人以及他们之后的古罗马人是否不认识蓝色？[21] 的确，由于缺乏一个或几个固定、常见的基础词汇（相反，白色、红色和黑色则拥有这样的基础词汇），古希腊语与拉丁语很难为"蓝"这个颜色命名。在古希腊语中，有关颜色的词汇经过几个世纪的时间才固定下来，最常见的两个指称蓝色的词语是 *glaukos* 和 *kyaneos*。后者或许源自指称某个矿石或金属的词语，其词根并非希腊语，词义也长期模糊。在荷马时期，它既可以指眼珠的浅蓝色，也可以指丧服的黑色，但不能用来形容天空或大海的蓝色。此外，我们注意到荷马在《伊利亚特》和《奥德赛》中的 60 个用来修饰环境与风景的形容词中，只有 3 个是形容颜色的。[22] 相比之下，形容光线的词汇则相当丰富。在古典时代，*kyaneos* 指称的是一种阴沉的颜色：深蓝色，还有紫色、黑色、褐色。事实上，这个词更强调的是颜色的"情感"，而非色彩。至于 *glaukos* 这个被荷马大量使用、自古风时期起就有的词语，它有时指称绿色，有时则指称灰色、蓝色，甚至是黄色或褐色。它更多地强调了色彩的暗淡或是稀疏，而非对色彩进行确切定义。因此它既用来为水的颜色命名，又用来指称眼睛、树叶或是蜂蜜的颜色。[23]

古希腊红色人像花瓶（公元前5世纪）……

古希腊陶瓷中没有蓝色的身影。花瓶的用色局限于黑色、红色、白色和黄赭石色。正因为人类大量保存的这些花瓶构成了我们了解古希腊文明的主要图像史料来源，我们倾向于认为蓝色在古希腊无迹可寻。事实并非如此：古希腊人知道如何用蓝色进行染色和绘画，并对其进行了相对精确的命名，蓝色只是没有在他们的物质生活或符号世界里扮演重要的角色

红色人像花瓶（局部），公元前5世纪20年代前。伦敦，大英博物馆

反过来，为了形容一些植物或矿物质醒目的蓝色，古希腊的作者有时会使用一些并不属于蓝色词汇范畴的颜色词语。以花为例，鸢尾、长春花和矢车菊被形容为红色（erythros）、绿色（prasos）或黑色（melas）。[24] 用以描述大海和天空的词语通常可以是任何一种色彩或色调，却极少是蓝色这个类别

的词汇。于是，19世纪末20世纪初时会产生这样的问题：古希腊人看到的蓝色是我们今天见到的蓝色吗？对于这个问题，部分学者的回答是否定的，他们围绕人类对颜色的视觉能力举出了一些进化论理论：技术与智力"发达"社会的男女，或是所谓的发达社会，如当代西方社会——比"原始"社会或古代社会的人类有更强的能力鉴别和命名大量颜色。[25]

这些理论很快引起了热议，直至今日依然有信奉的人士，[26]但在我看来它们既不正确又站不住脚。这些理论不仅依托于一个模糊而危险的种族优越理念（我们可以凭借何种标准判断一个社会是"发达的"还是"原始的"？谁来做这个判定？），而且混淆了视觉现象（很大程度上是生物现象）与认知现象（主要为文化现象）。此外，它们遗忘或忽略了在任何时代、任何社会、任何个人身上都存在的"实际"色彩（假定这个形容词有其真正含义）、认知色彩与被命名色彩之间的差异，有时候这种差异十分巨大。对于古希腊语的颜色词汇中蓝色的缺失或模糊，应首先考虑词汇本身，它的形成与运用，随后应考虑使用该词汇的社会的意识形态，但绝不应该扯上个人的神经生物器官。这个视觉器官在古希腊人身上和20世纪的欧洲人身上是一模一样的。颜色的问题绝不能归结为生物或神经生物的问题。它们在很大程度上是社会问题和意识形态问题。

对蓝色难以命名的问题也存在于古典拉丁语中（以及之后的中世纪拉丁语）。虽然古典拉丁语中有不少相关词语（*caeruleus, caesius, glaucus, cyaneus, lividus, venetus, aerius, ferreus*），但所有这些词语都是多义词，在色彩定义上模糊不清，用法上也不统一。以其中使用频率最低的 *caeruleus* 为例，

其词源含义为蜂蜡的颜色，cera（介于白色、褐色和黄色之间），随后它用来指称绿色或黑色的几个色调，之后专门用来指称各种蓝色。[27] 蓝色词汇的这种模糊与不固定现象事实上反映了古罗马作者以及其后的基督教影响下的中世纪前期作者对蓝色的漠不关心。这为之后的拉丁语中出现的两个新词提供了便利，一个来自日耳曼语（blavus），另一个来自阿拉伯语（azureus）。正是这两个新词最终超越了其他词语，进入了罗曼语族。因而在法语中——也包括在意大利语和西班牙语中——用于指称蓝色的两个最常用词语并非来源自拉丁语，而是德语和阿拉伯语："bleu"（blau）和"azur"（lazaward）。[28]

正由于词语的匮乏、模糊、变迁，也包括它们在使用上的频繁或罕见，词语以及往大了说，所有词汇现象为蓝色史学家带来了一大批有着重大意义的史料数据。

如果说古罗马人并非如19世纪的学者所以为的那样"看不见蓝色"，那么他们也至多是对蓝色漠不关心，甚至是抱有敌意的。事实上，对他们来说，蓝色尤其代表了野蛮人，也就是凯尔特人和日耳曼人，据恺撒（César）和塔西陀（Tacite）称，他们习惯在身上染上蓝色，以吓退敌人。[29] 奥维德（Ovide）补充说，年迈的日耳曼人用菘蓝给自己的头发染色，是为了让他们的白发变得暗沉。老普林尼甚至坚称，布列塔尼妇女在前往酒神节之前会用同一种染色剂（glastum）在身体上画上深蓝色，他就此总结说蓝色是我们应该怀疑或回避的颜色。[30]

事实上，在古罗马，身穿蓝色衣物是非常低下和古怪的（尤其是在罗马共和国时期和罗马帝国初期），或是象征丧葬。此外，这个颜色在明亮的时

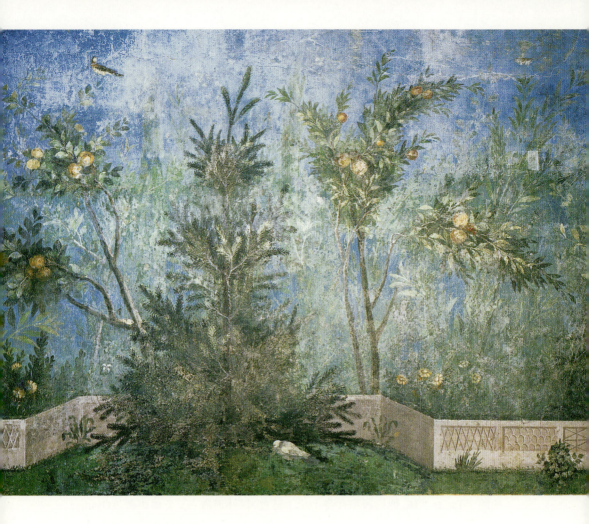

奥古斯都统治时期的古罗马壁画 ……

在古罗马的绘画中,蓝色并不多见,并且通常充当背景色或是铭文表面的颜色。但从公元前 1 世纪到 1 世纪的风景画中,却鼓励使用更为明亮的蓝色,如此处的花园或是人们想象中东方的天堂幻境

莉薇娅王后*居住地莉薇娅别墅(第一门)壁画。罗马,罗马国家博物馆

* 莉薇娅·杜路莎·奥古斯都,奥古斯都的妻子。

候很粗鄙,在暗淡的时候又很令人不安,经常与死亡和地狱联系在一起。[31] 若是生了一双蓝色的眼睛,则几乎是身体上的耻辱。在女人身上,蓝眼睛意味着有伤风化;[32] 在男人身上,蓝眼睛则代表着娘娘腔、野蛮或是荒唐可笑。而戏剧则显然热衷于把这样的特征夸张到极致。[33] 泰伦提乌斯(Térence)就好几次把蓝眼睛与红色卷发或是魁梧身材、肥头大耳联系在一起,这些都是在罗马共和国时期的古罗马人看来十分低俗的象征。请看他在公元前约160年写作的喜剧《婆母》(*Hecyra*)中是如何描述一个滑稽的人物的:"一个肥胖的巨人,红色的卷毛短发,蓝色的双眼,面庞苍白得如一具死尸。"[34]

彩虹中没有蓝色？

我们刚才提到，古希腊人和古罗马人可能看不见蓝色，有关这一点的争议是仅仅依据词汇和命名方法产生的。这些争议内容本可以也本应将古典时代谈论颜色属性和颜色视觉的各个学科文本纳入考虑范围。[35] 诚然，这些文本的数量并不是非常多，也没有把各个颜色分开讨论。并且形成鲜明对比的是，有许多论文（尤其是古希腊的文本）涉及光线原理、视觉问题、视觉的基本原理或是眼类疾病，但很少有针对颜色视觉的论文。不过也并非完全没有，[36] 阿拉伯世界的科学和随后的中世纪西方科学便延续了这些论文的主要精髓。[37] 尽管它们没有谈及蓝色的具体情况，但依然有必要在这里列出其几条主要观点。

在古希腊和古罗马科学界，有一些视觉方面的理论十分陈旧，穿越了几个世纪，依然裹足不前；还有一些理论则更为先进，更为鲜活。这其中有三大流派对立。[38] 第一个理论，以公元前 6 世纪的毕达哥拉斯（Pythagore）为代表的人们认为，是眼睛散发出光线，去寻找物体以及被看见的物体的"特征"——在这些"特征"中自然就有颜色。第二个理论，以伊壁鸠鲁（Epicure）为代表的人们认为，恰相反，是物体自己释放了光线或粒子，让它们抵达眼睛。第三个理论，更为新颖也流传得更为广泛，是自公元前 4 世纪至前 3 世纪起，以柏拉图（Plato）[39] 为代表的人们认为，对颜色的视觉是眼睛释放出的视觉"火

焰"与所见物体释放的光线交会的结果。根据组成这个视觉火焰的粒子与组成物体释放光线的粒子之间的大小比例,眼睛可以判断出它是哪个颜色。亚里士多德(Aristotle)对这个颜色视觉混合理论(环境的重要性,物体材质的重要性,观看物体的人物身份或个性的重要性)进行了补充,[40]这些补充可能为产生新的思考开辟了道路——尽管其在眼球结构、不同薄膜或体液以及视觉神经的角色(2世纪时盖伦〔Galien〕)的知识方面进行了补足,这个承自柏拉图和希腊化时代[41]的古希腊学者的混合理论(输出与输入)在西方的影响依然一直延续到近代初期。

这个理论没有对蓝色进行专门的论述,但在亚里士多德之后,它强调了所有颜色都是变动的:颜色会像光线一样变化,同时它会让所有接触到它的东西进行变化。同理,染上了颜色的视觉也是一个动作,时刻处于变动之中,从而导致两束光线的相遇。

尽管这个理论并没有从任何一个古典时代或中世纪的作者口中实实在在地说出,从部分科学或哲学文章上甚至能得出一个结论,那就是为了产生"颜色现象",必须满足三个要素:一道光线,这束光线打向的一个物体以及一道既是发射器又是接收器的目光。[42] 似乎所有作者也都认为,没有人看到的颜色就是不存在的颜色。[43] 虽然这里出现了年代上的混乱(并且将问题进行了大量简化),我们还是能注意到,这个有关颜色的、近乎"人类学"的理念,为大约20个世纪之后的歌德(Goethe)与牛顿(Newton)之争*奠定了基础。

* 德国诗人、文学家和思想家歌德于1810年发表著名的《颜色学》,反对科学家牛顿的光学与颜色理论。

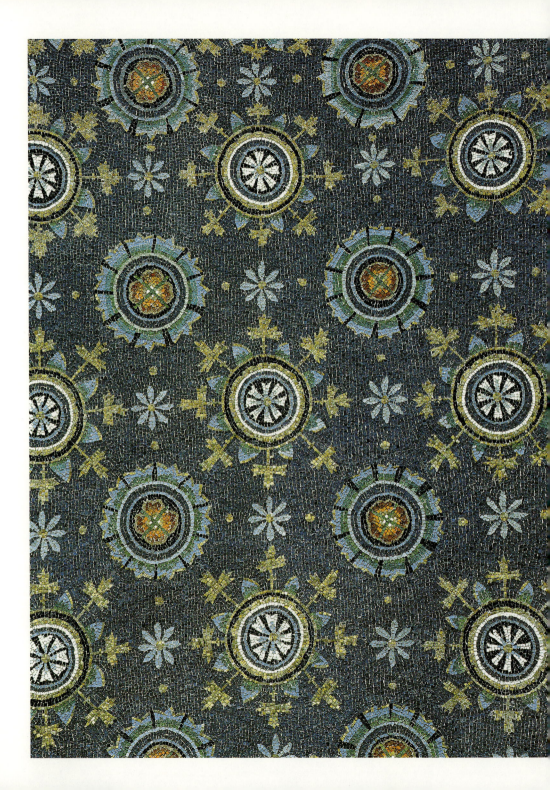

尽管古希腊和古罗马有关颜色的属性与视觉的文本很少，但对彩虹进行思考的文章却很多，引起了最知名学者的注意。这些文本并非只是描述性、诗意的或是象征性的，它们同时还是科学文章，如亚里士多德的《天象论》（*Météorologiques*）。44 这些文章还考虑了拱形的弯曲、它与太阳的相对位置、云彩的属性，尤其是光线的反射现象和折射现象。45 尽管这些作者之间存在分歧，他们想要了解和证明的愿望却是强烈的。他们努力确认拱形中可见的颜色数目，并通过将其进行分离和命名，确定这些颜色内部的排列顺序。人们的观点集中在三个、四个或五个颜色上。只有一位作者，阿米阿努斯·马尔切利努斯（Ammien Marcellin）认为有六个颜色。没有人提出这个颜色序列或是颜色序列的一部分与光谱有关。此外，也没有人提到蓝色。无论是古希腊人还是古罗马人，都不认为彩虹里有蓝色：色诺芬尼（Xénophane）和阿那克西美尼（Anaximène，公元前 6 世纪）和之后的卢克莱修（Lucrèce，公元前 98—前 55 年）在彩虹中看到了红色、黄色和紫色；亚里士多德（公元前 384—前 322 年）以及他的大部分学徒看到了红色、黄色或绿色和紫色；

< 加拉·普拉希提阿（Galla Placidia）*位于拉韦纳（Ravenne）的陵墓（5 世纪）......

与壁画不同，古罗马的镶嵌瓷砖对蓝色相当重视。由于使用了小块碎片，镶嵌瓷砖可以呈现出多重不同色调，尤其是蓝绿色调。在早期基督教艺术中，这些蓝色更加暗沉深邃。它们离绿色较远，靠近黑色或紫色，通常用来展现宇宙背景或是将人置于神的世界里

陵墓拱顶（局部），约 520—540 年

* 罗马帝国皇帝狄奥多西大帝的女儿，西罗马帝国皇帝霍诺留的妹妹，君士坦提乌斯三世之妻，瓦伦丁尼安三世之母。

伊壁鸠鲁（公元前341—前270年）看到了红色、绿色、黄色和紫色；塞内卡（Sénèque，公元前4—64年）看到了紫红色、紫色、绿色、橙色和红色；阿米阿努斯·马尔切利努斯（约330—400年）看到了紫红色、紫色、绿色、橙色、黄色和红色。[46] 几乎所有人都在彩虹中看到，太阳光穿过一个比空气更稠密的水介质被减弱。争议主要集中在光线的反射现象、折射现象或是吸收现象，以及它们的大小和角度问题上。

这些思考，这些论证，这些在彩虹中可见的彩色序列会在阿拉伯世界的科学以及中世纪科学中得到延续。特别是在13世纪，为亚里士多德的《天象论》以及以海什木（Alhazen）为代表的阿拉伯光学进行注释的学者对彩虹进行了自己的思考：罗伯特·格罗斯泰斯特（Robert Grosseteste），[47] 约翰·贝查姆（John Pecham），[48] 罗吉尔·培根（Roger Bacon），[49] 西奥多里克（Thierry de Freiberg），[50] 维特罗（Witelo）。[51] 他们都贡献出自己的学识，推动了知识的进步，但没有任何人将彩虹描述为我们今天看到的模样，更重要的是，没有任何人在其中发现哪怕一丝蓝色的踪影。

中世纪前期：对蓝色的缄默

在西方中世纪前期的符号体系与感知里，蓝色依然是一个得不到重视、象征下等的颜色，与其在古罗马时期的处境一样。它毫不重要，或者说，至少相比于社会生活与宗教生活的一切规章组成所依据的三大颜色：白色、黑色和红色，它的地位要低得多。蓝色的地位甚至不如绿色，这个代表植物和人类命运、有时被看作另外三大颜色的"中间色"的颜色。蓝色什么也不是，或者说地位卑微，也算不上是天空的颜色。因为许多作者和艺术家都认为天空是白色的、红色的乃至是金色的，而不是蓝色的。

尽管在符号体系中无立锥之地，蓝色依然是日常生活中常见的颜色，尤其是在墨洛温王朝时期的织物和服饰上。蓝色在这里代表了一种野蛮的传统，与凯尔特人和日耳曼人使用菘蓝将日常衣物和一部分皮革制品染蓝的习俗有关。但自加洛林王朝起，这种潮流出现了倒退。皇帝、大帝以及他们的随从重拾了古罗马人的习俗：优先红色、白色和紫红色，甚至是将绿色与红色放在一起，这两个颜色在中世纪前期的人们看来对比很微弱，而不是我们今天认为的两个强烈对比色。[52] 而蓝色可以说从来不出现在宫廷里，为大帝们所忽略，只有农民和下等人才身着蓝色。这种状况一直持续到12世纪。

服饰的例子表明，在中世纪前期，蓝色依然是日常生活中隐秘的颜色，

穿着蓝衣服的圣本笃（11世纪）……

圣本笃在其于540年左右撰写的本笃会规中请求修士们不要关心衣着的颜色。但自9世纪起，代表谦卑和苦行的黑色成为修道院服饰规定颜色。至少原则上如此，因为直到中世纪末期染黑依然很难操作完成。因此在实际的修道院里，包括在描绘修道院的图画里，不难找到身着褐色、灰色或蓝色服饰的本笃会修士（包括此处的圣本笃本人）

卡西诺山本笃会院弥撒经书，11世纪上半叶。罗马，梵蒂冈图书馆，拉丁文手稿1202号，138页正面

虽然隐秘却并非无迹可寻。但是在有些领域，蓝色几乎不存在，比如人名学、地名学、礼拜仪式，以及符号与象征的世界里。拉丁语和之后的通用语中没有任何人名、地名是以蓝色为词语或词根构成。蓝色在象征学和社会学意义上太过微弱，无法用它进行命名。[53] 相反，红色、白色和黑色则大量出现，

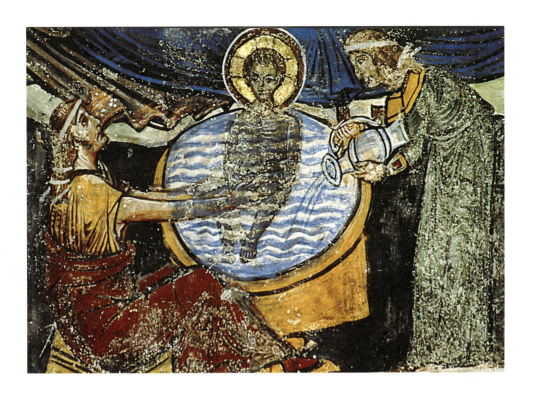

圣诞节：新生儿受洗（10世纪）……

中世纪的基督教艺术家为了画水，几乎一直使用同一种方法：用饱和度较低的颜色画出波状线条，或是绿色，或是蓝色，或是绿白或蓝白两个套色。在西方，绿色的使用频率比蓝色高。尤其是从13世纪开始，绿色更多地用于在地图和罗盘地图上表现大海、琥珀和河流。在东方，情况则恰相反。但在整个欧洲，一直等到17世纪，蓝色才成为表现水的习惯固定颜色

卡帕多细亚地区，格雷梅教堂壁画（局部），10世纪

直到很久之后，有关颜色的所有规章依然围绕着这三个古代社会的基础色制定。即便是对天空和圣光拥有特殊崇拜，对社会、精神、智力和艺术社会的各个领域进行全面支配和影响的基督教也没有终止它们无上的优先地位。在长达千年的时间里，也就是直到12世纪上半叶出现蓝底彩绘玻璃窗之前，蓝

色几乎一直远离教会和基督教信仰。就这方面而言，蓝色在礼拜仪式颜色体系中的缺失尤其具有教育意义。我们有必要在这个问题前停下脚步。这是讨论其他颜色和它们的符号意义的机会，我们不能孤立地考察蓝色的历史。

　　在基督教早期，我们注意到白色或是未经染色的织物和服饰在其中占据了统治地位，牧师身着日常服装举行弥撒。之后，白色渐渐地仅限于在复活节和全年中最神圣的节日时穿着。此时已有好几位作者认为这个颜色在教会看来承载了最高的神圣。[54] 它是完美的复活节颜色，也是适合初学基督教理者的颜色。[55] 然而，把一块织物染成纯粹的白色是相当难的事情，复活节式的洁白通常只存在于理论之中。这个难题一直延续到 14 世纪。在此之前，染白只在亚麻织品上取得过成功，其过程也依然十分复杂。至于呢绒面料，人们通常只满足于自然染色，在草地上用经过朝露和阳光高度氧化过的水对其进行"漂白"。但这个过程缓慢而漫长，需要大量空间，在冬天则无法进行。此外，由此得来的白色并不是真正的白色，它经过一段时间就会变回灰褐色、黄色或是本色。正由于此，中世纪前期的教会里很少看到染成真正的白色的织物和服饰。他们使用部分植物（肥皂草科）、用石绿乃至泥土和矿石（氧化镁、白垩、铅白）为原料的洗涤剂进行染色，使白色织物呈现出浅灰色、暗绿色或是微蓝色的反射，带走了织物的一部分光泽。[56]

礼拜仪式颜色的诞生

从加洛林王朝开始,或许还更早些(从7世纪教会开始引入奢华风格起),金色和那些耀眼的颜色占领了织物和礼拜服饰。但不同教区的做法有所区别。礼拜仪式在很大程度上受主教管辖,书本上有关颜色符号体系的言论要么不会付诸实践,要么只适用于一个或几个教区。此外,在流传到今天的规范文本中,几乎很少提及真正意义上的颜色问题。[57] 主教会议、高级教士和神学家仅限于谴责条纹、杂色或过于鲜艳的服饰——这种风俗一直延续到特伦托会议[*58]——以及强调白色在基督教中的神圣地位。它是天真、纯洁、洗礼、皈依、喜悦、复活、荣耀和永世的颜色。[59]

1世纪之后,有关颜色的宗教象征意义的文本更加丰富。[60] 这些难以追溯日期和地点的匿名文本依然停留在抽象阶段,而并未描述某个教区的具体做法,更少描述整个基督教社团的做法。此外,它们进行点评的颜色数目——7个、8个,甚至是12个——比基督教当时和之后实际使用的颜色要多。对于历史学家来说,评价这些文本对现实生活的影响范围是很难的。对本书讨论的主题具有独特意义的一点是,这其中没有任何言论与蓝色相关,甚至没有一处提及

* 罗马教廷于1545—1563年期间在意大利北部召开的大公会议。这次会议乃罗马教廷的内部觉醒运动之一。

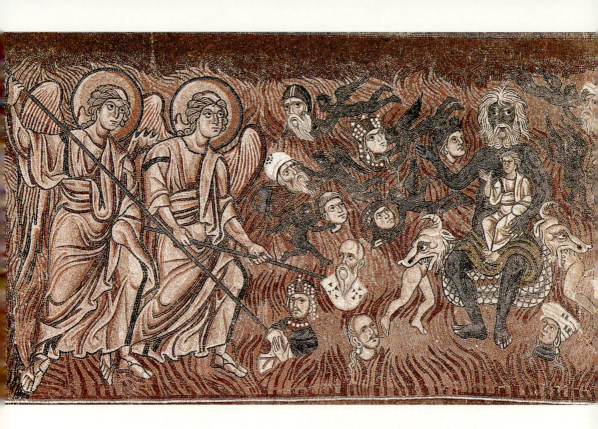

路西法（12世纪末）……

在中世纪有关地狱的绘画中，尤其是在展现魔鬼和其造物的绘画中，暗沉的颜色占据了统治地位。但在中世纪前期，蓝色很少出现在其中，人们更倾向于使用黑色、褐色、红色和绿色。首批蓝色魔鬼出现在罗马艺术时期。所以就有了这位坐在一条龙之上、膝上托着儿子的路西法：反基督者

托儿切洛岛，圣母马利亚升天主教大教堂（cathédrale Santa Maria Assunta）；12世纪末或13世纪初镶嵌画背面

它。仿佛蓝色根本不存在。但这些文本却对红色的三个色调（ruber，coccinus，purpureus）、白色的两个色调（albus 和 candidus）以及黑色的两个色调（ater 和 niger），甚至绿色、黄色、紫色、灰色和金色进行了长篇大论的论述。就是没有提到蓝色。而这个空白在随后几个世纪的文本里依然没有被填补。

从12世纪开始，礼拜仪式学家（奥诺里于斯·奥·古斯托迪南西斯，杜茨的罗伯特，圣-维克多的雨果，阿夫朗什的约翰，让·贝莱）[61]开始更频繁地讨论颜色。在三个基础色的含义方面，他们似乎达成了一致：白色代表纯洁与天真；[62]黑色代表节制、苦行与灾难；[63]红色代表基督流的血以及为基督流的血、热情、殉难、牺牲以及神圣的爱情。[64]在其他颜色的问题上，他们时而有分歧：绿色（"中间"色：medius color），紫色（约为"半黑色"：subniger，而非红色与蓝色混合而成的颜色）以及灰色和黄色。但没有任何作者谈论蓝色。蓝色在他们眼里不存在。

红衣主教塞尼的洛泰尔（Lothaire Conti de Segni），也即后来的教皇诺森三世，直到特伦托会议之前，他在礼拜仪式颜色问题上的言论均占据统治地位，然而在他的笔下依然没有更多有关蓝色的叙述。在1194—1195年，他仅任执事红衣主教，塞莱斯廷三世大祭司的职务让他在一段时期内远离了教廷事务。他在任红衣主教期间撰写了几部专论，其中有一部有关弥撒的著名专论《至论祭坛的神圣奥秘》（De sacro sancti altari mysterio）。[65]这是一部年轻人的作品，作者依照当时的习惯进行了大量编纂和引用。这个文本对于我们的意义，是它总结或是说完善了前人围绕这个主题进行的写作。此外，在礼拜仪式所用织物与服饰的颜色问题上，他比较详细地描述了在他担任教皇

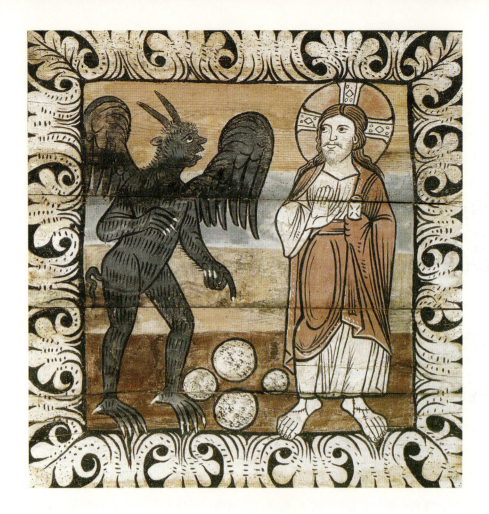

齐利斯的魔鬼（12世纪）……

西方艺术中的魔鬼形象是在罗马艺术时期固定下来，并最终呈现出残忍丑陋的形象。它常常以裸体形象出现，全身覆盖毛发或脓包，时而有斑点或条纹，永远是一身暗沉的颜色：褐色、黑色、绿色，甚至是蓝色。而由于蓝色直到12世纪之前都很少出现，所以用在魔鬼身上就显得更令人不安。到了13世纪，一些富裕的红色洗染商请求艺术家，尤其是画家和玻璃彩画工，统一使用蓝色表现魔鬼，以贬损服饰中出现的全新的蓝色风潮。但是他们的意见几乎未被采纳，之后蓝色再也没有用作代表魔鬼或表达不安

格劳宾登州地区齐利斯教堂屋顶绘画（局部），12世纪（约1140年？）

之前罗马教区流行的做法，这份文本也因而显得更为宝贵。那之前，古罗马的习俗依然是参考范例——礼拜仪式学家和教规学者对其尤为推崇，但它们对基督教并没有产生实质的规范作用；主教和教徒通常信奉本地的传统，尤其在西班牙和大不列颠岛。在诺森三世的巨大威望之下，事情在13世纪有了变化。古罗马通行的习俗有着近乎法律的效力这一观念越来越强势。诺森三世年轻时的作品也变为"权威"，比如有关弥撒的专著。其中有关颜色的章节不仅被13世纪许多作者进行引述，而且在几个远离罗马的教区开始付诸实践。礼拜仪式逐渐朝着大一统的趋势发展。让我们一同看看这部著作中关于颜色的部分。

作为纯洁象征的白色用于天使，圣母马利亚和神甫的节日，圣诞节和主显节、濯足节、复活节、耶稣升天节和诸圣瞻礼节。红色依旧象征基督流的血以及为基督流的血，用于使徒和殉教者的节日、圣十字架节和圣灵降临节。黑色与丧葬和苦行联系在一起，用于逝者弥撒和降临节，以及殉教幼儿节和整个封斋期。最后，绿色用于不适合使用白色、红色或黑色的日子，因为这个注解对于颜色史学家具有最重大的意义——"绿色介于白色、黑色和红色之间"。作者还强调，我们有时候可以用紫色替代黑色，用黄色替代绿色。[66]不过他和前人一样，对蓝色缄口不言。

这种缄默令人吃惊，因为在他写作的那个时刻——12世纪晚期，蓝色已经开始其"变革"：通过彩绘玻璃窗、釉、绘画、织物和服饰，并历经几十年的时间，蓝色已经彻底进入教会。但它在礼拜仪式颜色的体系中依然是缺失的，并一直如此。这个体系过早地建立并完善，已经没有位置留给蓝色。

直至今日，天主教依然围绕古代社会的三个"原始"颜色进行构建：白色、黑色、红色。除此之外，增添了第四个颜色，用来在普通的日子里充当"阀门"——绿色。

热爱颜色的高级教士与患有颜色恐惧症的高级教士

如前所言，礼拜仪式的颜色体系中没有蓝色。但是在中世纪前期的图画和艺术作品中，问题却更加复杂和微妙。蓝色在其中不常见，甚至十分少见，但它有时候也扮演重要的角色。事实上，我们需要区分几个不同阶段。在早期基督教时期，蓝色主要用于镶嵌瓷砖，与绿色、黄色和白色一同使用；它与黑色进行严格区分，这与壁画以及之后的小彩画中的情况不同。长期以来，在图画书中，蓝色十分少见，也十分暗沉；它是一个背景色或是外围颜色，并没有自身的符号意义，对艺术品和绘画的整体含义也没有或鲜有贡献。直到10世纪或11世纪，大量小彩画中都完全没有蓝色的踪影，尤其是在大不列颠岛和伊比利亚半岛。

然而自9世纪起，在加洛林王朝内部制作的泥金装饰手抄本中，蓝色开始抛头露面：它可以作为背景色，表现君主或主教的威严。作为天空的色彩之一，又可以象征神的出现与参与，有时候它还可以是某些人物的服饰颜色（皇帝，圣母马利亚，某个圣人）。在人物服饰上使用的蓝色不会很明亮，而是偏暗沉，近似灰色或紫色。在11世纪左右，大部分小彩画中使用的蓝色开始显出光泽，饱和度下降。如此一来，蓝色在部分绘画中开始真正扮演"光线"的角色，它从离观众眼睛最远的背景处射出，"照亮"离眼球最近的前景部分。

神奇的捕鱼（11世纪末期）……

在11世纪下半叶，在部分泥金装饰手抄本上，蓝色开始大量出现。它不再像加洛林王朝时期一般，仅仅是天空的颜色或是背景色，它还成为水和基督教服饰的颜色

翁布里亚大区特尔尼省（Terni）11世纪末期《圣经》泥金装饰手抄本（局部）

帕尔马，普拉提纳图书馆，拉丁文编码7号，72页正面

在几十年之后、12世纪的彩绘玻璃窗上，蓝色扮演的正是圣光与铭文表面人物的角色。这种蓝色明亮灿烂，几乎经久不变，它不再像中世纪前期绘画中那样与绿色搭配出现，而是改为与红色搭配。

蓝色与图像背景之间的关系是有关光线的新神学的组成部分，从加洛林王朝末期便存在，但直到12世纪上半叶才完全占据主导地位。我们在随后的篇章里会重新讨论这个问题，并对蓝色是如何在西方逐渐成为宇宙、圣母马利亚以及国王的颜色进行研究。不过，在此处我们已经可以注意到，围绕这种变化和发展产生了一系列激烈的争议，它们贯串中世纪的大部分时间以及之后的时间里，数次因颜色及其在教堂和祭祀中的地位问题使得宗教人士产生分化。

如果说，对于科学界人士而言，颜色首先是光线问题，神学家内部却并非人人认同这一点，高级教士中认可这个观点的人就更少。许多人，如9世纪初期的都灵主教克洛德（Claude）以及12世纪的圣贝尔纳（Saint Bernard），认为颜色不关乎光线问题，而关乎材质问题，所以它是卑贱、无用、可鄙的东西。到了12世纪，这些始于加洛林王朝初期的绘画之争的争议又间歇性地回到台前，引发热爱颜色的高级教士与患有颜色恐惧症的高级教士之间的对立。在1120—1150年间，这些争议甚至引发了克吕尼（Cluny）与西都（Cîteaux）修道士之间的一场暴力冲突。我们在此总结各方的立场并非没有价值，它们对于蓝色史的重大意义不仅停留在中世纪前期到12世纪这段时间里，我们在后文中会讲到，它们还影响到了16世纪的宗教改革。[67]

中世纪的神学认为，光线是感官世界里唯一一个既是可见的又是非物质的部分。它"让难以形容之物变得可视"（圣奥古斯丁），从而成为神性的流露。由此也产生出一个问题：颜色若关乎光线，它是否也是非物质的？抑或，它只是物质，用来遮盖物体的包装？这对教会来说有着重大利害关系。如果说颜色关乎光线，它就凭借自身的性质参与了神圣。寻求在人世间——尤其是在教会中拓展颜色的地位，就意味着排斥黑暗、走向光明，也就是走向上帝。寻求颜色与寻找光明不可分离。但如果恰相反，颜色是一个物质，一个单纯的包装，那它就不是神性的流露，而是人类强加在造物主身上的雕虫劣技。我们必须摒弃它、制止它，把它驱逐出教堂，因为它既是不道德的也是有害的，在引领人类走向上帝的通道（transitus）上设置障碍。

这些自8—10世纪，乃至更早之前起进行辩论的问题到了12世纪中期依

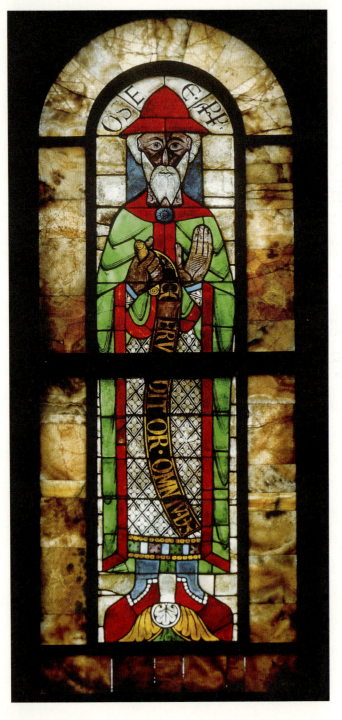

**奥格斯堡大教堂彩绘玻璃窗
（约1100—1110年）**……

11世纪的彩绘玻璃窗只有一些残存部分流传至今。但在12世纪最早期，奥格斯堡大教堂的彩绘玻璃窗却得到了完整的保存。其中的蓝色依然罕见，不似红色、绿色和黄色。事实上，要等到1140—1160年，蓝色才在圣德尼、勒芒、旺多姆和沙特尔的彩绘玻璃窗中大规模地出现，成为蓝色在艺术和社会中大幅度推广的开始。

奥格斯堡，教堂彩绘玻璃窗，先知何西阿，约1100—1110年

然是引起热议的话题。这些辩论不仅是神学或思辨层面上的，它们还对日常生活、基督教教义以及艺术创作造成了实际的影响。对这些问题的解答决定了在一个虔诚的基督徒所处的环境及其行为方式上、在其经常前往的场所上、在其凝视的绘画上、在其穿着的服装上以及在其使用的物体上颜色所占据的地位。这些问题更是决定了颜色在教会、艺术实践以及礼拜仪式行为上的地位和角色。

热爱颜色的高级教士其实不乏其人，他们把颜色与光线看作一回事，另一方面也存在患有颜色恐惧症的高级教士，他们只在颜色中看到物质。前者当中最著名的当属苏杰（Suger），在1130—1140年重修圣德尼修道院附属教堂期间，他对颜色给予了相当的重视。对于他以及两个世纪之前的克吕尼修道院院长们来说，神的殿堂怎么美丽都不为过。所有技术与形式，包括绘画、彩绘玻璃窗、釉、织物、宝石、金银器都被运用起来，把天主教大教堂建造成为一个颜色的圣坛，因为敬仰上帝所必需的光线、美丽与富足首先就是通过颜色表达出来的。[68] 而在这些颜色当中，蓝色开始扮演关键的角色，因为它与金色一样代表光线，圣光、天光、万物所沐浴之光。在之后的几个世纪里，在西方艺术中，光线、金色与蓝色几乎成为同义词。

这些有关颜色，尤其是有关蓝色的理念在苏杰的写作中数次出现，尤其是在《奉献》（*De consecratione*）[69] 一书中。对于梦想用宝石建造教堂的他来说——如同以赛亚（Isaïe, Is60, 1-6）和圣若望（Saint Jean, Ap21, 9-27）所预知的耶路撒冷，蓝宝石是最美丽的宝石，而蓝色显然就是蓝宝石的颜色。它带来圣洁的感受，让上帝之光完全渗入教会。[70] 这些观念逐渐被高级教士接纳，并在之后的一个世纪里开始运用在哥特式建筑之上。其中最美观的作

坎特伯雷大教堂彩绘玻璃窗（约1200年）……

由于用铜盐与锰盐取代了钴，为1—2个世纪前的圣德尼、沙特尔和勒芒的彩绘玻璃窗所设计的清澈明亮的蓝色色调在12世纪末的彩绘玻璃窗中开始变得更为暗沉和浓重。罗马式艺术晚期的蓝色已经失去其鼎盛时期时蓝色的明亮

坎特伯雷，诺亚三子彩绘玻璃窗，约1200年

品恐怕当属巴黎圣礼拜教堂（la Sainte-Chapelle de Paris），它兴建于 13 世纪中期，是一座光明与颜色的圣殿。不过如同大部分哥特式教堂一样，这座教堂所使用的蓝色比 12 世纪的要更浓烈一些，而由于通常与红色联合使用，蓝色也呈现出一些紫色的特点。

苏杰有关颜色和光线的观点也遭到过反对。从加洛林王朝到宗教改革期间，有一些高级教士建筑师对颜色心怀恐惧。其人数可能比热爱颜色的高级教士要少，但他们仰仗了几位著名高级教士或神学家的权威地位，比如圣贝尔纳。对于这位明谷修道院院长来说，颜色在成为光线之前，首先是一种物质。它是一个包装，一种粉饰，一个需要摆脱和逐出圣殿的名利场（vanitas）。[71] 正由于此，在西多修道会*的大部分教会里都没有蓝色的身影。贝尔纳不仅破坏传统（他唯一能接受的画像就是带耶稣像的十字架），而且对颜色有强烈的恐惧。此外还有许多高级教士与他站在一边，不仅限于西多修道会的教士，他们是一切奢华的反对者。到了 12 世纪，这些教士依然为数不少，尽管他们已经不占据主流。他们和圣贝尔纳一起，用拉丁语 color 的词源佐证他们对颜色的排斥，这个词语隶属于动词 celare 系列，意为隐藏：颜色就是用来隐藏、掩饰、蒙蔽的东西，[72] 必须避开它。因此在 12 世纪，教会里拿来给修士或信徒观看（或不予以观看）的颜色通常与一个高级教士或一位神学家自身对该颜色的定义紧密相关。[73] 在之后的 13 世纪，情况便不复如此了。

* 一个天主教隐修会，遵守圣本笃会规，平时禁止交谈，俗称"哑巴会"。他们在黑色法衣里面穿一件白色会服，所以有时也被称作白衣修士。

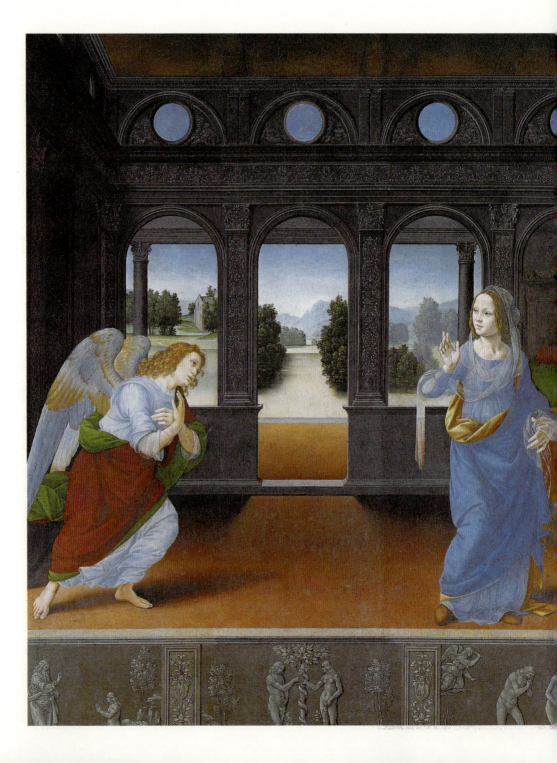

2...
全新的颜色
11—14世纪

< 洛伦佐·迪·克雷蒂的圣母领报瞻礼像（约1495—1500年）......

从 12 世纪开始，圣母马利亚的服饰成为绘画中对蓝色色调进行推广的主要途径。圣母领报瞻礼等几个绘画主题，将这个传统延续到近代初期，并将圣母之蓝转化为上帝之蓝

洛伦佐·迪·克雷蒂，圣母领报瞻礼像，约 1495—1500 年

佛罗伦萨，乌菲兹美术馆

公元11世纪以来，尤其是12世纪之后，蓝色在西方不再充当背景色，也不再是古罗马时代和中世纪前期声名狼藉的颜色。相反，它迅速变成潮流的颜色、贵族的颜色，甚至在一部分作者看来是最美丽的颜色。在几十年的时间里，蓝色的地位天翻地覆，它的经济价值倍增，在服饰中的潮流地位逐渐增强，在艺术创作中的地位也变得更高。这是一个令人吃惊的突变趋势，它见证了颜色等级制度在社会规章、思维体系和情感模式中的彻底重建。

这个全新的色彩秩序从11世纪末期开始便显露端倪，它不单单与蓝色有关，而且关系到所有颜色。但是蓝色在其中的命运，以及它在众多领域内的惊人传播速度，成为历史学家研究这项大型文化变迁的线索导引。

圣母马利亚的角色

蓝色地位的提升在早期主要表现在11—12世纪的艺术与绘画之中。当然，这并不意味着此前的艺术创作中没有蓝色的身影。我们曾提到，蓝色在早期基督教的镶嵌瓷砖中以及加洛林王朝时期的泥金装饰手抄本中都大量出现。但直到12世纪，蓝色依然主要充当着背景色或外围色。在符号体系中，蓝色比古代文化中的三个"基础色"——红色、白色和黑色的地位要低。然而在几十年的时间里一切发生了剧变，在颜色体系之中，蓝色获取了全新的绘画地位和肖像地位，同时成为服饰和日常穿着上的潮流所趋。我们将以圣母马利亚的服饰作为分析的着手点，以勾勒出这个迅猛发展的潮流的模式与影响。

众所周知，圣母马利亚并非一直身着蓝色衣物。甚至要等到12世纪，在西方绘画中的圣母马利亚才优先选择了蓝色，使得蓝色成为其必备的特征之一：自那时起，蓝色或是作为其外套的颜色（最常见的情况），或是作为其长裙的颜色，偶尔还贯穿其全身的衣着。此前绘画中的圣母马利亚可以身着任何颜色的服饰，但几乎一律为暗沉的颜色：黑色、灰色、褐色、紫色、深蓝色或深绿色。原则是使用悲痛和丧葬的颜色。圣母马利亚为十字架上死去的儿子服丧，这个主题在早期基督教艺术中就已经出现——在罗马帝国时期，人们有时会在父母或朋友的葬礼上身着黑色或深色衣物，[1]并一直延续到加

奥克苏瓦地区瑟米呢绒商(15世纪末期)

在纺织工业城市,呢绒是行业内利润最丰厚的支柱。玻璃制造商有时会应邀将羊毛呢绒的制作过程搬上画布。直到14世纪,彩绘玻璃窗上展现的都是红色的呢绒,它们最美丽也最昂贵。到了15世纪,情况有了变化:蓝色呢绒时而取代红色,比如在勃艮第的奥克苏瓦地区瑟米(Semur-en-Auxois)圣母院

洛林王朝和奥托王朝*的艺术之中。然而在12世纪上半叶,这种配色的使用范围缩小了,蓝色开始在体现服丧的圣母马利亚的特性上独当一面。此外,蓝色变得更为明亮,更为诱人:从几个世纪以来的沉重暗淡,变为更加纯净和光明。玻璃制造商和装饰画师努力将这种全新的马利亚式蓝色与高级教士建筑师们承自神学家的光线新理论结合起来。

对马利亚的崇拜确保了这种全新的蓝色的发展,并使它迅速渗透到艺术创作的各个领域。1140年间,玻璃彩绘师借重建圣德尼修道院附属教堂之际创造了著名的"圣德尼之蓝"。几年之后,当圣德尼工场的工人与技术朝西

* 亦称萨克森王朝(919—1024年),是神圣罗马帝国历史上的第一个王朝,因第一位帝王奥托一世而得名。

 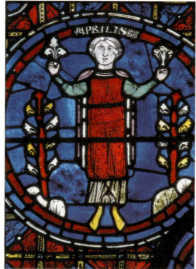 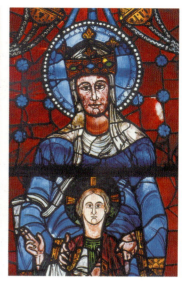

沙特尔之蓝......

著名的"沙特尔之蓝"（中图为沙特尔大教堂的彩绘玻璃窗中的"4月"）完全可以被视为"圣德尼之蓝"，因为它是大约 12 世纪的时候在沙特尔和圣德尼这两处的工场（以及其他几处）创作而成的。这是一种十分明亮的蓝色玻璃，使用钠溶剂，并运用钴进行染色。这种蓝色渗透力很强，历经几个世纪的保存几乎完好无损，而与它同时代的红色或绿色都已经严重褪变。沙特尔的圣母（右图），也即"华窗圣母"（Notre-Dame de la Belle Verrière），创作于 12 世纪中期，但毁于 1194 年的大火，并于 1215—1220 年间重修，坐落在这座哥特式大教堂的新祭台回廊里（头部进行了部分修缮）

迁徙时，这种蓝色变成了"沙特尔之蓝"和"勒芒之蓝"。接着它得到了更广泛的传播，在12世纪下半叶和13世纪早期大量进入玻璃彩绘工业。[2]

这种彩绘玻璃上的蓝色表达了对天空和光线的全新理念。不过，在几十年的时间里，它又演变出一些全新的色调，在13世纪的艺术作品中，它甚至开始走向更暗沉和更浓烈的色调。其中部分原因是受到技术和金钱上的限制（越来越多地用铜和锰取代钴），它引发了审美上的变化：约1250年建成的巴黎圣礼拜教堂的哥特式之蓝与大约一个世纪之前建造的沙特尔教堂彩绘玻璃上的罗马式之蓝已没有太大关系。[3]

在同一时期，上釉工人也努力模仿学习玻璃彩绘大师。他们亦推动了全新的蓝色色调在部分礼拜仪式用品（圣餐杯、圣盘、圣体盒、圣骨盒）和日常生活用品（尤其是用于餐前洗手的容器）上的传播。之后，装饰画师在为泥金装饰手抄本进行创作时也开始系统地将红色背景色和蓝色背景色进行组合搭配。再之后，在13世纪的头几十年，一些显赫人物开始模仿圣母穿着蓝

> **威尔顿双连画（约1395年）**……

自12世纪末起，由于蓝色反复成为圣母马利亚的肖像用色，画家开始寻求通过在马利亚服饰上突显出这个全新的颜色来展现自身的精湛技艺。对他们来说，这也是应出资人的要求使用昂贵颜料青金石的机会，这种颜料在中世纪末期通常与金色一同使用（下页图）

约1395年为英格兰国王理查二世所作的威尔顿双连画。伦敦，国家美术馆

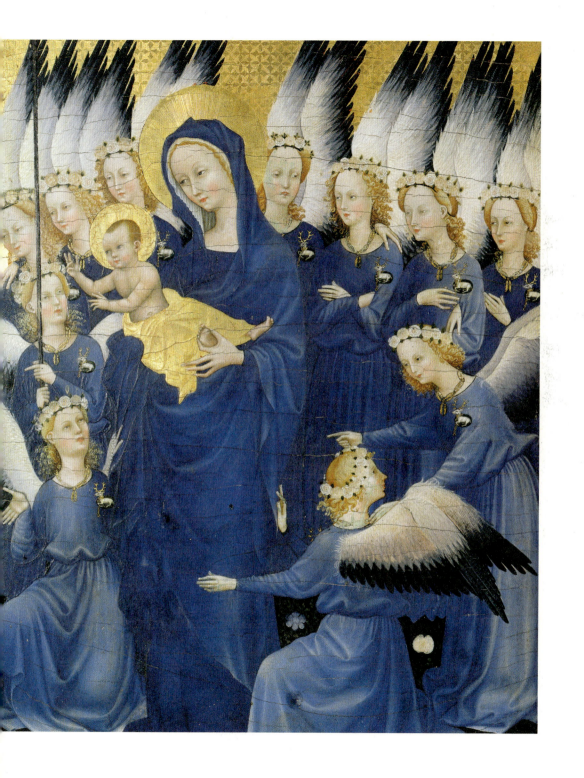

利穆赞地区彩釉（约1160—1170年）

蓝色和绿色是 12 世纪的利穆赞地区彩釉中占据统治地位的两个颜色。尤其是蓝色，与同时代的彩绘玻璃窗一样，它呈现出不同的色调，或清澈或深沉，但永远是光明和诱人的。因此上釉艺术也帮助推动了蓝色在整个艺术创作中的发展

圣艾蒂安的圣龛（局部：一位使徒）

利摩日，约 1160—1170 年。吉梅（Gimel [科雷兹省，Corrèze]），圣帕尔杜教堂

色服装，这在两三个世纪之前是无法想象的。圣路易*是首个经常身着蓝色衣物的法国国王。

绘画中的圣母马利亚一身蓝色，这大力推动了社会对蓝色的全新认可。我们在后面会讲到，这种认可表现在织物和服饰上。在此让我们先看看，在蓝色位于鼎盛时期的哥特时代结束之后，马利亚式蓝色是如何演变的。

哥特艺术并未成功地将蓝色永久地渗入圣母马利亚的形象之中，尽管在近代初期，蓝色依然是哥特艺术特有的标志性色彩。在巴洛克艺术中，一种全新的潮流开始逐渐发展起来：代表圣光的金色或镀金的圣母形象。这种潮流在 18 世纪占据了统治地位，到了 19 世纪也依然势头强劲。但从"圣母无染原罪"这个在 1854 年被罗马教皇庇护九世明确承认的教条开始——即马利亚从其受孕的时刻起便蒙受天主的特恩，免于原罪的玷污——圣母马利亚肖像的颜色变为了象征纯洁与童贞的白色。从那时起，基督教历史上第一次将马利亚肖像的颜色与其在礼拜仪式上的颜色统一为白色。事实上，在部分教区从 5 世纪起，以及在大部分古罗马时代的基督教社团从诺森三世担任教皇期间（1198—1216 年）起的礼拜仪式中，庆祝圣母马利亚的节日便一直与白色联系在一起。[4]

几个世纪以来，圣母马利亚几乎历经了所有颜色，于 1 世纪早期在一片美丽的椴木林中修建、如今保存在烈日博物馆的一座雕塑就是明证。起初参照当时的风俗，这座罗马式圣母马利亚用黑色漆成。13 世纪时，依照肖像学

* 路易九世，卡佩王朝第九任国王，被认为是中世纪欧洲的君王典范，绰号"圣路易"。

教规和哥特神学，它又被重新漆成蓝色。但到了17世纪末期，还是这一座圣母马利亚，和其他许多人物雕塑一样，被"巴洛克化"，弃蓝投金，并在接下来的大约两个世纪里保留了金色，接着在"圣母无染原罪"教条的指引下，它最终被全部漆成白色（约1880年）。在一千多年的时间里，这座雕塑连续换上了四种不同的颜色，让这个脆弱的艺术品成为一个鲜活的物品，同时也成为绘画历史和符号历史上的一份宝贵文献。

纹章的见证

蓝色在 12 世纪和 13 世纪的传播不仅仅体现在艺术和绘画方面。它关涉到社会生活的方方面面，对人们的情感模式作用深刻，对经济也产生了重大影响。这种传播有时候甚至可以拿数字说话。纹章便是很好的例子，12 世纪时它在西欧各地流行，在地理范围和社会空间层面上的传播速度都十分迅猛。

历史学家习惯并熟练掌握关于纹章的数字和符号。对于纹章的统计学研究还可以为时尚和颜色含义方面的调查提供线索。相比其他所有"颜色方面"的文献，纹章的优势和特点就在于它没有考虑色彩差异。纹章的颜色是抽象的、概念化和纯粹的，艺术家可以根据其创作所使用的材料或媒介进行自由诠释。以法国国王的纹章为例：蔚蓝底金色鸢尾花——蔚蓝（法语中对纹章上使用的蓝色的称谓）有时候使用清澈的蓝色，有时候使用中性的蓝色，有时候使用深蓝色，它并没有什么意义或暗示。此外，许多中世纪的纹章并不因其颜色而为后人所知，而是通过纹章上那些取自纹章图案集或文学文本的铭文。在这些文本中，从未对色彩差异进行详述，有关颜色的词汇也仅限于几个大类。[5] 同理，在针对中世纪纹章中的颜色及其出现频率进行的统计学研究中，由于媒介性质、绘画或染色技术的局限、染料或染色剂的颜色、天气因素抑或是审美成见产生的限制或偶然也几乎不被纳入考虑范围。这是

身着蓝衣的查理大帝（约1400年）……

从12世纪末期开始，蓝色先是成为马利亚的用色，接着又成为皇室的用色。法国国王则是首个追随这个全新潮流的人。随后英格兰国王以及西方的大多数国王相继效仿。但直到中世纪末期的绘画中，查理大帝才穿上蓝色外套作为王袍，换下了他传统的红色外套

让·贝里公爵（le duc Jean de Berry）所作罗马教皇祈祷书泥金装饰手抄本，约1400年。巴黎，法国国家图书馆，拉丁文手稿8886号，400页反面

一个优于其他所有文献的重大特点。

但与此同时，对纹章颜色的统计学研究却注意到，从12世纪中期开始出现起到15世纪初期，蔚蓝在欧洲纹章中的出现频率持续升高。约1200年时使用率仅为5%，到1250年升至15%，约1300年时升至25%，约1400年时达到30%。[6] 换句话说，12世纪末期时，20个纹章中只有一个使用蓝色，而15世纪初期，三个纹章中就有一个使用了蓝色。这个发展速度令人惊叹。

在收集西欧各个地区纹章后做出的整体状况分析中，需要考虑到地域上的些微差异。例如，蔚蓝色在法国东部的使用率高于法国西部，在荷兰的使用率高于德国，在意大利北部的使用率高于意大利南部。此外还应注意，直到16世纪，大量使用蔚蓝（蓝色）的欧洲地区较少使用黑色，反之亦然。[7] 从纹章的角度（也包括一些其他角度）看，蓝色和黑色有时候发挥了同样的作用。

13世纪中期之前，个人或家庭佩戴的纹章中还极少出现蔚蓝色。我好几次注意到，中世纪的作者与艺术家以"虚拟"人物（武功歌和圆桌骑士小说中的男主人公、《圣经》或神话中的人物、圣人圣徒、邪恶与道德的化身）为对

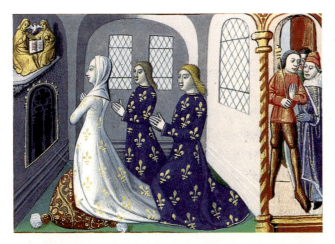

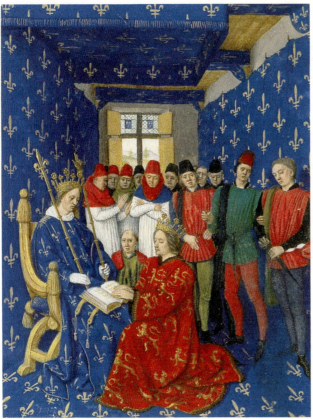

法国纹章（15世纪）

法国纹章诞生于12世纪下半叶，由一片蔚蓝底金色鸢尾花组成。在查理五世统治末期，国王纹章上的百合花数目减少为三片。但在展现皇室风貌的绘画中依然为遍布状态。上图：拟人化的法国在天主圣三前祈祷。《查理七世瞻礼前夕》（Vigiles de Charles VII）泥金装饰手抄本，作于1484年

巴黎，法国国家图书馆，手稿5054号，35页反面

下图：《英格兰国王向爱德华一世法国国王腓力四世致意（1286）》（hommage du roi d'Angleterre Edouard 1er au roi de France Philippe le Bel〔1286〕）。泥金装饰手抄本，约作于1460年

巴黎，法国国家图书馆。手稿6465号，301页反面

一种宝贵奇异的石头:杂青金石……

《医药简书》(*Livre des simples médecines*)泥金装饰手抄本,作于15世纪末期

巴黎,法国国家图书馆,法文手稿12322号,191页正面

象进行的纹章研究十分发达,可以为历史学家提供中世纪的符号与情感素材。[8]对此我暂时不进行展开,但对于我们关心的问题——蓝色在12世纪和13世纪的发展——虚拟人物佩戴的纹章,尤其是文学作品中出现的纹章提供了大量有价值的史料。例如在有关亚瑟王的文学作品中,纹章的母题在这方面很有代表性:在叙事过程中,一个佩戴有单色无图案纹章[9]的无名骑士突然爆发——他拦住男主人公的去路,与他对峙。这种描写是有铺垫作用的:作者为这位无名骑士所佩戴的纹章赋予的颜色其实是让读者体会骑士是一个什么样的人,以及让读者猜测接下来会发生什么。

12世纪和13世纪以亚瑟王为主题创作的法国小说中确实有一套流行的颜色规章。红色的骑士通常心怀诡计,也可能是来自另一个世界的人物。[10]黑色的骑士是意图掩盖自己身份的男主人公,他可好可坏,因为黑色在这一

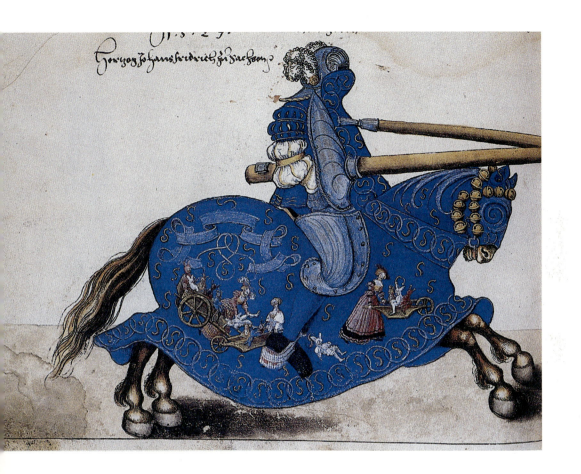

蓝色的骑士（约1535年）……

从 13 世纪开始，骑士比武以及新制作的纹章为在骑士节日和仪式上传播蓝色的新风尚做出了巨大贡献。1320—1340 年间，"蓝色的骑士"相对于"红色的骑士"或"黑色的骑士"来说还相对罕见，但之后他们在文学作品和真正的骑士比武中变得越来越多

为萨克森公爵腓特烈一世（le duc de Saxe Frédéric Ier）绘制的骑士比武书手抄本

老卢卡斯·克拉纳赫画室（Atelier de Lucas Cranach），约 1535 年。科堡，艺术收藏博物馆，手稿编码 2 号，121 页反面

类型的文学中并不一直是负面的。[11] 白色的骑士通常被视为正义的一方，他通常是一位年长的人物、朋友或是男主人公的庇护者。[12] 绿色的骑士通常是一个因为行为大胆甚至傲慢而引起混乱的年轻人，他同样可好可坏。[13]

在这个文学的色彩规章中突出的一点，是在13世纪中期之前都没有蓝色骑士的踪影。蓝色在这里没有任何象征意义。至少从纹章和符号的角度看，它的意义依然太微弱，无法用于这样的叙述之中。故事中出现一个蓝色的骑士，对于读者或听众来说没有什么明确的意义。那时，蓝色在社会规章和符号体系中的发展还没有完成，而有关冒险途中相遇的骑士身上的颜色规章在这之前已经大体形成。

纵观14世纪，骑士小说中对颜色的运用也经历了几次变迁（14世纪上半叶完成的恢宏的无名氏小说《佩塞福雷传奇》〔*Perceforest*〕就是首个例证）。[14] 例如黑色自此通常用来代表邪恶的一方，红色则不再含有贬义。最重要的是，蓝色开始登上舞台。蓝色的骑士开始出现，他们代表勇敢、正直和忠诚的人物。他们起初只是背景中的骑士，[15] 渐渐地开始变为主人公。在1361年到1367年间，伏瓦萨（Froissart）甚至创作了一本《蓝色骑士故事》（*Dit du bleu chevalier*），这在克雷蒂安·德·特鲁瓦的时代以及之后的两个世纪里都是不可想象的。[16]

从法国国王到亚瑟王：蓝色在皇室中的出现

在纹章这个特殊的领域，蓝色的新风潮得益于一个了不起的"推广大使"——法国国王，他的重要性堪比绘画中的圣母马利亚。

从 12 世纪末起，甚至还要更早些，卡佩王朝*的国王开始使用蔚蓝底金色鸢尾花盾形纹，这是一种以蓝色为底色、不规则地布满用单线条勾勒的黄色花朵的盾形纹。他是当时西方唯一一位在纹章上使用蓝色的国王。这个先是作为王朝的颜色，之后才变成严格意义上纹章用色的颜色恐怕在几十年前就被选定，作为向法兰西王国和卡佩王朝统治的守护神圣母马利亚致敬的色彩。苏杰与圣贝尔纳在这个问题上扮演了决定性的角色，包括在百合花的选择上，使用这种花也是马利亚式特征中的一个。在路易六世到路易七世的权力更迭期间（1130—1140 年），百合花成为卡佩王朝的王室象征，并在腓力二世统治初期[17]（约 1180 年）成为真正的纹章代表。

在之后的 13 世纪，法国国王的威望使得许多家庭和个人通过模仿将蔚蓝色运用在他们的纹章之上，起初这一做法仅在法国流行，但接着整个西方基督教世界都开始效仿。与此同时，纹章上的蔚蓝色，无论是王室的还是领主

* 由卡佩家族的于格·卡佩建立的法兰西王国的第一个王朝，上承加洛林王朝，下接瓦卢瓦王朝，987—1328 年统治法国。

的，开始慢慢地挣脱纹章和会旗的限制，出现在众多其他物件上以及不仅仅涉及纹章的场合：加冕礼与授职式，节日与庆典，君主仪式，王室王侯迎驾礼，长矛比武与骑士决斗以及绚丽的衣物。[18] 法国国王的蔚蓝色因而也对蓝色风潮继续在 13 世纪和 14 世纪流行起到了巨大的推动作用。

我们在随后的篇章里将很快会讲到，在织物方面，自 13 世纪开始实现的染色技术进步实现了亮色蓝的制作，取代了前几个世纪晦暗、泛灰或褪色的蓝色。[19] 贵族的服饰上也因此逐渐流行起这个颜色，[20] 而此前，蓝色还仅仅出现在手工业者尤其是农民的工作服上。而最早的一批国王——如圣路易[21] 和英格兰的亨利三世在 1230—1250 年间开始穿着蓝色的衣服，这在 12 世纪的王朝里是肯定没有出现过的。很快，国王的随从开始模仿他们，甚至是中世纪传奇中的核心人物亚瑟王也不例外：人们在 13 世纪中期开始的绘画中不仅看到亚瑟王身着蓝色衣服，而且他还佩戴着一个蔚蓝底三颗金色王冠的纹章，其用色与法国国王一致。[22]

对王公贵族内这股势头强劲的蓝色石头进行抵抗的人士主要来自德语国家与意大利，那里的帝王之色红色略微阻碍了蓝色的流行。但这种抵抗只持

< 红色骑士对蓝色骑士（约1316年）......

13 世纪和 14 世纪头几十年里，正义与邪恶交锋的讽喻式骑士比武是文学和肖像学中的一个宝贵主题。如此处的《福维尔传奇》(Roman de Fauvel) 描写的并不是一场骑士决斗，而是一场长矛比武，让选手二对二进行战斗。颜色的符号意义在其中扮演了重要的角色，但是蓝色的含义仍具有双重性：有时蓝色是正直或忠诚的象征，有时则代表了愚蠢

《福维尔传奇》泥金装饰手抄本，约 1316 年抄写绘画完成。巴黎，法国国家图书馆，法文手稿 146 号，40 页反面

九英雄(15世纪初期)……

如图所示的九英雄系列中的亚瑟王与圣母马利亚和法国国王一样,从 13 世纪起成为蓝色这个全新符号的代言人。在 1260—1280 年间,此前不固定的亚瑟王纹章用色,开始固定为蔚蓝底三颗金色王冠。这些为蓝色在纹章上的流行和将其彻底变为王室用色起到了强化作用

萨卢佐曼塔城堡(皮埃蒙特大区):以九英雄系列为主题的壁画(约 1415—1420 年)

续了很短的时间:到了中世纪末期,在德国和意大利,蓝色也变成了国王、君主、贵族使用的颜色[23]——而红色则依然作为象征和代表皇室权力与罗马教廷的颜色。

染蓝：菘蓝与欧洲菘蓝

　　13 世纪开始的蓝色潮流得益于染色技术的进步和菘蓝文化的发展。菘蓝是一种十字花科植物，野生于欧洲许多地区的潮湿土壤或黏土中。其主要的染色剂（靛蓝）主要存于叶子上。从 13 世纪 30 年代开始，为满足呢绒商和洗染商不断扩张的需求，它与茜草一同成为工业用品。为获取蓝色染色物质的过程是艰辛漫长的。首先需采集叶子，在石磨中碾碎成均匀的膏状，接着让其发酵两到三周。之后，人们用膏状物——著名的菘蓝，[24]制成直径约为半只脚长的蛋壳和圆球。接下来把它放在柳条筐里，于阴凉处慢慢晒干，几星期之后将其卖给卖菘蓝的商人，俗称"菘蓝商"。菘蓝商再将蛋壳做成染料。这个漫长、精细、脏兮兮、令人恶心的过程需要专门的手艺完成。因此菘蓝是十分昂贵的商品，尽管菘蓝可以在许多土壤中生长，并且也几乎不需要进行媒染就可以进行染色，而红色染料通常都需要借助媒染。从 1220—1240 年间开始，部分地区（皮卡第和诺曼底，伦巴第，图林根，英格兰的林肯县和格拉斯顿伯里，西班牙塞维利亚的乡村）开始专业种植菘蓝。在稍后的 14 世纪中期，朗格多克与图林根一起成为欧洲菘蓝之都。菘蓝成就了图卢兹和埃尔福特等城市的经济发达，菘蓝的制造国也在中世纪末期成为"乐土"，因为这个"蓝色宝物"带来了密集的贸易。它主要出口至英格兰[25]和意大利

佛罗伦萨的洗染商（15世纪末期）……

在纺织业重镇佛罗伦萨，人们不仅为呢绒染色，还为丝绸进行染色。这是一道漫长而艰辛的工序，尤其是使用红色（上方）和黑色进行染色时。从其中一位工人的手势也可以看出这道工序是令人恶心的。不仅不同的纺织材料要对应不同的洗染商，不同的染色原料也一样。红色洗染商也负责黄色洗染；蓝色洗染商则负责绿色和黑色的洗染

取自 1487 年的洗染指南手稿。佛罗伦萨，麦迪奇洛伦佐图书馆，编码 32 号，19 页反面

北部，这些地方本身无法生产足量的菘蓝用来满足呢绒工业的需求，该行业也成为蓝色染料的大顾客。此外，菘蓝还出口至拜占庭和伊斯兰国家。但这种盛景并没有持续很久：到了近代，靛蓝植物从安的列斯群岛和新大陆来到欧洲，它的主要染色成分与菘蓝近似，但比菘蓝更强力，这使得菘蓝文化与菘蓝贸易渐渐被吞噬。我们在后面会详述。

现在让我们把视线转回 13 世纪，回顾茜草（用于染红的植物）商与菘蓝商之间有过的冲突。在图林根，茜草商要求玻璃彩绘师在教堂的玻璃窗上用蓝色表现魔鬼，以此贬低蓝色这个新流行色的地位。[26] 接着，在北部的马格德堡——全德国和斯拉夫国家的茜草贸易之都，壁画上用蓝色表现代表死亡和痛苦之地的地狱，以贬损流行中的蓝色。[27] 但一切都是徒劳，菘蓝还是取得了胜利。在整个西方，从 13 世纪中期开始，红色开始在织物和服饰上让位于蓝色，这严重损害了茜草商的利益。只有丝绸和奢华呢绒上——著名的"猩红"呢绒[28] 包含红色的元素。不过服饰上的奢华红色对蓝色进行的抵抗几乎没有撑过中世纪。[29]

对蓝色的吹捧成就了蓝色专业洗染商的财富，很快他们就在洗染行业占据龙头地位，取代了强大的红色洗染商。这种变化在不同城市以不同的速度展开。早期是在法兰德斯、阿图瓦、朗格多克、加泰罗尼亚和托斯卡纳，后来蔓延至威尼斯、热那亚、阿维尼翁、纽伦堡和巴黎。为成为行会师傅而必须完成的学徒手工作品就是这些变化的见证：从 14 世纪起，在鲁昂、图卢兹和埃尔福特的学徒手工作品成品均为蓝色，包括已经成为红色洗染商的工人亦如此；而在米兰，要等到 15 世纪，在纽伦堡和巴黎则要等到 16 世纪。[30]

红色洗染商和蓝色洗染商

洗染行业内部的区分是很严格的,规矩也非常严密。13世纪开始有大量文本详述洗染业的组织与框架、其在城市的地理位置、权利和义务、合法的染色剂和非法的染色剂。[31] 遗憾的是,这些文本中的大部分都没有出版,不同于呢绒工业和织布工业,洗染工业仍然等待着记录它的历史学家。[32]13世纪30年代到70年代期间的经济历史发展规律有助于我们更好地理解,洗染工业在呢绒制造链以及在把洗染商和呢绒商联系起来的依附关系中所处的位置,[33] 但并没有人对这个行业进行专门的总结。

不过中世纪的洗染商还是在文献中留下了许多痕迹,原因有好几个,主要是洗染活动在经济生活中占据重要的地位。纺织工业在中世纪的西方规模庞大,所有制造呢绒的城市里都有众多组织严密的洗染商。但是洗染商与其他行业,尤其是呢绒商、织布工人和鞣革商之间存在不少冲突。当时在各个地方,对工作的极度细化与严格施行的行规使洗染工业形成垄断。而通常来说无权进行染色的织布工人还是会从事染色工作。因此就产生了争端、诉讼,也由此留下了内容丰富的档案,供色彩史家借鉴。如我们了解到,在中世纪,人们通常只给织纹的呢绒染色,极少为絮状的线纱(除了丝绸)或呢绒染色。[34]

有时,织布工人可以从市政府或领主处争取到权利,使用一种全新的颜

晒干羊呢绒的工匠（11世纪）……

在之前的13世纪绘画中有时很难区分织布工人和洗染商：前者有时候也会从事洗染活动，而后者也在明令禁止的情况下在作坊里偷偷制作呢绒。从13世纪开始，在西方大多数城市，这两项行业进行了明确的划分和隔离。洗染商内部则依据颜色进行专门化分类

拉斑·莫尔（Raban Maur）所著《百科全书》（*De Universo*）泥金装饰手抄本，于1230年左右抄写绘制完成。蒙卡桑修道院（Abbaye du Mont Cassin），手稿编号74号，366页正面

色或是一种当时还未经使用或极少使用的染色原料为羊毛呢绒染色。这项特权可以绕开当时的法令和法规，让我们见识到（在这个领域）比洗染商更为开放的织布工人群体，而这显然引起了前者的愤怒。在1230年左右，巴黎的卡斯蒂利亚的布兰卡王后批准织布工人在两个作坊内仅使用菘蓝进行染蓝。这项措施满足了顾客对蓝色这个长期被遗弃但日渐得到重视的颜色的新需求，引发了洗染商、织布工人、皇室和地方政府之间长达几十年的尖锐冲突。应圣路易要求，由巴黎行政长官埃蒂安·布瓦洛（Etienne Boileau）编纂，用文字记载巴黎不同行业行规的《商人手册》（*Livre des mestiers*）在1268年对

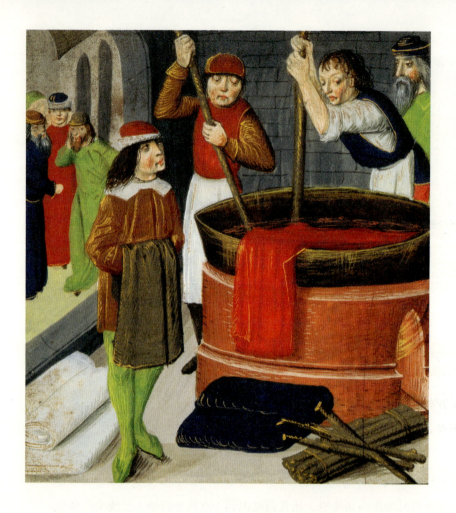

佛拉芒地区洗染商（15世纪末期）……

尽管在人物手势和工具上体现了现实主义，这幅展现15世纪末佛拉芒地区手工作坊内洗染商工作场景的画面里出现了不可能的场景：在同一间作坊里同时出现了蓝色呢绒和红色呢绒。无论是在布鲁日、根特、伊珀尔或是佛拉芒地区的任何城市，洗染商都进行了非常细致的分类。若如图上染缸所示，此处为"红色洗染商"，那么他们是不可以染蓝的，反之亦成立

巴塞洛缪斯（Barthélemy l'Anglais）所著《物性论》（De proprietatibus rerum）泥金装饰手抄本，于1842年在布鲁日抄写绘制完成。伦敦，大英图书馆，王室手稿15E Ⅲ，269页正面

此亦有所记录：

> 巴黎的织布商只能用菘蓝洗染。但每个织布商只能有两家洗染店，因为上帝宽恕的国王遗孀决定，织布商的职业是在这两家店铺中从事洗染和织布。……当一位织布—菘蓝洗染商过世时，巴黎行政长官应通过洗染行业指导和意见委员会提名另一位织布商顶替其位置。后者与其前人享有同样的菘蓝洗染权利。其从事的织布活动限制了只可在自己的两家店铺内从事菘蓝洗染。[35]

与鞣革工之间的冲突和织物无关，而是与河水有关，因鞣革工以动物尸体为工作材料。与许多其他工种一样，洗染商和鞣革工的工作都对河水有迫切的需求。但前提是水源一定要洁净。然而，若洗染商用染色原料污染了河水，鞣革工则无法用其浸泡皮革。反过来，若鞣革工将鞣革完成后的脏水倒进河里，洗染商也不可能利用被污染的水进行染色。所以此处依然会产生冲突与诉讼以及相关的历史文献。在这些文献中有众多主教训谕以及警察的规定与决定，它们要求洗染商（以及其他行业从业者）迁往城市和城郊之外的地方，因为：

> 这些行业带来了许多污染问题，或是使用了对人体有害的元件，因此在选址方面要采取措施，让他们不危害到民众健康。[36]

瓦莱达奥斯塔的呢绒商(15世纪末期)……

伊索涅城堡壁画(瓦莱达奥斯塔)

在巴黎等各大城市，这些禁止在人口密集地区从业的规定在 15 世纪到 18 世纪期间得到三令五申。以下为 1533 年巴黎的一条法规文本：

> 禁止任何皮货商、轻革矾鞣和洗染商在其所居城市和城郊的房屋内从事生产活动；禁止其将呢绒带至或托人带至杜伊勒里宫下游的塞纳河进行清洗；……禁止其将矾鞣、染料或类似污染物扔进河里；只允许其在必要时在巴黎南部近夏约宫处，距城郊至少两个拉弓距离的地方进行工作，违者没收其财产和货品，并遭流放。[37]

有关这条水源的使用，洗染商内部经常发生类似的争吵。在大多数纺织工业城市，洗染工业会根据纺织材料（呢绒和亚麻、丝绸，部分意大利城市还使用棉）不同以及颜色或颜色组不同进行严格分类。法律严禁洗染商使用无执照的颜色或织物进行染色。以呢绒为例，从 13 世纪开始，红色洗染商不可进行染蓝，反之同理。但与此同时，蓝色洗染商经常也负责绿色和黑色的洗染，而红色洗染商则负责黄色系列的洗染。因此，如果在某个特定的城市里，红色洗染商占据统治地位，那么河水通常被染红，蓝色洗染商便在一段时间内无法使用河水。由此产生的长期冲突与积怨跨越了几个世纪。在 16 世纪初期的鲁昂，市政府试图建立一个河水使用日历表，每周进行修订和更换，以便每一方都可以使用到干净的河水。[38]

在德国和意大利的部分城市，分工达到了更加细化的地步：在同一种颜色之中，人们还根据洗染商有权使用的专属染色原料对他们进行区分。例如，

在 14 世纪到 15 世纪期间，在纽伦堡和米兰，人们将红色洗染商划分为两类：一类使用在西欧大量生产、价格合理的茜草作为染色原料，一类使用以高价从东欧或近东进口来的介壳虫或胭脂虫为染色原料。两类洗染商缴纳不同的赋税，接受不同的检查，使用不同的技术和媒染剂，面向的客户群也不一样。[39] 在德国的部分城市（马格德堡、埃尔福特、[40] 康斯坦茨，以及尤其在纽伦堡），人们在红色和蓝色之中还区分出提供常规品质（颜色晦暗泛灰时，称作"*Färber* 或 *Schwarzfärber*"）染色服务的普通洗染商和豪华洗染商（*Schönfärber*）。后者使用的是昂贵的原料，并且可以成功地将颜色渗透进织物纤维之中。他们是"制作出美丽、纯正和持久色彩的洗染商"。[41]

< 威尼斯的洗染商（1730年）......

在发现新大陆之前，威尼斯一直是西方洗染工业之都。那里有从印度和近东进口来的昂贵染色原料：胭脂虫、巴西木、藏红花和"印度石"（靛蓝植物）。此外，威尼斯的洗染商可能比别处的洗染商更少受到行规的束缚，表现得也更为大胆：从 14 世纪开始，为完成染绿，他们会将呢绒先浸泡在蓝色染缸里，再浸泡在黄色染缸里。但这种做法与当时的传统和法令相反，直到 17 世纪才流行起来

威尼斯，科雷尔博物馆

混杂的禁忌与媒染

在色彩史学家看来，洗染活动内部的明细分工并不意外。它与对混杂的反感息息相关，后者传承的是渗透了整个中世纪精神历史的圣经文化。[42] 其在意识形态和符号学方面的影响以及在日常生活和物质文明上的影响都是巨大的。[43] 混淆混合被视为恶劣的行为，因为它违背了造物主计划的事物秩序与性质。所有在其职业工作中进行混杂的人（洗染商、铁匠、炼金术士、药剂师）都会引发恐惧或怀疑，因为他们对原料进行作弊。此外，他们自身也会在完成某些工作时产生犹疑，比如洗染工作坊为获取第三种颜色而将两个颜色混杂起来时。人们会将颜色并置或重叠，但不会混在一起。在15世纪之前，任何有关颜色制作方法的文献中，无论是在洗染领域还是在绘画领域，都没有记载为制作出绿色，需要将蓝色和黄色混在一起。绿色是靠其他方法获取的，或是从天然绿色的颜料和染色剂（绿土、孔雀石、铜绿、鼠李浆果、荨麻叶、梨汁）中提取，或是对蓝色或黑色的染色剂进行一些非混合性质的加工。并且，在完全不了解光谱以及颜色的光谱分级的中世纪人们看来，蓝色和黄色有着不同的地位，若把两者置于同一条轴线，它们的区别是非常大的。因此它们不可能拥有一个中间的"平台"——绿色。[44]

在颜色方面，正如亚里士多德和其后继者[45]所定义，也正如18世纪之

前欧洲的大部分颜色样品卡和色彩体系所示，黄色与红、白并列，绿色与蓝、黑并列。这两者之间存在着一道鸿沟。而在洗染工业，至少到 16 世纪之前，同一个工作坊内都不可能同时出现蓝色染缸和黄色染缸：因此要将这两种颜色混合起来制作绿色，不仅是禁止的，而且在获取材料上也有困难。同样的困难和限制也出现在紫色身上：紫色极少通过蓝色和红色，也就是菘蓝和茜草混合而成，而是通过将茜草结合一种特定的媒染制作而成。[46] 因此中世纪的紫色与古典时代的紫色一样，色调倾向于红色或黑色，而不是蓝色。

在此需要提请注意的是，洗染工业是受到媒染的强烈限制的，即帮助染色原料渗入植物纤维并得到保持的媒介物质（水垢、明矾、醋、尿液、石灰等）。部分染色剂需要进行深度媒染才能获取美丽的颜色：茜草（红色）和淡黄木樨草（黄色）便是如此。还有一些染色剂只需要进行轻度媒染，甚至不需要用到媒染：菘蓝以及之后的靛蓝（除了蓝色之外，绿色、灰色、黑色亦如此）便属于这种情况。因此所有文献中都一再对需要媒染的"红色"洗染商与几乎不需要媒染的"蓝色"洗染商进行区分。在法国，从中世纪末期开始，为将两者区分开来，人们把需要在第一遍浸泡时将媒染、染料和织物一同放入的洗染商称为"气泡"洗染商（*teinturiers de bouillon*），把省略这个步骤，甚至有时可以用冷水完成洗染的洗染商称为"染缸"洗染商（*teinturiers de cuve*）或"菘蓝"洗染商（*teinturiers de guède*）。每个地方都一直在提醒人们，只能成为两者之一。16 世纪初的瓦朗谢讷因此这样说道：

经决定，任何菘蓝洗染商都无权进行气泡洗染，任何气泡洗染商

也无权进行菘蓝洗染。[47]

洗染工业另一项吸引研究人员的关注点与颜色的浓度和饱和度有关。对技术方法、染色原料成本和不同呢绒对应的等级差异的研究从事实上说明了价值体系不单是围绕颜色的洗染而建立的，也是围绕颜色的浓度和亮度建立的。一个漂亮、昂贵、备受重视的颜色必须是浓烈、鲜活、光明的，并且能深入渗透进纤维里，抵御阳光、洗涤剂和时间的侵蚀。

这种优先看重颜色色调浓度的价值体系还出现在与颜色相关的其他领域：词汇现象（尤其是词语前缀与后缀），道德判定，艺术取舍，限制奢侈法。[48]从中我们发现一个与我们当今对颜色的认识和认知相抵触的一点：对于中世纪的洗染商及其客户来说，对于画家和其观众亦如此——一个浓烈或者饱和的颜色通常被视为（被认为）更接近另一个浓烈或者饱和的颜色，而不是它本身的颜色褪色或稀释过后的效果。所以，在一块羊毛呢绒上，浓烈和明亮的蓝色被认为更接近同样浓烈和明亮的红色，而不是更接近苍白、暗淡、"褪色"的蓝色。在中世纪对颜色的认知中，以及在其背后的经济与社会体系中，浓度和饱和度的重要性一直优于色调或染色。

这种对浓烈持久的色彩的追求写入了所有洗染商的指导手册。而其中最关键的步骤仍然是媒染。每个工作坊都有自己的习俗与秘方。手艺的延续更多是靠口耳相传，而非纸笔记载。

洗染方法手册

中世纪末期和 16 世纪有大量有关洗染操作方法的手册保存至今。研究这些文献是有难度的,[49]不仅因为它们之间互相抄袭,而且每个抄本都会为文本提供一个新的面貌,加入或剔除一些方法,修改一些方法,改变同一个产品的名字,或是用同一个词语指代不同的产品。除此之外,更重要的原因是其中提到的实际建议与操作方法总是与象征性和符号学方面的考量混在一起。同一个句子里既有关于四大要素(水、泥土、铁、空气)的符号和"属性"的注释,又有填满锅子或是清理染缸的具体方案。此外,有关用量和比例的描述总是十分模糊:"取一定分量的茜草,把它放进一些水里;加入一点醋和许多水垢……"此外,手册里很少或根本不提及烧煮、煎制或浸泡所需的时间。所以,13 世纪末的一个文本可能会解释道,为了制作出绿色颜料,需要将铜屑在醋中浸泡或是三天,或是九个月。[50]正如中世纪的众多行为,形式似乎比结果更重要,质量也比数量更重要。在中世纪文化中,三天或九个月差不多代表了同样的理念,那就是等待和诞生(或重生)的理念,等待代表了耶稣死去和复活的场景,后者让人联想到新生儿降临世界的场景。

总体上说,所有面向洗染商、画家、医生、药师、厨师和炼金术士的配

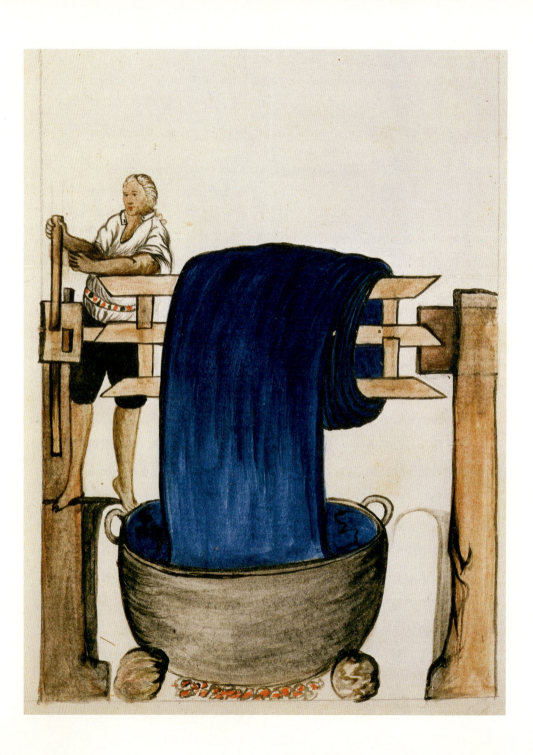

方指南既是有象征意义的文本,又是实用手册。它们有着相同的句型与词汇,主要体现在动词上:取用,选取,采摘,捣碎,研磨,浸泡,烧煮,搅拌,补充,过滤。所有这些词语都强调慢工出细活的重要性(想要加速工作进程反而欲速则不达,并且是弄虚作假),以及精心选择容器(泥土、铁、锡,开放或封闭,宽或窄,大或小,不同的形状,每一样都有专门的词语对应)的重要性。这些容器内发生的变化属于变形性质,是极其危险甚至致命的步骤,所以在挑选和使用容器时必须万分小心。最后,配方指南十分关注混杂的问题以及使用不同材料的问题:矿物不是植物,植物不是动物,不可以随便混为一谈:植物是纯粹的,动物不是;矿物是死的,植物和动物是活的。通常来说,洗染或绘画工作的关键点在于让一个活的材料作用于一个死的材料。

由于这些共性的存在,我们应当将这些配方指南当作一个整体来研究,将其划归为一个文学类型。因为尽管它们存在一些缺陷和不足,尽管很难确切了解它们的成书日期、找到其作者、追溯其系谱,它们依然是有着各种各样丰富信息的文本。这些文本很多有待编辑,有些文本甚至还没有找到,更不用说编目。[51] 更好地了解这些文本不仅可以增进我们对中世纪洗染、绘画、

< **新大陆的靛蓝洗染(17世纪)** ……

用靛蓝染色不需要使用媒染这个用以帮助染色原料深入植物纤维的媒介式物质(水垢、明矾、醋、尿液等)。将靛蓝浸入染缸,再将其暴露在空气中,就可以制作出染色效果。织物在出缸时会呈现鲜明的绿色,但几分钟之后就会变为美丽的蓝色

秘鲁一家靛蓝厂内的一块靛蓝洗染呢绒在进行甩干和曝光

水彩画,17世纪。马德里,马德里王宫

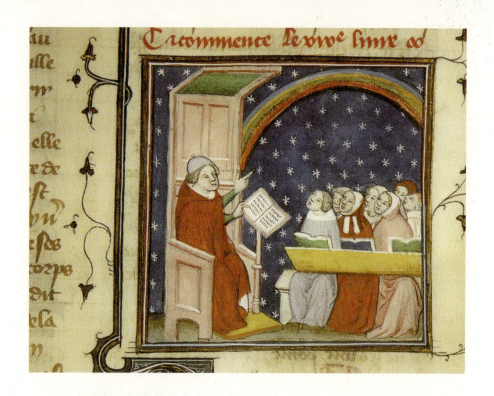

一堂有关彩虹的课(14世纪) ……

无论是在文本中还是在绘画中,古典时代和中世纪的彩虹中都并非包含七个颜色,而是三个、四个或是五个。由于缺乏对光谱的认识,这些颜色在内部组成的序列拱形与我们今天的认识有所差异。气候现象和人类的生物器官至今未有变化,所以这种差异证实了人们的认知在很大程度上是文化层面的:认知不仅调动了生物器官或神经生物器官,更唤起记忆、知识与想象。巴塞洛缪斯所著《物性论》(*De proprietatibus rerum*)泥金装饰手抄本,于14世纪末期抄写绘制完成

巴黎,圣日内维耶图书馆,手稿编码1028号,395页正面

烹饪和医学的了解,而且有助于我们更准确地勾勒出西方从古希腊时期到18世纪之间[52]的"实用"(当然此处要谨慎对待这个词的含义)技术史。

仅就洗染的文本而言,我们惊讶地发现,直到16世纪末期,文献中的四分之三是记录处理红色的配方指南。而那之后,有关蓝色的配方指南开始不

断增多。到 18 世纪初期，洗染手册里蓝色的部分超过了红色。[53] 同样的变化也发生在绘画的配方指南与专论中：文艺复兴之前，红色均占主导地位，随后蓝色开始与红色竞争，最后蓝色超越了红色。红蓝的对抗绝非微不足道，它从 12—13 世纪起便在西方社会的颜色认知史上占据重要地位，影响延续到更久之后。

目前在缺乏更多资料以及研究支持的情况下，这些配方指南向染色历史学家提出了下列相同的问题：这些思辨性比实用性更强、象征性比指导性更强的文本对中世纪的洗染商来说有哪些用途？其作者是否真的是从业人员？他们所做的配方指南的受众是谁？有些文本很长，有些很短，是否应该就此总结，它们是针对不同群体，一些是在工作坊内传阅，一些则是独立于所有手工业之外的？誊写人在其中发挥的作用又是什么？就我们目前所掌握的信息，很难回答这些问题。同样的问题也出现在绘画领域，幸运的是，我们保存了部分艺术家有关方法的写作以及他们的绘画作品。[54] 但是我们通常注意到，这两者之间的关系十分微弱，至少在 17 世纪前是如此。最著名的例子就是列奥纳多·达·芬奇（Léonard de Vinci），一方面他是编纂富有哲理的《绘画论》*（未完稿）的人，但同时他的画作却全然不是对这本画论中所阐述理念的践行。[55]

* 亦称《乌尔比诺手稿》，是列奥纳多·达·芬奇留下的大批未经本人整理过的画论手稿。死后交弟子弗朗西斯科·梅尔兹。梅尔兹对手稿进行分类整理，约于 1542 年完成，1651 年首次出版于法国与意大利。《绘画论》的主要目的是提出绘画是一门科学。

全新的颜色秩序

作为圣母马利亚的肖像颜色,法国国王和亚瑟王的代表色,皇室威严的象征色,时尚的颜色,与主题为喜悦、爱情、忠诚、和平与鼓舞的文学文本联系越来越紧密的颜色,蓝色在中世纪末期成为部分作者眼中最美丽、最高贵的颜色。它逐渐取代了红色的地位。13世纪末期,一本写作于洛林或布拉班特的教育小说《微笑的玫瑰》(*Sone de Nansay*)的无名氏作者就已经有这样的观点:

> Et li ynde porte confort
> Car c'est emperïaus coulr[56]
> (蓝色慰藉心灵
> 因为它是色彩之王)

这同样是几十年之后的伟大诗人和音乐家纪尧姆·德·马肖(Guillaume de Machaut〔1300—1377年〕)的看法:

> 有能力公正判断颜色

蓝色，王室的颜色 ……

从 13 世纪初开始，蓝色在装饰画中便开始成为王室的颜色。即便是《圣经》里的神，如此处被撒母耳擦过圣油的年轻的大卫王，亦依照当时的潮流穿上了蓝色的衣服

英格堡王后圣诗集泥金装饰手抄本，约 1210 年抄写绘制完成，为蓝色赋予了重要的地位

尚蒂利，康德亲王博物馆，手稿编码 1965 号，53 页正面

以及揭示它们含义的人

应该懂得蓝色的好

超过其他所有颜色[57]

 对历史学家来说，最关键的问题是了解蓝色的突然崛起背后的动因，以及引起颜色秩序整体变化的深层原因。是技术的进步还是对染色剂化学作用的发现使得西方洗染商在几十年的时间里成功地完成了之前几个世纪都未能达成的目标：为呢绒染上浓烈、深入、持久、明亮的蓝色？纺织与服饰对蓝

色的全新推广是否逐渐带来了蓝色在其他领域的应用以及与其他技术的融合？抑或是反过来，是社会要求这些洗染商——正如它也要求其他手工业者——向前进步，以顺应新的蓝色潮流，而他们最终成功实现了进步？[58] 换言之，是供先于求，化学与技术先于意识形态与符号象征？还是更符合我的想法，反之？

我们不可能对以上这些复杂的问题做出单一的回答，因为化学与符号学在许多方面几乎都不可割裂。[59] 但可以肯定的是，蓝色在12世纪到14世纪间的崛起绝非微不足道的琐事，它体现了社会秩序、思维体系和认知模式上的重大变化。蓝色的命运不是独立事件，它只是一场事关整个颜色体系以及颜色之间关系的深刻变动中最醒目的一部分。在许久之前，或许是原始时代建立的颜色旧秩序，正在被一种新秩序所取代。

它首先反映在本书一开始提及的旧的白—红—黑三元体系的崩裂，这个体系跨越了包括东方文明、圣经文化、古希腊—罗马文明在内的整个古典时代以及中世纪前期。语言学家和人种学家长期观察发现，[60] 这个三极色彩体系在非洲和亚洲文明中同样出现过，它其实是由白色和它的两个反色构成。所以才有可能把所有颜色归结为三个主要颜色，将黄色归在白色一列，将绿色、蓝色和紫色归在黑色一列。[61] 所以也因此，古典时代一些民族的社会阶层划分是根据颜色的功能进行的：*albati*, *russati*, *virides*（白色, 红色, 暗色）。乔治·杜梅泽尔（Georges Dumézil）[62] 在有关古罗马的一部作品中的一个著名章节标题就是以此命名。

这个旧的三极色彩体系在中世纪文学（尤其是武功歌，[63] 也包括骑士小

说)、地名学、人名学、故事、寓言和民间传说中打下了很深的烙印。如《小红帽》(Petit Chaperon rouge)的故事的最早版本似乎可以追溯到公元1世纪左右,[64] 它的情节正是围绕三个颜色展开的:一个穿着红衣服的小姑娘带着一罐白色黄油去见穿着黑色衣服的外婆(或者说狼)。《白雪公主》(Blanche-Neige)中也可以找到同样的色彩组合,但在分配上有所不同:一个身着黑衣的巫婆给身穿白衣的女孩递了一只红色的(有毒)苹果。在那个可能最为古老的乌鸦和狐狸的寓言里,颜色的分配又是另一番景象:一块白色奶酪从一只黑色的小鸟口中掉落,被一只红毛狐狸夺下。这些有关白—红—黑典型三元组合的实例及其在众多领域内发挥的符号意义不胜枚举。[65]

然而在西方,这个旧的三极体系在11世纪末期到13世纪中期之间似乎开始崩塌。新的社会秩序要求新的颜色秩序。两个轴心色和三个基础色已不能满足需求。西方社会需要六个基础色(白色、红色、黑色、蓝色、绿色、黄色),以及更丰富的组合来重新组织其徽章、其代表规章和其符号体系,颜色在这三个领域中的首要功能是分类、关联、比较和划分等级。在全新的颜色组合中,红—蓝组合的地位迅速崛起,因为它使得红色如同白色一样,拥有了第二个反色:蓝色。对比组合方面,在经典的黑/白和白/红之外,加入了另一对主体对比色:红/蓝。到了13世纪,这两个颜色变成了反色(此前它们从未被作为反色),并持续到今日一直未变。

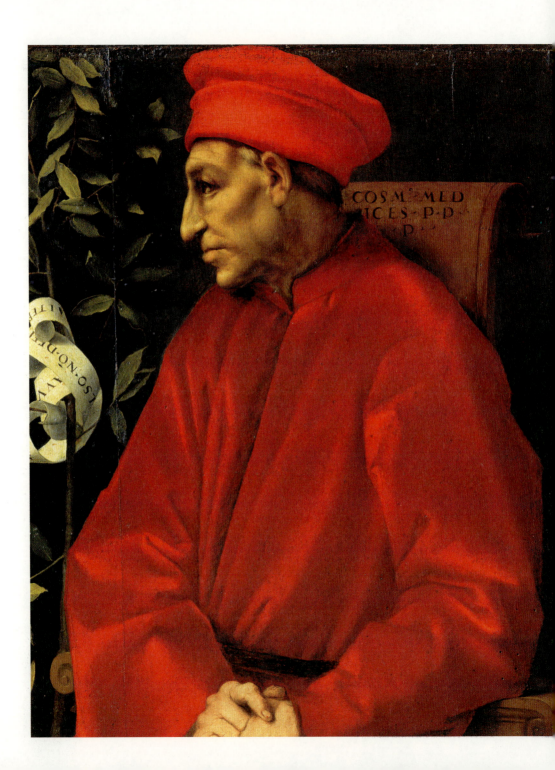

3...
道德的颜色
15—17世纪

< 红色的声誉……

尽管在中世纪末期和16世纪初期,贵族中开始流行起蓝色色调,红色在部分地区仍然是象征权力和富裕的颜色,尤其是在意大利。但这种情况没有维持很久。16世纪60—80年代后,国王和王子已很少穿着红色衣物。只有教皇和部分高级教士在近代之前的某些特殊场合继续身着红色

雅各布·蓬托尔莫创作的柯西莫·德·美第奇肖像,约1530年

佛罗伦萨,乌菲兹博物馆

从 14 世纪中期开始，蓝色在西方步入了一个新的历史阶段。它是流行的颜色，圣母马利亚的颜色，皇室的颜色。它不仅成为红色的对手，也与黑色抗衡，后者在中世纪末期和近代初期极大地影响了服饰风潮。但这种竞争并没有损害蓝色的地位，相反对蓝色助益匪浅。蓝色不仅是皇室与圣母马利亚的颜色，而且与黑色一样，成为象征道德的颜色。欧洲社会为蓝色赋予的这个全新空间要归功于与伦理和认知相关的两个事实：贯串中世纪末期的主流训条，以及 16 世纪的宗教改革家新教徒在颜色的社会运用、艺术运用以及宗教运用方面的态度。

这也是为什么我们不能孤立地研究从 14 世纪到 17 世纪的蓝色史。它与其他颜色的历史拥有前所未有的紧密联系，与黑色的关系更是密不可分。

限制奢侈法与服装法

自 14 世纪中期以来，对黑色的推广其实是这许多变迁发生的根源，它逐渐而间接地造福了蓝色，损害了红色。一切是从 14 世纪 60—80 年代开始的。欧洲各地的洗染商经过一两个世纪的努力，终于做到了此前几个世纪都无法成功的事情：用前人无法获取的美丽、浓烈、稳定、耀眼的黑色色调为羊毛呢绒染色。就像两个世纪之前，他们实现了染蓝一样。但导致技术变化和行业发展的第一推动力却似乎并不是洗染化学技术的新发现，也并不是因为有全新的染料传到欧洲，而是因为社会产生了新的需求。当时的社会开始需要高品质的黑色织物与服饰，而洗染商可以用这种刚得到重视的颜色迅速而成功地为大片呢绒进行染色，满足了这种需求。在这里我们再一次看到，意识形态和社会需求造就和推动了化学与技术的进步，而不是阻挠。

中世纪末期和近代初期，西方服饰对黑色的重视成为当时一个影响广泛的社会现象和认知现象。在今天我们依然能通过深色服饰、男式便礼服、晚礼服、丧服、著名的"小黑裙"，甚至是海军蓝色的牛仔裤、夹克、校服和军服感受到这股余波。本书最后会写道，海军蓝是今天的欧洲服饰上最常见的颜色——它在 20 世纪发挥了黑色在之前几个世纪所发挥的大部分功用。从 16 世纪中期开始，服饰上对黑色的推广对蓝色的历史产生了长远的影响。

然而，尽管有大量文献记载黑色的这段历史，我们却不了解黑色传播的所有模式，对其产生的原因也只能进行猜测。道德和经济因素似乎首当其冲。限制奢侈法与服装法的颁布也与之相关，在1346—1350年间爆发的大瘟疫之后，甚至在瘟疫爆发之前，它们开始在整个基督教社团兴起。尽管有好几部关于个别城市的专著，[1]这些限制奢侈的法律起初只适用于皇室与贵族，接着传播到城市，总的来说尚未得到历史学家的叙述。[2]它们以各种形式延续到整个18世纪（威尼斯或日内瓦），并在近现代的服饰体系中留下了浓重的一笔。

这些法律产生的原因有三点。第一是经济上的：在所有社会阶层和群体中限制服装和饰品的开销，因为它们是非生产性的投资。在1350—1400年间，这类消费在皇室与贵族当中达到了铺张的地步，有时甚至变得疯狂。[3]因此这些法令的目的就是抑制这些有害消费、长期负债以及炫富行为。此外，它也有利于预防物价上涨，调整经济方向，刺激本地生产，抑制从遥远的国度，有时甚至是从东方进口奢侈品。第二是伦理上的：保持基督教简朴和道德的传统。在此意义上，这些法律、法令和法规与贯串中世纪末期，并与由宗教改革家新教徒进行传承的主流训条不谋而合。这些法律一律反对那些扰乱现有秩序和破坏良好风俗的变化与革新。因此它们通常是反对年轻人和女性的，因为这两个社会群体通常都过分追求新奇的快感。第三点，也是很重要的一点，是意识形态上的：用服装制造分隔，每个人都应当穿着符合自己性别、状态、头衔或地位的衣服。必须维持牢固的壁垒，防止阶层之间的流动，让服装继续成为社会分级的首要标志。打破这些壁垒，就是打破上帝的旨意，

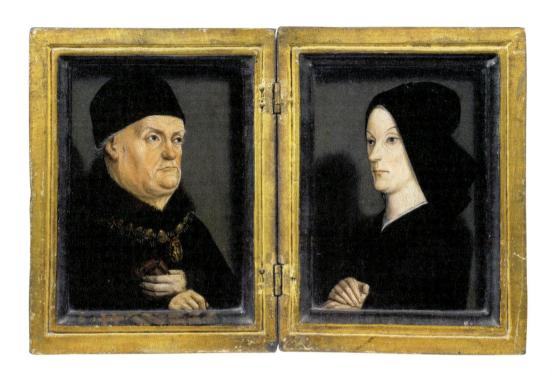

安茹的公爵勒内王与妻子让娜·德·拉瓦勒……

与同时期的大多数君王一样,安茹的公爵勒内终其一生热爱身着黑色。但他还有一个众所周知的爱好,就是灰色。他认为灰色不仅是悲伤的颜色,也是希望的颜色。他最喜爱的号衣就包含了这两个被视为反色,并通常与白色共同使用的颜色。在宫廷之内,蓝色依然是隐秘的颜色

尼古拉斯·夫劳门特创作的双连画,约 1460 年(?)。巴黎,卢浮宫

是亵渎圣物并具有危害的。

因此一切都是根据人的出身、财富、年龄、行当以及社会职业的范畴来确立的：人们可以拥有的衣服的材质与大小，组成这些衣服的元部件，用以剪裁这些衣服的布料，这些衣服所染的颜色、皮毛、首饰、珠宝以及所有与之相关的饰物。当然，限制奢侈的法律也关系到财物或物质生活的其他方面：餐具、银器、食物、家具、房屋、车马随从、仆役、动物。但服饰仍是最为突出的领域，因为它是当时那个正值变迁的社会的第一道符号标志，外表在社会中扮演越来越重要的角色。这些法律从而成为研究中世纪末期服饰体系的意识形态状况的第一手素材。因为它们通常停留在理论范围：它们没有效力，从而被反复推出，也因此留给研究者越来越长也越来越详尽的文本，有时候这种详尽达到了走火入魔的地步。[4]遗憾的是，其中的许多文本都未得到出版。

合规的颜色与被禁的颜色

让我们继续探讨 14 世纪和 15 世纪的服装法律、法令和法规中的颜色。我们首先要注意到，有一些颜色被禁止用于某个社会群体，不是因为它们的色彩太鲜艳或是不朴素，而是因为它们是以过于昂贵的洗染手段获取的，而这种奢侈是专门留给财富众多或出身、地位高贵的人士所用的。比如在意大利，著名的"威尼斯猩红"，就是从一种天价的虫胭脂中提取红色洗染而成的呢绒，由君王和显贵专享。在德国也有类似的禁令，如用波兰胭脂虫染红的织物，甚至是一些用图灵根生产的优质菘蓝洗染而成的贵重蓝色呢绒（ *panni pavonacei* ）。社会风俗在此处也不针对染色本身，而是针对用于获取颜色的产品性质。不过，对历史学家来说，困难的是将法律中涉及染色原料的内容与用这些原料获取的颜色的内容区分开来：用与指称二者的词汇通常是相同的，不容易做到条分缕析。同样一个单词不仅可以用来指代颜色和其染色剂，也可以指代用这种染色剂的颜色染制而成的呢绒。有时候这种混淆十分厉害。例如在 15 世纪，在大部分用当地语言（法语、德语、荷兰语）写作的文本中，"猩红"这个词有时指代各种颜色的豪华呢绒；有时指代用各种洗染技术制成的美丽的红色呢绒；有时仅指代用虫胭脂印染而成的红色呢绒；有时指代"猩红种"这种知名昂贵染料本身；有时候则单指一种美丽

泥金装饰灰色画（约1465年）

从14世纪开始，泥金装饰灰色画在手抄本中占据了重要地位。这与一股贯串中世纪末期绘画领域的主流"道德"倾向有关，特点就是抗拒彩色和亮色。不过对于画家来说，颜色使用上的朴素要求通常是一个进行精雕细琢的良机，尤其是对蓝色、白色和金色的处理上

李奥纳度·布伦尼所作《第一次布匿战争》(La Première Guerre punique) 泥金装饰手抄本，约1465—1467年间为菲利普三世抄写绘画完成

布鲁塞尔，皇家图书馆，手稿编码10777号，95页反面

的红色。在近代，只有最后一种语义进入了日常用语。[5]

在欧洲各地，任何需要表现严肃与保守的人物都禁止使用饱满或鲜艳的颜色：不只是神职人员，还有寡妇、法官和所有身着长袍的人。总体来说，彩色、强烈的对比、横格纹、棋盘格纹、杂色都是被禁止的。[6]它们被认为与虔诚的基督徒身份不相吻合。

不过，限制奢侈法和服装法中篇幅最长的部分并非有关被禁的颜色，而是有关合规的颜色。在这个问题上，染色剂的质量并非关键所在，颜色本身起到决定作用，它以一种近乎抽象的方式，独立于色调、材质或亮度存在。颜色不应该保持隐秘，相反它应该突显出来。它是一个有区别性的符号，一个必要的象征，一个侮辱性的标志，用来指代某个被排斥或被认可的群体。

因为在城市中，这些才是首要目的。为维系建立的秩序、良好的风俗和祖先的传统，必须严格区分诚实的公民与从事危险的、不道德的或单纯是可疑职业的男女：医生与外科医生、刽子手、妓女、放高利贷者、杂耍演员、音乐家、乞丐、流浪者和各式各样的赤贫人士。此外还有以各种名义被判刑者，从引起公共道路混乱的酒鬼到作伪证、发伪誓的人、小偷和亵渎神明的人。此外还有几类残疾病弱人士——生理上或是精神上的，在中世纪的价值体系中也一直是重大罪恶的象征：瘸腿、残废、伪君子、麻风病人、"身体有缺陷"、"头脑简单愚蠢"。最后，还有在部分城市和地区，特别是欧洲南部[7]成员众多的非基督徒、犹太教徒和穆斯林。尤其是在13世纪的第四次拉特朗会议*上，使用这些色彩符号似乎首次进入规定。它与禁止基督徒与非基督徒之间通婚以及鉴别非基督徒息息相关。[8]

然而，无论在这个问题上有多少文本，很显然并没有一个适用于整个基督教社团的颜色符号体系，以指代各种被排斥的群体。相反，颜色的运用在地区之间、城市之间、同一个城市内部之间以及不同朝代之间有显著差异。例如在米兰和纽伦堡这两个在15世纪出台了繁多严密法律文本的城市，合规的颜色——适用于妓女、麻风病人、犹太教徒，在每个年代都有所不同，甚至每十年就发生一次变化。但我们也观察到，在各地的风俗中有部分共同的特点值得总结归纳。

* 指第四次在罗马拉特朗宫所举行的第十二次大公会议，由教宗诺森三世在1215年所召开。会议中的决定不仅确立了教会生活与教宗权力的顶峰，也象征教廷的权力已支配拉丁基督教界的每一个方面。

泥金装饰灰色画（约1460年）……

灰—蓝色调在泥金装饰灰色画中的大量出现让装饰画师得以逼真地还原出水和空气以及光线和深度的效果。这通常使泥金装饰呈现出遥远、夜晚、仙境、梦幻般的一面。它们尚未成为新教派的绘画，但已然是浪漫主义绘画了

让·米耶罗（Jean Miélot）所作《圣母的生命与奇迹》（*Vie et miracles de Notre-Dame*）泥金装饰手抄本，约1460年为菲利普三世抄写绘制完成

巴黎，法国国家图书馆，法文手稿9199号，37页反面

有五种颜色被用作歧视性的标志：白色、黑色、红色、绿色和黄色。蓝色则从来没有进入该行列。是因为在中世纪末期，蓝色是一种得到高度重视或是代表高贵地位的颜色，所以没有进入这个符号体系吗？或是因为它当时在服饰上已经大幅度流行，无法让人从远处进行鉴别？抑或是我比较倾向的原因，这些色彩的符号意义指代的发祥早于蓝色的推广（具体还有待研究），甚至早于第四次拉特朗会议（1215年），而当时蓝色在符号学上的意义还过于微弱，还不真正具备表达服饰或特征方面含义的能力？蓝色在歧视性标志规章中的缺失——以及在礼拜仪式规章中的缺失，与13世纪之前它在社会规章和价值体系中的低微地位有关。但同时这也推动了它"道德意义上"的推广。正因为它既不合规又不被禁，所以它的运用是自由的、中立的、无害的。这恐怕也是为什么在几十年的时间里，它逐渐占领了男性和女性的服饰领域。

尽管蓝色置身事外，还是让我们回到这些作为歧视性或侮辱性标志的颜色上来。它们表现为各式各样的形式和性质：十字架、圆形织物、长条、腰带、饰带、软帽、手套和兜帽。而以上提到的五种颜色可以不同方式呈现这些标志：或是单独出现，也即是单色标志，或是和其他颜色联合出现，其中二色套色最为常见。各种组合搭配均可，但最常见的是红与白、红与黄、白与黑以及黄与绿。两种颜色关联的方式埋同纹章上的几何形状：对分为二、等分、纵横四等分、横带饰、纵条纹。在三色组合的情况下，永远是红、绿、黄搭配出现：这三种颜色是中世纪的人们在视觉上感到最刺眼的，它们的组合则表达出彩色的意味——而这几乎永远是贬义的。

如果我们试着去研究各个被排斥或被认可的群体，我们会注意到，白

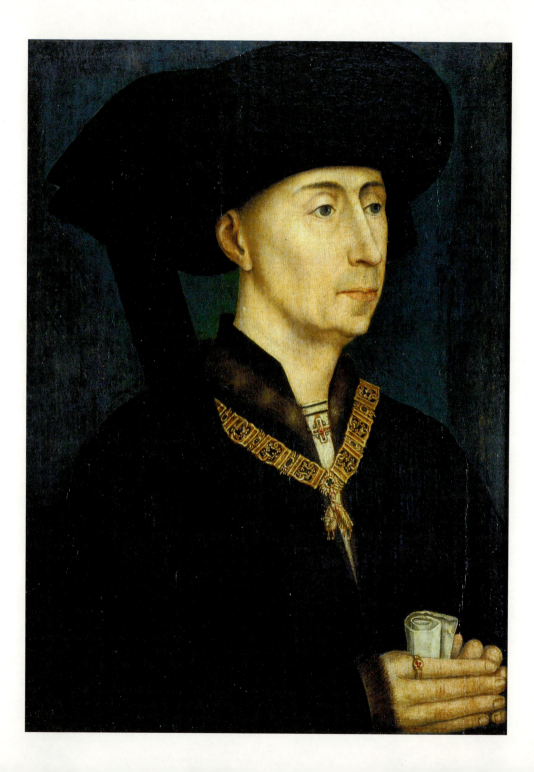

色和黑色，或单独出现或联合使用时，通常代表的是穷苦人民[9]和残疾人士（尤其是麻风病人）；红色代表刽子手和妓女；黄色代表伪造者、异教徒和犹太教徒；绿色或是黄绿组合代表音乐家、杂耍演员、丑角和疯子。不过相反的例子也有很多。就妓女来说（穿着歧视性标志既有道德上的意味，也有税务方面的作用），她们通常以红色示人（根据不同城市和年代，分别有长裙、饰带、围巾、兜帽和外套）。但在14世纪末期，在伦敦和布里斯托尔，将她们与良家妇女区分开来的是身着好几种颜色的条纹衣服。几年之后朗格多克地区的城市也进行效仿。但在1407年的威尼斯，身披黄色围巾用以代表妓女身份；在1412年的米兰，则是白色外套；在1423年的科隆是红白双色饰带；在1456年的博洛尼亚是绿色围巾；而在1498年的米兰是黑色外套；在1502年的塞维利亚是绿色衣袖和黄色衣袖。[10]很难一概而论。有时候代表妓女身份的不是某个颜色，而是某件服饰。而在1375年的卡斯特尔，是男人的帽子。

用以指代犹太教徒的符号和标志更加多元，也少有相关研究。此处同样与部分作者想象的有所不同，[11]并没有一个适用于整个基督教社团的共同体系，甚至没有某个国家或某个地区的特定风俗。诚然，黄色——传统上与犹

< 勃艮第公爵菲利普三世

在15世纪繁荣的勃艮第公国，蓝色并不具备特殊的荣耀。黑色作为公爵菲利普三世（1396—1467年）选择的颜色，比蓝色的地位要高得多。菲利普三世几乎终其一生都在为其1419年在蒙特罗桥上遇害的父亲服丧。勃艮第的黑色风潮在勇士查理（Charles le Téméraire）统治期间（1467—1477年）得到延续，接着传播到了西班牙王室，后者沿袭了勃艮第公国的礼仪与方式

菲利普三世肖像，副本约于1500年制作而成，罗希尔·范德魏登创作的原画已丢失。因斯布鲁克，阿姆布拉斯宫

身着彩色衣服的疯子（约1470年）……

对颜色的认知不仅是一种生物现象，也与不同时间、不同空间里的不同文化习惯有关。今天在我们看来并置在一起会形成强烈对比的两个颜色可能在中世纪的时候只形成很微弱的对比关系；反过来，在我们看来毫无冲击的颜色可能在中世纪的人看来很刺眼。例如将黄色与绿色这两个在光谱中相邻的颜色并置在一起，在我们看来并不构成强烈的对比，但中世纪末期的人们却认为这种对比十分粗暴，不能登堂入室：人们给疯子穿上黄绿色的衣服（或是穿上如图所示的彩色衣服），以此指代所有危险、忤逆或恶魔的行为

一份巴黎的祈祷书泥金装饰手抄本，约 1470 年抄写绘制完成。巴黎，阿斯纳图书馆，手稿编码 101 号，306 页正面

太教堂的外形相关的颜色，在经过几个世纪之后固定下来；[12] 但在很长的时间里，人们还规定身着红、白、绿、黑单色也是犹太教徒的标志；或是对半分、等分或纵横四等分的黄与绿、黄与红、红与白以及白与黑。颜色组合众多，标志的形状也纷繁复杂：最常见的情况是圆形织物——圆箍线、星形、摩西律法石碑形状，或是一条简单的围巾，一顶帽子甚至是一个十字架。若是衣服上缝有的标志，则或是位于肩上，或是位于腹部、背部，或是在头巾上或帽檐，有时候出现在几个部位。此处也同样无法一概而论。[13] 但有一点几乎是肯定的：蓝色从来都既不具备侮辱性，也不具备歧视性。

从流行的黑色到道德的蓝色

让我们回到黑色和它从 14 世纪中期开始的异军突起。这与我们刚才提及的限制奢侈法与服装法似乎具有直接的因果关系。黑色的流行源自意大利，起初只局限在几个城市内。部分贵族[14]与一些尚未迈入社会上流阶层的富有商人发现自己不能使用太过奢华的红色（如著名的威尼斯猩红，*scarlatti veneziani di grana*），也不能使用过于浓烈的蓝色（如著名的佛罗伦萨蓝，*panni paonacei*）。[15] 因此他们开始习惯，某种意义上是别无选择地穿着黑色衣服，在当时黑色还是一个以朴素和卑微著称的颜色。但由于掌握大量财富，他们要求呢绒商或裁缝为其提供新的黑色色调，更坚固、更富有活力也更诱人的黑色。在这种不同寻常的需求的刺激之下，呢绒商敦促洗染商尽力满足，因为需求的背后是一个富裕阔绰的顾客群。很快，在 1350—1380 年间，洗染商就完成了任务。黑色的风潮正式兴起。这使得贵族一方面遵照了法律法规，一方面又满足了自己的穿衣口味。同时，这也使他们绕开了许多城市里有关禁止穿着珍稀皮毛衣物，尤其是黑貂衣物的规定。后者是所有皮毛物品中最贵重、黑色纯度最高的一种，因此只限君王使用。这给了贵族们一个展示朴素、道德式着装的机会，因而也让当局者和道德家满意。

很快，其他社会阶层的人士也开始模仿贵族和富商，首先是君王。从 14

一位身着华服的大领主（约1560年）......

在 16 世纪的服饰中，有两种完全对立的黑色。一种是朴素、暗淡、严肃和威严的黑色：本笃会修士、部分天主教高级教士以及大部分新教徒使用的颜色。另一种是豪华耀眼的黑色：国王、君主、大领主使用的颜色。这种代表奢华与权力的黑色诞生于之前一个世纪的勃艮第公国，在欧洲各个公国内持续流行，直至 17 世纪中期

乔凡尼·巴蒂斯塔·莫罗尼（Giovanni Battista Moroni）为苏阿尔迪伯爵（Secco Suardi）所作肖像画，约 1560 年。佛罗伦萨，乌菲兹美术馆

世纪末期开始，人们注意到一些大人物开始穿着黑色衣物：米兰公爵，萨瓦伯爵，[16] 曼托瓦、费拉拉、里米尼、乌尔比诺的领主。接着在世纪之交，这股风潮刮出了意大利：外国的国王与君主也开始穿着黑色，起先是在法国和英国，[17] 接着在德国和西班牙。如法国宫廷是在疯子查理六世执政期间、1392 年之后，国王的叔伯开始穿着黑色，这可能是受到国王年轻的小姨子瓦伦丁娜·维斯康蒂（Valentine Visconti）的影响，后者带来了其父所在的米兰公国的着装风格。但关键的转折发生在几年之后的 1419—1420 年，一位即将成为西方最有权力的人的年轻君王也臣服于新的黑色潮流，并一生热爱黑色：勃艮第公爵菲利普三世。[18]

好几位编年史作者强调了菲利普对黑色的执着，并解释说公爵是为了给他 1419 年在蒙特罗桥上被阿马尼亚克派杀害的父亲无畏的约翰（Jean sans Peur）服丧而选择的黑色。[19] 此言非虚，但我们也注意到，自 1396 年勃艮第十字军在尼科堡战役中战败，[20] 无畏的约翰本人就成为了黑色的忠实信徒。王朝的传统、君主的潮流、政治事件以及个人经历共同造就了菲利普三世对黑色的喜爱，而他的个人威望则确保了黑色在整个西方的持续流行。

15 世纪的确是黑色盛行的世纪。直到 1480 年，任何一个王室或君主的衣橱里都能找到大量黑色的呢绒、皮毛和丝织品。它可以单独出现在衣服或衣服局部，也可以和另一种颜色，通常为白或灰一同出现。因为在黑色和暗色流行的 15 世纪，灰色也同样得到了大力推广。此前作为工作服和最卑微的服装的用色，灰色第一次在西方的服饰上成为被追捧、有魅力、不受拘束的颜色。有两位君王常年热爱灰色：安茹的公爵勒内王[21] 和奥尔良公爵查理一

世，他们在书写和穿衣方面很乐于将灰色作为黑色的反色进行使用。黑色是丧葬或忧郁的象征，而灰色则是希望和喜悦的象征，正如查理一世这位在英国被囚禁了25年的"心上披了黑色"的国王和诗人所吟唱的美丽诗歌：

> 他在法国之外
>
> 蒙切尼肖山口，
>
> 他生活充满期望，
>
> 因他身穿灰色衣裳。[22]

黑色在服饰上的成功一直延续下去，1477年最后一任勃艮第公爵勇士查理逝世，他本人也十分热爱黑色，乃至15世纪结束也依然没有终止这个潮流。16世纪对黑色的信仰甚至是双倍的。因为黑色不仅运用在王室和君主身上，在近代（有时候直到17世纪中期）还广泛流行于教廷，而且保持并强化了在道德上的运用，例如作为宗教人士和"身着长袍"人士的服饰。宗教改革视黑色为最严肃、最道德和最基督教的颜色，它也逐渐地被拿来与诚实、节制、代表天空与圣灵的蓝色相提并论。

< 一位身着华服的贵族（约1520年）……

皮草通常能为16世纪国王和上流贵族身穿的贵重黑色服装更添一份奢华。德国和意大利的绘画中则通常将他们置身于蓝色、绿色或灰色的背景之下，以中和这种奢华，为画面赋予更大的深度

马尔科·巴赛蒂所作男士画像，约1520年。贝加莫，卡拉拉学院

宗教改革与颜色：礼拜

　　由宗教改革家新教徒引发的绘画之争推动了多项工作。但在这场圣像破坏运动式改革之外，还发生了一场有待研究的真正的"色彩破坏运动"。这场色彩破坏运动为蓝色在近代初期获得的崇高地位起到了关键性作用，并表现在不同的领域：礼拜、艺术、服饰和日常生活。让我们逐个进行讨论。

　　有关某个颜色是否应该出现在基督教教堂的问题自古有之。我们在前面讲到了在加洛林王朝，尤其是罗马式艺术时期爆发的教义、伦理和美学强烈冲突，引发了克吕尼派与西都派之间的对立。[23] 部分高级教士（包括克吕尼修道院的所有著名院长）和许多神学家认为颜色就是光线，是感官世界里唯一一个既可见又非物质的部分。所以在教堂中拓宽颜色的位置是合法的，甚至是值得推荐的，这不仅是为了驱散黑暗，而且是为了给上帝留出更大的空间。我们在前面看到苏杰从1129—1130年间重修圣德尼修道院起就是这样做的。但其他高级教士对黑色怀抱敌意，他们在黑色身上只看到材料，而看不到光线。[24]

　　后一种观点在12世纪大部分时间乃至13世纪的部分时间里占领了西都派教会。随后这个观点得到一定修正。从14世纪中期甚至更早开始，两派观点开始互相靠近。人们不再谈及绝对的彩色或是完全的脱色。人们开始倾向

颜色的简单浅色笔触，几根线条和棱边的镀金及灰色效果，至少在法国和英国是如此。因为在神圣罗马帝国的疆域内（除了荷兰），波兰、波西米亚地区、意大利和西班牙，不同的颜色依然在大量使用。在最富裕的大教堂，金色甚至占据了统治地位，装潢的奢华呼应了礼拜和服装的奢华。所以在15世纪开始就有几项运动（如胡斯运动）对抗金色以及教堂内用色和绘画的浮华，正如几十年后的新教徒。这些运动并非没有意义。从北欧和西北欧的大量泥金装饰手抄本上可以看到，自15世纪开始，教堂内部开始进行许多脱色工作，两个世纪之后在荷兰绘画中出现的加尔文派教堂便褪去了大量颜色。

因此宗教改革初期并不是西方教堂里颜色最丰富的时候。相反，那是一个彩色衰退、颜色变得更为朴素的阶段。但这种趋势并不普遍，而在宗教改革家看来还远远不够：必须将颜色大批逐出教堂。12世纪的圣贝尔纳、迦勒斯大（Carlstadt）、梅兰希通（Melanchton）、慈运理（Zwingli）和加尔文（Calvin）（路德的态度似乎更加微妙一些）[25]都对颜色不满，认为教堂的绘画过于丰富。正如《圣经》里的先知耶利米对约雅敬王发怒一般，他们斥责那些把教堂建造得仿佛宫殿、"凿穿窗户、为教堂披上雪松和抹上朱砂"[26]的人。红色——《圣经》中的经典颜色，最大限度地代表了奢华与罪恶。它不再喻示耶稣之血，而是象征着人类的疯狂。迦勒斯大和路德憎恨红色。[27]后者认为红色代表了教皇主义的罗马，如同巴比伦大淫妇穿戴的颜色。[28]

这些都是相对知名的典故，尤其是颜色、彩色饰物与奢华的礼拜仪式之间的同化。人们比较陌生的是不同教会与新教教派在理论上和教义上的观点分歧。颜色被逐出教堂的时间年表与区域状况是什么样的？有哪些地方进行

祈祷的新教徒家庭（1557年）......

在最虔诚严谨的新教徒家庭，黑色的使用是有严格规定的，无论对于男士还是女士。只有小孩有权利穿白色衣服。被视为无耻可鄙的鲜亮颜色被完全排斥，无论是在服装、日常生活还是在艺术和宗教中。

小卢卡斯·克拉纳赫所作站在十字架下的莱比锡市长莱昂哈德·巴德霍恩与家人肖像画，1557年。莱比锡，莱比锡造型艺术博物馆

了暴力的毁坏、掩盖或脱色的行动（露出原材料、用单色墙饰覆盖绘画、用石灰进行粉刷）以及全新的翻修？人们是企图在各地寻求零度的颜色，还是说人们在某些情况下、某些地点、某些时候更为宽容，对颜色少一些恐惧？而零度的颜色究竟指什么？白色？灰色？蓝色？不上色？

我们在这方面的知识是有缺陷、简单化，甚至是自相矛盾的。色彩破坏运动并不是圣像破坏运动。我们无法从绘画之争的研究中获知时间和地理年表。颜色之争——如果确有战争，是以一种不同的方式发生的，没那么暴力、更为冗长，也更为精细，因此更难为历史学家所察觉。况且，是否真的有人曾因为有些绘画、物体或是建筑的颜色过于丰富或过于耀眼而对其进行侵犯？如何回答这样的问题？如何将颜色与其载体区分开来？在宗教改革家看来，彩色版画，尤其是圣母马利亚和圣人雕像上的彩色版画帮助这些雕像变为了偶像。但这不是唯一的原因。在胡格诺派进行的大量破坏彩绘玻璃窗的运动中，目标是谁、绘画、颜色、表现形式（用人形表现神），还是主题（圣母马利亚的生活场景，圣徒传记的传奇，神职人员的形象）？这些问题也同样难以作答。因此我们要反过来看看这些问题，问问自己，宗教改革家针对绘画和色彩实施的这些凌辱和暴力手段会不会在某种意义上也是一道"颜色的礼拜仪式"，它们在某些场合（尤其是苏黎世和朗格多克地区）成为一种戏剧手法，甚至是"狂欢"手法。[29]

这个礼拜仪式的概念让我们联想到天主教的弥撒典礼。颜色在其中扮演了极为重要的角色。宗教的物品与服饰不仅遵照礼拜仪式色彩体系，而且与光源、建筑环境、彩色版画、圣经文本商的绘画以及所有珍贵的饰物有关联，

以真正创造出颜色的戏剧性。颜色与节奏和声音一样，是弥撒礼仪正常进行的一个关键因素。[30] 然而我们之前就看到，蓝色完全被排除在礼拜仪式色彩的体系之外，它在中世纪前期才开始得到运用，在12—13世纪的时候才被纳入体系。蓝色的空缺恐怕解释了为什么宗教改革对蓝色保持了宽容，无论是在教堂内外，还是在艺术、社会、宗教上对蓝色的运用。

宗教改革从反对弥撒和反对这场"丑化教会、变牧师为丑角的淫秽闹剧"（加尔文）、这个"标榜无用的奢华富裕的现象"出发，也必然反对颜色，以及颜色在教堂内部的外在表现形式和它在礼拜仪式中的角色。在慈运理看来，宗教仪式的外在华丽扭曲了宗教的纯真。[31] 在路德和梅兰希通看来，教堂应该摒弃一切人类的虚荣。在迦勒斯大看来，基督教堂应该"和犹太教堂一样纯洁"。[32] 在加尔文看来，教堂最美丽的饰物是上帝的话。它要引领信徒和神圣，所以必须是简单、和谐、没有杂质的，它的纯洁标志着并有助于灵魂的纯洁。因此没有余地留给古罗马教堂中使用的那些礼拜仪式颜色，教堂内部甚至不容颜色扮演任何一种文化角色。

宗教改革与颜色：艺术

有没有哪一种艺术专属于新教？这个问题并不新鲜。但长久以来人们做出的回答却是不确定以及互相矛盾的。尽管有许多有关宗教改革与艺术创作之间关系的研究，其中讨论颜色问题的仍然十分罕见。颜色在各地都一直是艺术史，尤其是绘画史研究中的一大空缺。[33]

我们刚刚谈到在某些情况下，伴随着绘画之争，会引发反对过于鲜亮、饱满和挑衅的颜色的战争。博学的考古学家罗杰·德·盖尼埃雷（Roger de Gaignières，1642—1715年）为我们留下了一幅描绘了中世纪几位昂热和普瓦图高级教士陵墓的画，这些陵墓最早是有缤纷的颜色做装饰的，但胡格诺派在1562年的大规模圣像破坏运动和色彩破坏运动中将其图案和颜色全部去除。在北部和荷兰，"1566年的圣像破坏人士"*也有类似举动，不过彻底纯粹的破坏基本代替了剥落、刮平和粉刷。[34] 路德教教徒则在结束初期的暴力行径之后对古代的绘画表现出了些微敬意，他们撤出教堂、重新挂上墙饰，对教堂里的颜色也表现出更大的宽容，尤其是被视为"诚实"与道德的颜色：

* 1566年8月11日，弗兰德尔一些城市首先发动起义，开始时锋芒指向教会，他们手持木棒、铁锤，冲进教堂寺院，把所谓圣像圣骨之类骗人的"圣物"全部捣毁。起义发展迅速，很快波及荷兰17个省中的12个省。

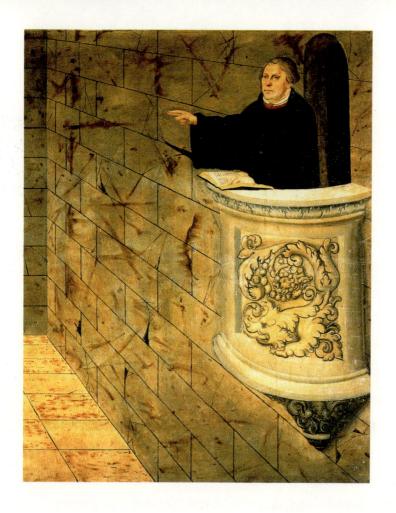

讲道的路德（约1550年）……

绘画首先是意识形态的，其次才具有记录性质。它们的功能不是"拍摄"生物与事件的现实（尤其不是带颜色的现实），而是表达用来支配这个现实的意识形态价值与象征价值。因此路德、加尔文以及 16 世纪的所有大宗教改革家都在画中身穿黑衣。这并不意味着他们在日常生活中一直穿着黑色衣服。相反，这意味着在新教徒的道德观里，一个虔诚的基督教徒必须穿着朴素的暗色衣物，因为衣服是与堕落相关的，永远是罪恶与忏悔的象征

老卢卡斯·克拉纳赫为维滕贝格教堂所作的宗教改革祭坛绘画，约 1545—1550 年

白色、黑色、灰色和蓝色。

但问题的关键并不在于此。在新教教徒对待艺术和颜色的态度问题上，能为我们带来最直观信息的并不是这些破坏行为，而是创作。所以必须研究新教徒画家的调色板，并追溯宗教改革家在绘画创作和美学认知方面的言论。但这项工作并不简单，因为相关的言论通常是芜杂多变的。[35]例如慈运理在晚年对颜色之美的态度要比其在1523—1525年间更缓和。又例如路德，他对音乐的兴趣远远大于绘画。[36]所以恐怕得在加尔文身上才能找到最多与艺术和颜色相关的见解。遗憾的是，它们散落在数目繁多的文章里。让我们试着还原其中心意思。

加尔文并不谴责造型艺术，但只认可那些世俗的、试图进行教化、"给予喜乐"（接近神学意义）和敬重上帝的作品，那些不是表现造物主（造物主是可恶的），而是表现创世的作品。因此艺术家必须避开人工的、免费的、玩弄阴谋或是色情的主题。艺术本身并没有价值；它来自上帝，必须帮助人们理解上帝。同理，画家必须在工作中保持节制，寻求形式与色调的和谐，在被创造之物上寻找灵感，再现自己的所见。在加尔文看来，美的构成因素是明净、秩序与完善。最好的颜色都是自然的颜色，一些植物拥有的柔和的绿色在他眼里看来"优雅万千"，而最美丽的颜色自然是天空的颜色。[37]

如果说在主题的选择上（肖像、风景、动物、凋零的自然）不难看出这些意见与16—17世纪加尔文派画家作品之间的联系，那么在颜色方面就不那么容易了。是否真的有加尔文派的用色，或是新教徒的用色？这些问题有意义吗？

天主教徒与新教徒（1559年）……

在宗教战争年代表现天主教徒和新教徒的绘画与艺术作品中，新教徒永远是身穿黑色或深色衣服出现。他们的保守穿着与天主教徒更加自由和鲜艳的穿着形成对比：新教徒的服装与"教皇主义者的华美"形成反差，无论是在国会、政治集会还是在日常会议上

让-雅克·佩里桑，《巴黎圣奥古斯丁教堂举办的大会》，1559年。努瓦永，加尔文博物馆

　　我倾向于在三种情况下回答有。在我看来，新教徒画家的用色中有几种反复出现的主要颜色使其作品呈现出一些色彩上的特性：整体上的朴素、对花里胡哨的恐惧、暗淡的色度、灰色效果、单色画（尤其是灰色色系和蓝色色系），追求本土色彩，用色调断层的方式破坏画面的色彩协调以避开所有刺目的东西。有些加尔文派画家甚至可以说对色彩采取了清教徒式的处理，对以上原则进行彻底的运用。比如伦勃朗（1606—1669年）就经常表现出一种色彩禁欲，只极少地使用一些保守的深色（人们有时会说他的画是单色的），

把空间留给光线和震动的强烈效果。从这种特殊的用色方案中诞生出一种强烈的音乐性和一种不可否认的修行气氛。[38]

在很长一段时间内，在西方有关颜色的不同艺术风尚中有一股延续的力量。12世纪的西都派艺术和17世纪的加尔文派或冉森派绘画，包括14世纪和15世纪的泥金装饰灰色画以及宗教改革初期的色彩破坏运动，它们之间并不存在断裂，相反有着相同的言论：颜色是粉饰、奢华、人工和幻觉。颜色是无意义的，因为它只是材料；它是危险的，因为它偏离了真实与美好；它是罪恶的，因为它试图引诱和欺骗；它是扰乱秩序的，因为它阻止人们清晰地辨认事物的形式与轮廓。[39] 圣贝尔纳与加尔文有着几近相同的观点，并与17世纪鲁本斯流派的对手在有关绘画与色调权威的无休止争论中所表现出的观点也相差无几。我们在稍后会进行详述。[40]

宗教改革在艺术上对颜色的恐惧并不新鲜。但它在西方颜色认知的发展过程中扮演了关键的角色。一方面，它加剧了黑色和白色与真正意义上的颜色之间的对立；另一方面它引发了罗马教廷对颜色的狂热，间接地导致了巴洛克艺术和耶稣会艺术的诞生。在反对宗教改革的人士看来，教堂是上天在人间的映象，真实临在的信条解释了圣殿内部的壮丽。神的寓所再繁华也不为过：大理石、金、珍贵织物与金属、彩绘玻璃窗、雕塑、壁画、图像、耀眼的绘画和颜色。这也就是所有在宗教改革中被教堂与礼拜所拒斥的事物。在巴洛克艺术时期，罗马教堂重新成为中世纪前期时的色彩圣殿，蓝色也从此将第一的宝座让给金色。

宗教改革与颜色：服饰

恐惧颜色的新教徒的影响发挥得最为深远和持久的领域恐怕就是服饰了。这恐怕也是大宗教改革家们观点最为统一的领域之一。在颜色与艺术、绘画、教堂和礼拜的关系上，他们的观点大体上是一致的，但具体到细节上就有着无数的分歧，很难说他们之间达成了完全的默契。然而在服饰问题上，情况就有所不同了：各方的观点仿佛出自一人之口，习俗也十分相近。不同点仅限于细节和程度，就像任何地方的每个宗派和教派都有其相对温和的一部分和相对激进的一部分。

宗教改革者认为，一直以来服饰多多少少算是耻辱与罪恶的象征。它与堕落联系在一起，而其主要功能之一就是提醒人类的衰弱。因此服饰必须成为谦卑的符号，要朴素、简单和隐秘，以适应自然和各种活动。所有新教徒都极度反感奢华的着装、脂粉与饰品、乔装打扮以及多变或古怪的风格。在慈运理和加尔文看来，打扮是不纯洁的表现，粉饰是一种猥亵，伪装是可憎的。[41]梅兰希通与路德的观点相近，他们认为对身体和服饰过度关心让人变得不如动物。在他们所有人看来，奢华是一种腐败，人们唯一应该追求的饰物是灵魂的饰物。存在应先于表象。

这些戒律导致当时的服饰和外表装扮上出现一种极度的朴素倾向：形式

帕蒂尼尔的蓝 ……

乔希姆·帕蒂尼尔（约 1475—1524 年），是最伟大的佛拉芒风景画家之一，同时也是一位擅用蓝色作画的大画家。永远位于天边的远景，在他的画里被赋予了一种无与伦比的微蓝色，它清澈、精致，有时候还是透明的。这些远景的蓝色有时还与近景部分更为暗淡或更为饱和的蓝色进行呼应。整个构图沉浸在一种微妙的颜色氛围之中，给人以宁静、超脱和无穷的想象

乔希姆·帕蒂尼尔所作《圣克里斯多福所见之景》，靛蓝渲染，约 1520—1524 年。巴黎，卢浮宫，素描陈列馆，馆藏号 18476

的简朴，颜色的隐秘，去除或掩盖真相的饰品和手段。大宗教改革家们不仅在日常生活中以身作则，他们也在自己完成的绘画或版画作品中身体力行。作品里的所有人物都身穿暗色、低调甚至悲伤的衣服。通常这些暗色或黑色的肖像都置于用以展现天空色彩的亮蓝色背景之上。

这种对简单和朴素的追求在新教徒身上表现为摒弃一切鲜活的、被视为无耻的颜色：红色和黄色自然在其列，还有粉红色、橙色、各种绿色以及大

部分紫色。所有深色色调则得到了大量运用，黑色、灰色、褐色以及代表威严与纯洁、用于儿童衣物（有时也用于女性服饰）的白色。起初，饱和度不高、暗淡、泛灰的蓝色是可以接受的。随后，从16世纪末起，蓝色完全进入"诚实的"颜色的行列。而那些花里胡哨的颜色——那些"把男人装扮得像孔雀一样"的颜色（语出梅兰希通）[42]则受到强烈的谴责。宗教改革在教堂和礼拜仪式上都强调了对彩色的憎恨。

新教徒的这种颜色使用惯例与长达几百年的中世纪服装风格如出一辙。无论是中世纪前期的修道院法规，13世纪的托钵修会宪法，还是中世纪末期的限制奢侈法与服装法，所有规范性和法律性的文本都推荐或规定使用暗淡和朴素的颜色。但中世纪在颜色方面的风俗不仅限于对染色的要求，还涉及饱和度：过于饱满、浓稠，在织物上表现出尽管值得尊重，但太过浓烈的颜色的染色原料也是被禁止的。

而宗教改革时期以及近代的整个服装法的情况完全不是这样。颜色——注意就是染色本身，才是唯一的重点。一部分颜色是被禁的；另一部分是合规的。大部分新教徒政府颁发的服装法和限制奢侈法在这个问题上的观点是十分明确的，无论是在16世纪的苏黎世和日内瓦，还是在17世纪中期的伦敦，

> 蓝色在宫廷里的复兴（17世纪中期）……

从17世纪40年代开始，明净亮堂的颜色逐渐开始重新出现在欧洲的大部分宫廷以及富人身上，之前它们消失了很长一段时间。女性方面，开始流行粉红色、红色、黄色，尤其是蓝色。只有绿色遭到排斥。在连衣裙的用色上，蓝色的统治地位在17世纪末期得到强化，并延续到整个18世纪

《宫殿露天舞会》（局部），欧纳莫斯·扬森斯，约1650年。里尔，美术博物馆

几十年之后的虔诚主义的德国，抑或是18世纪的美国宾夕法尼亚州。我们应当以更为清晰的人类学视角对这些法规展开更为广泛的研究。[43]这有助于我们追随跨越历史长河的戒律和行为规范，区分态度温和的阶段或地区与极端主义的阶段或地区。许多清教徒教派或虔诚派人士出于对虚荣的憎恶，[44]增强了宗教改革服饰的朴素性和单一性。1535年，再洗礼教派教徒就在明斯特提倡过这种服饰，它自始至终是宗教改革过程中的一个执念。他们不仅为新教徒的服装赋予了朴素和嗜古的一面，还为它披上了无动于衷的色彩，因为它显示了对时尚、变化和新潮的敌意。与此同时，他们推动了暗色衣服在近代的流行，逐渐将黑白两色与一些严格意义上的颜色区分开来，而在后者当中将蓝色视为唯一诚实、配得上虔诚基督徒身份的颜色。

 历史学家当然有理由追问对颜色的排斥所造成的长远影响，至少是宗教改革和其推动落实的价值体系对一部分颜色的排斥。不可否认的是，这种态度有利于上文中提到的（在中世纪末期就显露端倪）黑—灰—白与其他色彩之间的分离。宗教改革通过印刷书籍和版画将一种全新的颜色认知深入到日常生活、文化生活与精神生活中，为科学和牛顿（他本人就是英国国教教徒）[45]开辟了土壤。

 但新教徒对颜色的恐惧并没有随着牛顿的成果而止步。这种恐惧愈演愈烈，尤其是从19世纪上半叶西方工业开始大规模生产大众消费品开始。工业资本主义与新教徒之间的联系十分紧密。在英国、德国和美国，这些日常用品的生产通常伴随着大部分新教徒伦理中的风俗与社会考量。所以我在想，这些大众商品上颜色的匮乏是否也与这种伦理有关。在经历了一段时间后，

褐色渲染与靛蓝渲染
（约1610—1620年）……

靛蓝渲染在 16 世纪到 18 世纪期间广为流行，佛拉芒风景画家尤其热爱使用它，让远景呈现出无穷梦幻的感觉。然而在意大利，通过使用靛蓝渲染或泛蓝纸张，连同红粉笔或褐色渲染，部分艺术家得以强化画面的深邃感，乃至厚度，从而将画作转变为真正意义上的雕塑

利戈齐（Giacomo Ligozzi）素描作品。巴黎，卢浮宫，素描陈列馆，馆藏号 5044

染色剂的工业化学水平已足以制造出各种各样颜色的物品，然而我们会惊讶地发现，例如第一代家用电器、第一代自来水笔、第一代打字机、第一代汽车（更不用说织物和服饰），这些工业量产的商品都是采用黑—灰—白—蓝色系。仿佛技术进步带来的颜色兴盛被社会道德所拒斥（这也是电影在很长一段时间内遭遇的处境）。[46] 这方面最著名的例子当属关心各领域伦理道德的清教徒亨利·福特（Henry Ford），他不顾公众的期待与竞争对手的压力，长时间以道德原因拒绝销售黑色之外的其他颜色的汽车。[47]

123　道德的颜色

画家的调色板

让我们回到 17 世纪。从 17 世纪 30—40 年代开始，追求颜色朴素的不再仅限于新教徒画家。部分天主教画家也开始奉行该准则，其中以冉森教派为主。于是人们注意到，从接近波尔·罗亚尔修道院那一刻开始，以及随后真正皈依冉森教派之后，[48]菲利普·德·尚帕涅（Philippe de Champaigne，1602—1674 年）的用色变得更为简省、朴实与暗淡。他的色板与鲁本斯甚至是范戴克都相去甚远，变得更为接近伦勃朗，尤其是在蓝色方面。一种精致的蓝色，既饱和又节制，不可捉摸的夜之色彩，一种充满道德感的蓝色。

了解一位古代画家的色板并非易事。这不仅是因为经过岁月的流逝，我们所看到的画布或画板上呈现的颜色不再是其原貌，而且我们通常是在博物馆里见到这些颜色的，换言之是在照明环境里，它与画家和当时的观众身处的环境与光线条件几乎没有相似之处。电灯不是蜡烛也不是油灯，它是明亮的。但有哪个艺术史学家和批评家会在观看或研究一幅古代作品的时候想到这些？

由此，研究 17 世纪画家的色板要比研究 18 世纪画家的色板更简单。在 18 世纪，颜料方面的创新越来越多，手工作坊故有的挑选、捣碎、粘连和使用颜色的方法被新的手段所取代、抗衡或干扰，有时根据每个作坊和画家的习惯，这些方法也有所分别。此外，牛顿的新发现以及 17 世纪末期开始对光

绘画论文（17世纪末期）……

我们保存了大量 17 世纪的绘画指南与论文的手稿。部分手稿配有色彩板或色调板，比如在 17 世纪末期代尔夫特编纂的这本论文，蓝色都被放在最为重要的位置。面向画家的印刷作品中亦是如此：从 16 世纪中期开始，为蓝色撰写的章节比红色以及其他所有颜色都更多或更长

《明亮的镜子》，A. 博格特绘画论文手稿，代尔夫特，1692 年

普罗旺斯地区艾克斯，梅真图书馆，手稿编码 1389 号

谱的重视逐渐改变了颜色的秩序：红色不再是白色和黑色的中间色；绿色从此被长期看作蓝色和黄色的混合色；原色和补色的概念，包括我们今天谈及的暖色和冷色概念开始渐渐形成。在 18 世纪末期，颜色的世界与 18 世纪初时已截然不同。

在鲁本斯、伦勃朗、维米尔或是菲利普·德·尚帕涅的时代则没有如此深刻的变迁。北方画家与欧洲南部的画家一样：17 世纪在颜料领域的进步极少。[49] 唯一的真正创新是那不勒斯之黄——介于赭石黄与柠檬黄之间的色调，

125　道德的颜色

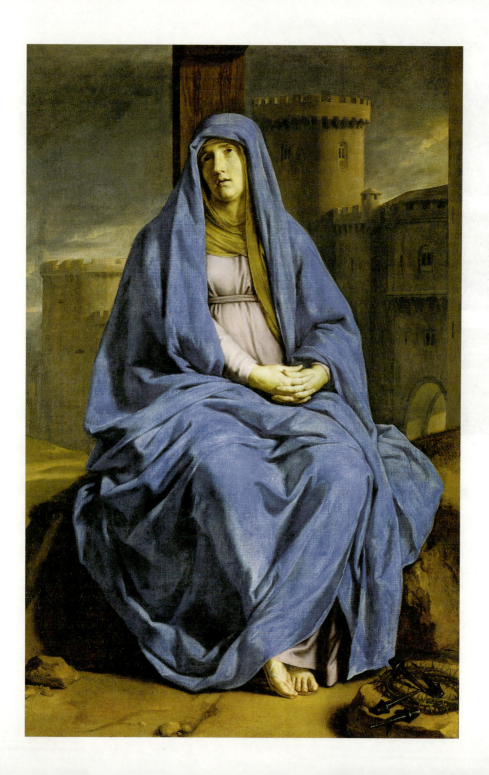

但在当时它仅用于火的艺术。与部分文字所描述的不同，17 世纪的画家在使用颜料方面是十分传统的。[50] 他们的创新与天才体现在别处，包括他们处理颜色和关联颜色的方式，但并不体现在他们使用的原料上。

以我眼中 17 世纪最伟大的画家维米尔为例。他使用的颜料就是他那个年代的。蓝色通常十分鲜活，一直是通过青金石获得的。[51] 但由于这种颜料十分昂贵，它只用于作品的表面，在表面之下的草图则是用石青或大青（尤其是表现天空的地方），[52] 偶尔用靛蓝[53] 完成的。黄色方面，除了从远古时期就开始使用的传统赭石黄土外，还有更为划算的锡黄，以及全新的"那不勒斯之黄"（一种锑酸铅盐）。意大利人比北部的画家更早使用它，使用方法也更加细致。绿色方面，不太稳定、具腐蚀性的铜绿较少使用，但维米尔和所有 18 世纪画家的作品里都常出现绿土。在当时，人们依然极少将黄色颜料和蓝色颜料相混合以获取绿色。当然这种方法是有的，但直到之后一个世纪——这令一部分艺术家感到惋惜，[54] 该方法才普遍起来。最后，红色方面则有朱砂，红铅（少量），胭脂虫漆或茜草漆，巴西木（也用于粉红色和橙色）以及各种色调的赭石红的土地。

< 菲利普·德·尚帕涅之蓝

菲利普·德·尚帕涅起初是一位潮流的艺术家，是黎塞留、教士与君王的最爱；他甚至成为法国的宫廷画师。他当时的用色十分明净、鲜活和多元。但从 1645—1648 年开始，他开始接近波尔·罗亚尔修道院，"皈依"了冉森教派。从此他的用色开始变得更加朴素、凝重和深沉。蓝色开始在他的绘画中占据重要的位置，它比其他所有颜色更能表现光线作用以及饱和效果，同时又保留了整个绘画用色的朴素性质与深层的宗教特点

菲利普·德·尚帕涅，《痛苦的圣母》（约 1660 年）。巴黎，卢浮宫

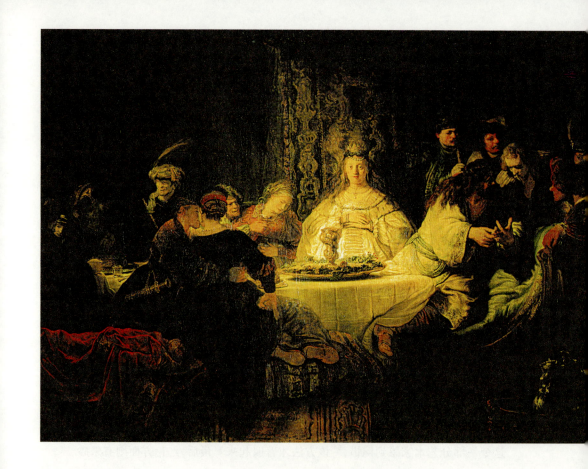

伦勃朗——光之画家

从颜色的角度将天主教画家鲁本斯和加尔文派画家伦勃朗进行对比显得尤为有意义：前者的色板鲜活、丰富、彩色；后者的色板则克制、严肃，有时甚至是单色的。伦勃朗是用光线而非颜色来构建他的作品的。不过在 18 世纪荷兰绘画中他是一个特殊的例子。一些和他一样身为加尔文派教徒的同胞并不吝于使用鲜活和对比度高的颜色

伦勃朗，《参孙的谜》(局部)，约 1650 年。德累斯顿，国家收藏博物馆

我们从实验室的最新分析中也了解到,[55]维米尔的调色板中没有什么原创的部分。但如果我们抛开颜料色板不看,将注意力集中在视觉色板上——很明显这才是关键所在,维米尔与同时代的画家就有很大分别了。他作品的色调更和谐、柔和、精致。这与他在光线、明区与暗区上下的非凡功夫是分不开的,也与他特别的笔触和加工有关。绘画史学家几乎一致认同他在这方面的天分。但只有少数几位提到了他所使用的颜色本身。

我们无法在此处剖析细节,但我们必须首先注意到,灰色尤其是亮灰色在其中扮演了重要的角色。维米尔通常将灰色作为整个画面布局的颜色。其次,蓝色的品质也值得强调。维米尔是一个蓝色画家(甚至是蓝白画家,这两种颜色经常在他的作品中联合出现)。从颜色角度上说,是那些用蓝色完成的作品将他与17世纪其他荷兰画家区分开来。尽管后者也有天分和水准,但没有人能做到像维米尔一样精致地玩转蓝色。最后,在维米尔的作品中,我们要——依然要并且一直要注意到马塞尔·普鲁斯特曾提到的那些黄色小区域的重要性,它们部分略带粉红色(《代尔夫特的风景》中知名的"黄色小墙面"),部分则偏柠檬色。在这些黄色之中,白色与蓝色成为维米尔画作音乐性的一大部分,使我们沉醉,让维米尔成为一个如此与众不同的画家,不仅是他所在时代的最伟大画家,还可能是有史以来最伟大的画家。

颜色的新格局和新分类

对17世纪的画家来说，调色板内容的多元更多的是因为使用和处理颜色的方式，而不是因为所使用的颜料有所不同。我们也注意到，这种多元现象还反映了不同的宗教理念：不仅有天主教绘画与新教徒绘画之分，其内部还有更明确的趋向，包括耶稣会、冉森派、路德派、加尔文派。不过教派的多元化还不足以解释调色板的多元。后者还与画家在艺术家和理论家的无休止辩论中所处的位置有关，这些自文艺复兴以来的辩论一直围绕着绘图与颜色哪个应该在画家的作品中占据优先地位而进行。[56]

反对颜色的一方有不少论据。他们认为颜色没有图案高贵，因为不同于绘图的是，颜色不是智力的创作，而仅仅是颜料和原料的产品。此外，在他们看来，颜色多多少少妨碍了观看，尤其是红色、绿色和黄色。不过绿色被视作一种"远处"的颜色，所以很少被指责。[57]他们还认为，颜色妨碍画家勾勒轮廓和辨识形状，因此它偏离了真实与美好。颜色的诱惑是欺骗性的，是有罪的，它只能是人工、虚假与谎言。最后，它还是危险的，因为它是不可控的：它摆脱了语言，无法进行概括，也无法进行任何分析。我们必须尽可能地控制或克制使用它。[58]

不过，这最后几项论据逐渐得到科学人士的反对。17世纪，对自然和测

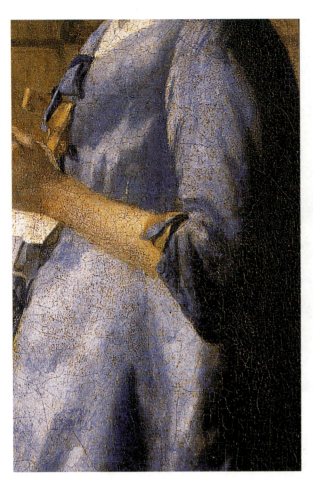

维米尔之蓝 ……

1996年海牙的维米尔大展让我们有机会对其大部分作品重新进行学术研究。对其所用颜料（青金石、石青、大青）的化学分析发现，在蓝色部分，维米尔与其同时代的画家相比并无创新。但对绘画图层的物理分析则显示，维米尔对蓝色颜料进行了超乎精致的运用，并通过些微白色、灰色或黄色的笔触为大片蓝色饰以闪光效果

约翰内斯·维米尔，《读信的蓝衣女人》（局部），约 1663—1664 年。阿姆斯特丹，国家博物馆

光的研究得到了迅猛的发展。1666 年，艾萨克·牛顿根据著名的棱镜实验中将白色分解为不同颜色从而发现了光谱，在这个全新的颜色秩序中不再有黑色与白色的位置——科学因此证实了道德和社会长期以来的信条：黑色与白色不属于颜色的世界。这个秩序的中心也不再是古典时代和中世纪时代时的红色，而是蓝色和绿色。此外，牛顿还指出，颜色来自光线的传播和分散，所以和光线一样是可以测量的。[59] 比色法由此进入艺术和科学。在 17 世纪末

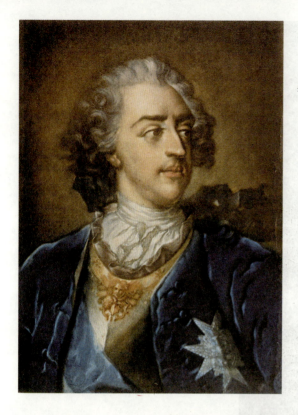

身穿蓝色的路易十五（1739年）

与热爱红色的路易十四不同，路易十五则喜欢穿着蓝色衣服。勒布隆在1720—1730年间发明的彩色版画使雕刻师得以将其身着蓝衣的模样表现出来。蓝色也正是法国王室的颜色

勒布隆所作黑色印刻彩色铜版画，1739年，巴黎，法国国家图书馆，铜版画陈列室，馆藏号AA4，修复作品

期和18世纪初期，色彩样品卡、图表和刻度开始大量出现，确立了颜色的相关法律、数目和标准。[60] 颜色似乎被科学所征服，因此也褪去了身上的大部分神秘光环。

18世纪初期，大部分艺术家对学者们的观点表示认同，颜色似乎暂时超越了绘图的地位。[61] 它变得可以掌握，可以测量，它可以在图画或艺术作品中起到此前无法发挥的作用：分类、鉴别、划分等级、引导观看。此外更重要的一点是，它可以展现绘图不能单独展现的东西。如表现古代大师们（首当其冲的是提香）擅长表现的人物裸露部分的逼真。[62] 对于支持颜色优先于绘图的人来说，这是一个决定性的论据：只有颜色可以赋予肉体生命；只有

颜色是绘画，因为只有在有生命的地方才有绘画。这是一个贯串整个启蒙时代，并得到黑格尔长期引述的理念。[63] 它或许解释了为什么彩色版画起初是用于解剖图：因为颜色是肉欲的！但与一个世纪之前反对颜色的人士的观点相反，正因为颜色是肉欲的，所以它才更加真实。

勒布隆（Jakob Christoffel Le Blon）在18世纪初期[64]发明彩色版画正是这些想法和变化产生的结果。它结束了长达几个世纪的辩论，暂时结束了雕刻师和印刷工制作黑白色的努力。[65] 但最重要的并不在此。这项技术和艺术创新的关键在于它成功体现出的颜色的全新秩序。这个秩序与古代的体系与分类彻底决裂，为原色和补色的理论奠定了基础。[66]

这个理论尚未完全确立，[67] 尽管已经有一些画家进行使用，但有三个颜色从此开始超越其他颜色的地位：红色、蓝色和黄色。只要给每张版画用上这三种颜色，进行重叠和定向印刷，就可以获得所有颜色。颜色的世界不再像中世纪和文艺复兴时期那样围绕六个基础色，而是围绕三个颜色构建而成。不仅黑色和白色永远被排除在颜色的世界之外，绿色这个黄色与蓝色的生成物（古代文化中从未这样认为）也布下了颜色的系谱和等级系统。不再有基础色，而只有"原"色。

颜色从此进入了一个新的历史阶段。

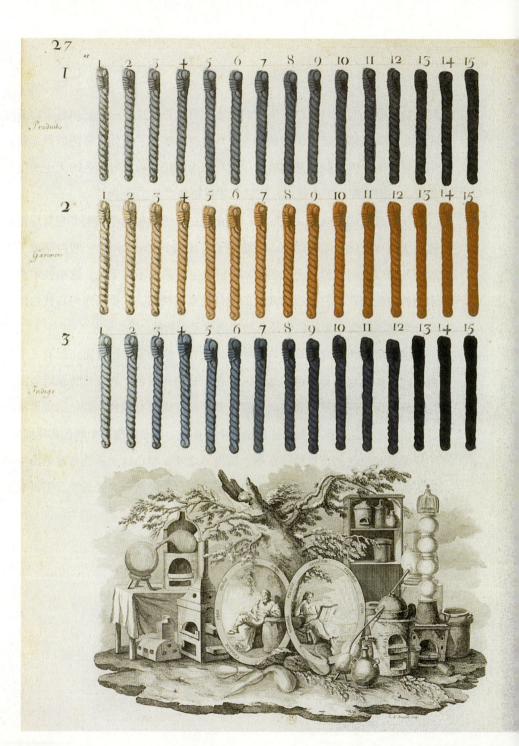

4...
钟爱的颜色
18—20世纪

< 丝绸印染样品（18世纪中期）......

牛顿在17世纪下半叶的科学发现让随后一个世纪的人们开始醉心于研究颜色问题。无论是在绘画上还是在印染上，相关研究层出不穷，催生了大量样品卡。图上的样品展示了从那时开始，颜色是如何被摒弃、测量、控制和标准化的

格伯林洗染工作坊（l'atelier de teinture des Gobelins）相册手稿，18世纪中期。巴黎，法国国家图书馆，铜版画陈列室，对开本 Lh31

在 12 世纪和 13 世纪，蓝色终于成为近景中的颜色，美丽的颜色，圣母马利亚的颜色，王室的颜色，并由此成为红色的对手。随后，在四五个世纪的时间里，这两个颜色共同分享了在所有颜色当中的优势地位，并在几个领域中形成一对反色：节庆的颜色/道德的颜色，物质的颜色/精神的颜色，近处的颜色/远处的颜色，男性的颜色/女性的颜色。但从 18 世纪开始，事情发生了变化。红色在服装和日常生活中的地位衰退，这种衰退从 16 世纪便已开始——为蓝色留出了一大块位置，让蓝色不仅成为织物和服饰商最常见的颜色之一，更重要的是使得蓝色成为欧洲人民最喜爱的颜色。迄今依然如此，蓝色的地位远远超过其他颜色。

在不断变动的颜色喜爱之争中，蓝色的胜利历经了长时间的准备：12 世纪宗教的推广和艺术的肯定，13 世纪起洗染商的贡献，14 世纪中期起纹章上的地位，以及两个世纪之后的宗教改革所给予的广大道德空间。但这场胜利直到 18 世纪才真正实现：首先，它成为大量使用的天然染色剂，在那之前蓝色虽然为人熟知但其运用并不自由（靛蓝）；其次，一种全新的人工颜料的发现催生了绘画和洗染商的新色调（普鲁士蓝）；最后，全新的蓝色符号体系将蓝色推向了第一的宝座，让它永远地成为进步、光明、梦想和自由的颜色。浪漫主义运动、美国革命和法国大革命在这几个领域扮演了关键的角色。

但蓝色的推广并未止步于此。在成为艺术家、诗人以及大众心爱的颜色的同时，它还吸引了学者们的注意。它不再是古典时期和中世纪颜色体系中的边缘色，在牛顿革命、光谱发现和原色补色理论影响下产生的全新颜色分类体系中，它位于中心位置。科学、艺术和社会从此达成一致，让蓝色取代红色，成为颜色之首，"杰出的"颜色。蓝色将这个头衔一直保存，甚至发扬光大，直到 21 世纪初。

蓝色对蓝色：菘蓝与靛蓝之争

17世纪末期以及整个18世纪，新的蓝色色调在织物和服饰上的流行在很大程度上要归功于靛蓝的使用，这个来自异国的染色剂很早就为人所知，但好几个城市或国家的政府都限制了其进口和使用，以不损害本地菘蓝的生产以及与此息息相关的大批菘蓝贸易。法国和德国的部分地区尤其如此，直到很晚都禁止在洗染中使用靛蓝。但经过几十年的时间，靛蓝显现出比菘蓝更平价和染色能力更强的优势，异国染色剂取代了本土染色剂，并最终将后者几乎完全淘汰。

靛蓝是从一种灌木叶中提取的，这种名为木蓝的灌木品种繁多，但没有一种在欧洲生长。印度和中东或非洲热带地区的木蓝生长在高度很少超过两米的灌木丛中。其主要的染色成分（靛蓝）非常强劲，位于最高和最嫩的枝叶上。它可以为丝绸、羊毛和棉织物染上一种深邃坚固的蓝色，甚至不需要借助媒染：通常情况下，将织物浸泡在靛蓝染缸里，然后将其暴露在空气中，就可以成色。若颜色太浅，则将工序再重复几遍。由此获得的色彩唯一的缺陷是无光泽，有时会带有斑点或云纹。

灌木生长地区的人类从新石器时代开始就掌握了靛蓝洗染技术。在古代，靛蓝洗染推动了蓝色色调在服饰上的流行（苏丹、锡兰、马来群岛）。不过，在早期靛蓝植物更多的是作为出口商品，尤其是印度的靛蓝植物销往近东和

一家位于格伯林的洗染手工作坊（约1765—1770年）……

狄德罗和达朗贝尔的《百科全书》中对有关颜色以及洗染行业和相关技术的问题给予了相当重视。在第一版的几幅插图中，我们可以看到格伯林壁毯厂（科尔贝尔［Jean-Baptiste Colbert,1619—1683年］在1662年为推动和控制王室地毯的生产而创立）的洗染手工作坊。该工厂位于塞纳河海狸支流和圣一马塞尔街区所在区域，几个世纪以来是洗染商经常光顾之地

《百科全书》插画，拉戴勒绘画、罗伯特·博纳尔（Robert Benard）雕刻完成。凡尔赛，市立图书馆

中国。圣经上的民族在基督诞生之前就开始使用靛蓝，但它是一个昂贵的商品，只用于高档织物。而在西方，在欧洲，在很长一段时间内靛蓝的使用都是稀有的，不仅是因为其昂贵的价格（它来自十分遥远的地方），而且因为蓝色色调在欧洲很少得到重视。我们在本书的第一章里就提到，在古罗马人

看来，蓝色是野蛮民族、凯尔特人和日耳曼人的颜色。据恺撒和塔西陀称，这些人在身上染上蓝色以吓退敌人。[1] 在古罗马，穿着蓝色衣服是带有贬损意义的，或是代表丧葬。蓝色通常与死亡和地狱联系在一起。[2]

不过古罗马人和他们之前的古希腊人都认识靛蓝。他们尤其懂得将它与凯尔特人和日耳曼人的菘蓝[3]区分开来，并很清楚这个强效的染料来自印度。所以它的名字在希腊语里是 *indikon*，在拉丁语里是 *indicum*。但他们并不了解靛蓝的植物属性，认为靛蓝来自于一种叫 lapis indicus（到 16 世纪依然有"印度石"的说法）的石头。[4] 这种看法在西方持续到 16 世纪，直到新大陆发现木蓝灌木丛。此前，印度的靛蓝植物是被整体运输到欧洲的，这导致叶子研碎为膏状物，需进行晾干。因此人们认为它是一种矿物质，1 世纪的医生与植物学家迪奥科里斯（Dioscoride）及其之后的部分作者甚至认为它是一种次等宝石，是青金石的近邻。

我们在上面提到，从 13 世纪开始，蓝色的流行造福了菘蓝制造商和贸易商。这个"蓝色宝物"不仅繁荣了几个大城市（亚眠、图卢兹、埃尔福特），还造就了几个地区（阿尔比、洛拉盖、图林根、萨克森）的蓬勃发展，把它们变为了真正的"乐土"。[5] 菘蓝的制造与销售带来了巨额财富。如图卢兹商人皮埃尔·德·贝尔尼（Pierre de Berny）就因此暴富，从而成功地在 1525 年向查理五世（Charles Quint）支付大笔赎金，释放在帕维亚之战中被囚禁的弗朗索瓦一世（François Ier）。[6]

不过这种繁荣的景象仅维持了一段时间。从中世纪末期开始，菘蓝开始遭到越来越多进口自印度的靛蓝植物"印度石"的威胁，靛蓝的叶子在抵达

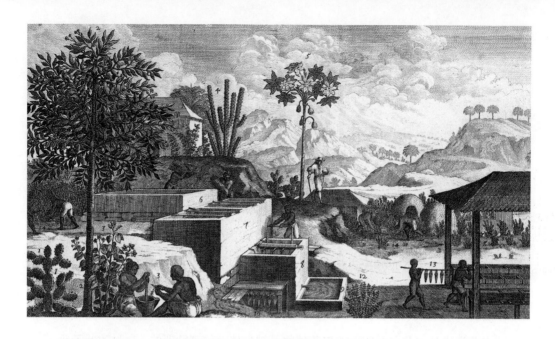

安的列斯群岛靛蓝厂（约1660—1670年）

> 在美洲，靛蓝植物的种植与其染色剂的生产使用了廉价的劳动力，其主要成员为黑奴。因此，尽管穿越大洋大海，靛蓝洗染的成本依然比欧洲菘蓝洗染的成本低得多。在几十年的时间里，严厉的贸易保护措施成功地在法国与德国推迟了菘蓝的衰落。但从18世纪30年代开始，菘蓝开始在新大陆的各个地方让位给靛蓝，导致了图卢兹和埃尔福特等城市的没落

> 塞巴斯蒂安·勒克莱尔尔为杜特神父的著作《靛蓝制作方法》所刻版画，巴黎，1667—1671年，第三卷。巴黎，法国国家图书馆，版画收藏室

西方的时候已被晾干并碾成了粉末，包装类似石头。意大利商人醉心于这笔与东方的大买卖，趁着蓝色呢绒和服饰在贵族当中的流行，试着将这个异国的商品销往西方，它的染色效果是菘蓝的十倍，价格也是后者的三十到四十倍。于是12世纪开始在威尼斯，13世纪开始在伦敦、马赛、热那亚和布鲁日，出现了靛蓝的踪影。然而在最开始，菘蓝制作商和贸易商有效地限制了靛蓝的进口。他们成功地要求王室或政府对使用印度靛蓝的洗染商下发禁令，

因为靛蓝可能会在部分地区损害菘蓝的本地产量。在整个14世纪，法律法规连续不断地重复对使用靛蓝洗染的禁令，并以严重刑罚威胁违抗者。[7] 有时，加泰罗尼亚和托斯卡纳部分城市的丝绸洗染中允许使用靛蓝，但这只是少数个例。然而这些贸易保护主义措施并没有阻止菘蓝价格下跌，尤其是在意大利和德国。[8] 令菘蓝制作商和贸易商感到庆幸的是，15世纪时，土耳其人对近东和东地中海地区的控制阻碍了西方从印度和亚洲进口商品。这给了菘蓝制作商和贸易商一丝喘息之机，但这段时间转瞬即逝。

几十年之后，欧洲人在新大陆的热带地区有多种不同品种的木蓝可生产一种染色剂，其染色效力比亚洲的木蓝更为强劲。纷争从此落下帷幕：尽管统治者实施了严格的贸易保护政策，尽管有对异国商品的扭曲——它渐渐地被描述为"有害的、欺诈的、仿造的、危险的、破坏性的、腐蚀性的、靠不住的"，[9] 在洗染手工作坊中，欧洲菘蓝还是一步步地让位给了美洲靛蓝。西班牙是首个受到这种变化影响的国家，从中获取了可观的收入。其他地方依然试着建造壁垒，保护菘蓝。但一切皆是徒劳。菘蓝进口量已然大于生产量的意大利开始动摇：从16世纪中期开始，西印度靛蓝植物从热那亚港大批进口至意大利，威尼斯则重拾与东印度的贸易。[10] 接着，在16世纪末期轮到了英格兰与荷兰共和国：从17世纪中期开始，两国的公司开始大批投入靛蓝贸易。德国和法国这两个菘蓝的主要生产国在痛苦中继续坚挺了一段时间。

新大陆（安的列斯群岛、墨西哥、安第斯山脉地区）的靛蓝植物种植越来越依赖黑奴制度，因此尽管穿越大洋大海，其价格依然比欧洲菘蓝的价格低得多。菘蓝已无法抗衡这样的竞争，更何况即便最上等的菘蓝也比最劣质

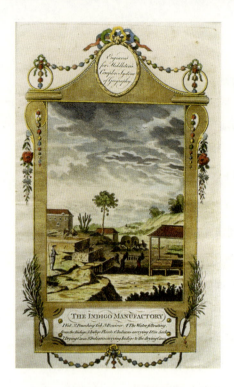

两种染色植物：靛蓝植物与茜草……

木蓝是一种多品种灌木，但没有一种在欧洲土生土长。印度和中东的木蓝生长在高度几乎不超过两米的灌木丛。新大陆的木蓝则更加高大茁壮。其主要的染色剂与欧洲菘蓝性质相同，但效力更强劲——主要位于最高和最嫩的枝叶上。它赋予丝织物、羊毛织物和棉织物深邃坚固的蓝色效果，不必借助媒染就可将颜色渗入植物纤维：通常，只需将织物浸泡在靛蓝染缸里，再将其暴露在空气中，就可以成色

上色铜版画，约 1750 年，取自《米德尔顿地理全书》，插图取自 F.J. 贝尔图赫创作的儿童图书。魏玛，1792 年

的靛蓝染色效力差。在法国，王室颁布数项法令（1609 年，1624 年，1642 年），禁止将靛蓝作为染料，违者处以死刑；在 17 世纪的纽伦堡和其他几个德国城市也有同样的禁令。不过这些依然是徒劳。1672 年，科尔贝尔不得不临时许可位于阿布维尔（Abbeville）和色当（Sedan）的 Abraham van Robais 呢绒工厂使用靛蓝。这是菘蓝历史终结的开端。尽管法律进行了越来越贸易保护主义的人为干涉，靛蓝依然在三代之后渗入进来，1737 年，法律不得不臣服于现实：靛蓝的使用终于在全法国境内永久获得许可。这一改变带来了南特、波尔多和马赛港口的繁荣，但让菘蓝之都图卢兹走向了没落，让朗格多克地区多多少少直接依赖菘蓝生产的整个链条就此消失，包括菘蓝种植商与工人、搬运工人、监督员、小商贩。德国的情况亦同，埃尔福特、哥达以及图林根

地区的其他几座城市以及所有周边小镇都因官方最终许可靛蓝洗染而没落，德国和法国的许可令于 1737 年同年颁布。[11] 从 1738 年起，菘蓝种植在德国终止，取而代之的是靛蓝，这个洗染效力惊人厉害的异国商品在 1654 年时还被费迪南德三世（Ferdinand Ⅲ）称为 *Teufelsfarbe*（魔鬼的颜色）。[12]

在 18 世纪下半叶，欧洲开始普遍使用从美洲和亚洲进口的靛蓝进行洗染。靛蓝洗染伴随了棉织物的新潮流，它无须借助媒染就能为后者轻易着色；此外，靛蓝洗染提供了多种不同的蓝色，它们都深邃而坚固，可以轻松抵御洗涤剂和阳光的侵蚀。在部分地区，菘蓝种植并没有完全绝迹，但这仅仅是因为靛蓝的批量运输依然有赖于海运条件，人们必须在运输延迟或等待货品抵达期间拥有一个替代品。在法兰西第一帝国期间，由于英国进行的大陆封锁，部分地区甚至在一段时间内重启了菘蓝的批量种植。但这种局面只维持了很短时间，部分学者和企业家企图用菘蓝重新取代靛蓝的梦想很快化为泡影。[13]

19 世纪末，人工染色剂的出现使染色植物尤其是靛蓝植物的种植和贸易逐渐出现衰退。1878 年，德国化学家阿道夫·冯·拜尔（A. von Baeyer）发现了一种靛蓝的化学合成方式，12 年后该技术由纽曼（Heuman）进行了完善。BASF 公司（Badishe Aniline und Soda Fabrik）[*] 从此开始大规模开发这种人工靛蓝，这导致靛蓝植物在印度和安的列斯群岛的种植在"一战"后不可避免地走向衰落。

[*] 全名为巴登苯胺苏打厂，建于 1861 年，于 1865 年改组为股份公司。

全新颜料：普鲁士蓝

在 17 世纪和 18 世纪，洗染业并不是推动蓝色的唯一动力。绘画，尤其是用浓重和深沉的蓝色创作的绘画，也对提高这些之前与黑色混淆在一起的色调的价值做出了贡献。事实上，画家长期在变换深蓝色的各种色调和效果上遭遇到困难。困难不仅体现在制作这些颜色上，还体现在如何使其饱和和稳固上，尤其是在大面积使用颜色的时候。无论是青金石、石青还是大青，更不用提植物染料（菘蓝、石蕊、各种浆果），都无法达到满意的效果。只有在画面突出部分或是局部，才有可能呈现出饱和、明媚的深蓝色。靛蓝的出现本可以解决这些难题，但我们刚才提到，在许多国家，靛蓝的进口和使用是受到限制和监管的。此外，有不少画家出于傲慢或无知而不愿意使用洗染商所使用的商品。[14]

这一切都在 18 世纪上半叶发生了变化。1709 年，柏林开始使用一种人工颜色，使蓝色和绿色色调呈现出以往几个世纪都未曾企及的效果，它就是：普鲁士蓝。事实上，这种颜色是偶然发现的。一位制作颜色的药品杂货店店主迪斯巴赫（Diesbach）出售一种他通过使用钾肥沉淀添有硫酸盐的胭脂虫煎剂自制的美丽的红色。一天，在钾肥缺货的情况下，他向一位不太正派的药剂师约翰·康拉德·迪佩尔（Johann Konrad Dippel）寻求购买。后者将掺了假的钾肥

风景画家歌德（约1780年）……

歌德热爱颜色，但他与同时代的诗人和艺术家相比并无创新之处：蓝色和绿色是他的最爱。这是大自然中占据统治地位的两个颜色，也是德国浪漫主义最为器重的两个颜色。蓝色在18世纪末的德国成为影响巨大的一股风尚

歌德所作水彩画，约1780年。魏玛，魏玛古典主义基金

145　钟爱的颜色

谢弗勒尔的色轮（1864年）......

米歇尔·欧仁·谢弗勒尔（Michel Eugène Chevreul）在19世纪60年代制作的色轮只是众多色彩体系中的一个。但它的"科学"组成及其相应的著名法则"同时对比"直到"一战"前都在工业界和艺术界发挥着重大的影响

米歇尔·欧仁·谢弗勒尔著作《颜色及其在色轮帮助下在工业艺术上的应用》版画，巴黎（Jean-Baptiste Baillière 父子出版），1864年

碳酸盐卖给了他，此前他自己已经使用它来精馏一种自制的动物油。迪斯巴赫没有制出惯常的红色，倒是制作出了一种精美沉淀的蓝色。他不明所以，但优秀的化学家及精明的商人迪佩尔迅速意识到了这个新发现中的利益点。迪佩尔明白，是钾肥在硫酸盐上的风化作用制作出了这种炫目的蓝色。在数次实验之后，他改良了方法，将这种新的颜色以"柏林蓝"为名进行贩售。[15]

　　在十多年的时间里，迪佩尔一直拒绝透露他的制作秘方，这让他聚集了

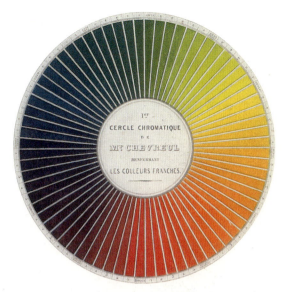

歌德的色彩体系(1810年)

歌德将蓝色与黄色视为他的色彩体系的中央。这两个颜色在他看来是两个"极点的"颜色,共同使用的时候会产生绝对的和谐。黄色是微弱的颜色,冷静、被动;蓝色是强势的颜色,活跃而耀眼,是最美丽、最有活力的颜色

约翰·沃尔夫冈·冯·歌德(J. W. von Goethe)的著作《颜色论》中的颜色板,1810年

147　钟爱的颜色

大笔财富。但在1724年,英国化学家伍德沃德(Woodward)发觉了这个奥秘,公布了这个新颜色的成分。[16] 柏林蓝在此期间变为"普鲁士蓝",并从此在整个欧洲开始进行制作。破产的迪佩尔离开柏林前往斯堪的纳维亚半岛,成为瑞典国王弗雷德里克一世(Frédéric Ier)的医生。他进行了前所未有的发明创造,推出了数项危险的药物,最终导致他被逐出瑞典,囚禁在丹麦。他于1734年去世,被后人铭记为一名能干但缺乏严谨、玩弄阴谋、唯利是图的化学家。而对迪斯巴赫,我们却一无所知,甚至不知道他的教名,他的偶然发现影响了将近两个世纪的画家色板,但那之后不久他就离开了人世。

与传闻中所述有所不同的是——这传闻或许源于迪佩尔的不佳名声——普鲁士蓝并没有毒性,不会转化为氢氰酸。相反,它在光线下很不稳定,碱可以破坏它(因此一些绘画中禁止使用它)。但它的染色效力非常强,和其他颜色混合时,它会呈现出令人赞叹的透明色调。因此18世纪末和19世纪初的装置艺术中大规模使用普鲁士蓝来制作绿色墙纸。之后的印象派画家和所有以此为主题的艺术家都醉心于普鲁士蓝,尽管它不太稳定并带有侵略性。

从18世纪中期开始,学者和洗染商就试图使全新的柏林蓝适应洗染业

< 法国大革命中的蓝色风潮

法国大革命爆发时,蓝色已在很长一段时间里成为上流社会中男人和女人都最常穿着的颜色。在1789—1795年的事件及其伴随的意识形态影响下产生的全新潮流不仅没有让蓝色的地位倒退,反而强调了它的重要性,并使它成为三个"民族颜色"中最得到认可的一个。然而从督政府时期开始,尤其是在执政府和帝国时期,蓝色色调让位于黑色、白色和绿色。但这只是蓝色短暂的隐退

让-路易·维克多·瓦伊格,《1794年约瑟芬探视囚禁在卢森堡监狱的丈夫》,马尔梅松城堡和布瓦普莱城堡

的工艺与条件，尤其是用其获取更为鲜活、耀眼的蓝色和绿色，同时付出比靛蓝更低的价钱。数家公司和学术机构为此展开了竞争，但结果却总是令人失望，无论是在蓝色还是绿色身上的效果。[17]18世纪50年代出现的"马凯尔蓝"和"科德勒绿"也很棒，但在织物上的固定效果很差，也无法抵御光线或肥皂的侵蚀。[18] 接着在拿破仑帝国时期还出现了"雷蒙德蓝"，[19] 它更为坚固（尤其是在丝织物上），并贩售了一段时间，但在19世纪中期被日臻成熟的靛蓝洗染以及以苯胺为基础的新合成染色剂所淘汰。

浪漫主义蓝色：从维特的衣着到"布鲁斯"的节奏

在18世纪，全新的蓝色色调在洗染和绘画上的流行让其从此成为欧洲各地最受青睐的颜色，其中德国、英国和法国的反响尤其热烈。在这三个国家，从18世纪40年代起，蓝色成为人们最常穿着的三个颜色之一（其余两个颜色为灰色和黑色），尤其是在宫廷和城市里。有一个现象可以说明这个与洗染商终于可以自由使用靛蓝有一定关系的全新流行趋势。18世纪之前，上层社会很少有人穿着天空蓝或浅蓝色衣物，当时那属于农民的衣物，是用质量低劣的菘蓝手工洗染而成。这种菘蓝在织物纤维中的渗透力很差，在洗涤剂和阳光的联合作用下即会脱色，而且这种蓝色很淡，也没有光泽并且泛灰。[20] 大多是从13世纪开始，贵族和富人所穿着的蓝色更为浓稠、纯净和深沉。但在18世纪上半叶，宫廷中逐渐兴起一股新的潮流：偏淡乃至非常浅淡的蓝色色调开始流行于女性中间，并随后开始在男性当中流行。18世纪中期过后，这股潮流蔓延到了整个贵族阶级和资产阶级。在部分国家(德国、瑞典)，这股潮流扎下了根，一直延续到19世纪初。

服饰上的这股新潮流与此前迥异。而部分语言中蓝色词语的大量增加更是延续、证实甚至扩大了这股潮流的传播。尽管有关淡蓝色的词汇还相对贫乏，在18世纪中期的时候还是开始变得多样起来，这在词典、百科全书和洗

维特的服装 ……

似乎没有任何一本书、一部艺术作品或是事件对服饰产生的影响有歌德出版于 1774 年的书信体小说《少年维特的烦恼》那么巨大。在 10 年的时间里,全欧洲的年轻人争相穿着那件著名的蓝色衣服,以及主人公第一次见到绿蒂时穿着的黄色短裤。这套服饰被无数次搬上画布,但部分艺术家有些混淆黑白,例如此处,将颜色的位置摆错,让维特穿上了黄色燕尾服和蓝色短裤

丹尼埃尔·查多维奇,《维特》,铜版画,1776 年

染指南上都可以发现。[21] 例如在法语中，约 1765 年时，有 24 个日常词语用来命名洗染商制作的蓝色（一个世纪之前只有 13 个）：在这 24 个词语当中，16 个是用来形容淡蓝色的。[22] 在 18 世纪的法语中，一些词语甚至改换了意思，例如 pers 在古代法语和中世纪法语中用来表示相对晦暗和深沉的蓝色，后转而用来表示更为浅淡和闪耀、呈现出灰色或紫色效果的蓝色。[23]

启蒙时代的文学以及早期的浪漫主义文学也呼应了蓝色的新潮流。最著名的例子就是歌德于 1774 年在莱比锡出版的书信体小说《少年维特的烦恼》中的主人公维特那套著名的蓝加黄服饰。

> 我费了很大劲儿才下定决心，脱掉我第一次带绿蒂跳舞时穿的那件青色燕尾服。它样式简朴，穿到最后简直看不得了。我又让裁缝完全照样做了一件，同样的领子，同样的袖头，再配上一式的黄背心和黄裤子。[24]*

小说的巨大成功以及随之而来的"维特热"使整个欧洲都开始追求"维特式"的蓝色衣着。直到 18 世纪 80 年代，众多年轻人都模仿这位恋爱中的绝望的主人公的服装，身穿一件蓝色燕尾服或上装，搭配黄色背心或短裤。人们甚至制作出了"绿蒂式"蓝白色连衣裙，并配有蝴蝶结和粉红色饰带。[25] 历史学家可以用这个绝佳的例子来说明从中世纪到 20 世纪期间社会与文学之

* 摘自《少年维特的烦恼》韩耀成译本。

间的相互作用：歌德让他的主人公穿上蓝色衣服，是因为 18 世纪 70 年代蓝色在德国的流行；但他的作品的成功又强化了这种流行，将蓝色推广到了整个欧洲，甚至超出了服饰范围内的影响，进而影响到了有形艺术（绘画、雕刻、瓷器）。这又是一个说明虚构与文学完全属于社会现实的例证。

歌德与蓝色之间的关系不只限于《少年维特的烦恼》。蓝色不仅经常出现在他的少年诗歌中，他同时代的作家作品中亦然。更重要的是，他还将蓝色放在其颜色理论的中心位置。事实上，歌德从很早就开始关注颜色以及艺术家和学者们有关颜色所进行的写作。但直到 1788 年他从意大利旅行归来，才决定认真地开始研究颜色，并着手构思一本有关颜色的完整专论，不是一部艺术家或诗人的作品，而是一部真正的科学论著。那时，他已经"本能地感到，牛顿的理论是错误的"。事实上，在歌德看来，颜色是一个鲜活的、人类的现象，不能简单地归纳为数学公式。他是第一个站在牛顿学说的对立面、将人类重新纳入颜色问题，并敢于断言没人看得到的颜色就是不存在的颜色的人。[26]

其论著《颜色论》于 1810 年在蒂宾根出版，但歌德直到 1832 年去世都在对该书进行补充和修订。在该书的教学部分中，最有原创性的章节恐怕就是有关"生理"颜色的部分，歌德在这部分着重强调了认知的主观性和文化性，当时这个观念几乎是前所未有的。他在颜色的物理和化学属性方面的叙述与同时代的学说相比则显得比较脆弱单薄，对该书的质量造成了巨大的损害，引发了一些激烈的批评，同时哲学家和科学人士也以沉默表达了他们的轻蔑。[27] 这种态度有失公允，但也是歌德本人咎由自取，他不去阐述作为诗人的优异直觉，猜想颜色一直有一个强大的人类学空间，而是寄希望于完成

学者的使命并被认可为学者。[28]

尽管如此，在我们讨论的范畴内，歌德的专论的意义还是很重大的，因为他使蓝色和黄色成为其颜色体系中关键的两极，为蓝色赋予了一个很重要的地位。歌德在这两个颜色的联合（或者融合）中看到了绝对的色彩和谐。然而从符号学角度看，黄色代表了负面的一极（被动、微弱、冰冷的颜色），而蓝色总是象征着好的一面，代表了积极的一极（主动的、热烈的、光明的颜色）。[29] 在这个问题上，歌德再次完全体现了其时代特征。他的个人趣味使其远离了红色，靠近了蓝色和绿色：蓝色用于服饰，绿色用于墙饰和家具。我们可以无数次看到，这两个颜色在大自然中频繁地联合出现，而人类必须一直努力去模仿自然的颜色。[30]

这种观念并不新鲜，它贯串了特别关注颜色符号性的浪漫主义时期的全程。这在文学作品中可谓开了先河。诚然，在浪漫主义初期出现之前，文学创作中并非没有彩色符号的身影，但它们还是相对罕见的。然而从18世纪80年代起，它们开始大量涌现。在作家和诗人描写的颜色中，有一个颜色在其影响范围和整体口碑上超越了其他所有颜色：蓝色。浪漫主义对蓝色万般崇拜，尤其是德国的浪漫主义。这方面具有代表性甚至是奠基意义的文本是诺瓦利斯未完成的小说《海因里希·冯·奥夫特丁根》（*Heinrich von Ofterdingen*），该书是在其过世后的1802年由他最亲近的朋友路德维希·蒂克（Ludwig Tieck）出版的。小说讲述了中世纪的一位行吟诗人出发寻找梦中所见的一朵蓝色小花的传奇故事，这朵花代表了纯粹的诗意与理想的生活。这朵蓝色小花取得了巨大的反响，比小说本身影响更大。它与少年维特的蓝

色上衣一起，成为德国浪漫主义的代表形象，[31] 甚至可以说是整个浪漫主义的代表形象。因为德国以外的诗人们用各门欧洲语言竞相模仿书写这朵花与它的颜色。[32] 蓝色在各地被诗歌冠以无数美德。它成为或者说重新成为象征爱情、忧郁和梦想的颜色。中世纪的时候蓝色已经多多少少有这样的意味，"ancolie"（蓝色花朵）与"mélancolie"（忧郁）两个词之间就存在文字游戏。[33] 此外，诗人笔下的蓝色还加入了由"蓝色"一词组成的习语和俗语，这些习语和俗语长期以来用"蓝色的故事"来指代怪物或神话故事，用"蓝鸟"来表示理想的、罕见的、无可企及的存在。[34]

这个浪漫主义和忧郁的蓝色、代表纯粹诗意和无限梦境的蓝色经历了几十年的冲刷，随着时间的推移它开始渐渐地被误导、抹黑和转变。在德国，它至今依然出现在表示"喝醉的"习语"blau sein"中，德语里用蓝色代表一个醉酒人士被迷乱的心智和被麻痹的感觉，而法语和意大利语在表达相同意思的时候借用的是灰色和黑色的意象。同样，在英格兰和美国，"the blue hour"（蓝色小时）指的是黄昏下班的那段时间，男人们（有时候女人们也是）不直接回到家中，而是在酒吧里喝酒打发掉一个小时，忘记自己的烦恼。酒精与蓝色之间的联系在中世纪的传统中就已经表现出来：好几本洗染指南文

< 少年维特的穿着

少年维特的蓝色上衣和诺瓦利斯珍贵的蓝色花朵使得蓝色成为浪漫主义的代表颜色。浪漫主义运动结束之后，蓝色——尤其是略带灰色的淡蓝色，依然成为象征忧郁和悲伤的颜色。它在中世纪的符号体系中就已经扮演这种角色，并在近代布鲁斯的节奏里继续下去

彩色明信片，约 1905 年

集就解释道，当人们用菘蓝（通常只需要经过非常温和的媒染）进行洗染时，使用醉酒男人的尿液作为媒染有助于将染色剂渗透进织物里。[35]

最后，也是最重要的是，我们要将德国浪漫主义的蓝色与布鲁斯（*blues*）这一源自美国黑人的音乐形式联系起来，它兴许诞生于19世纪70年代的流行文化，特征是慢四拍节奏，表现忧郁的精神状态。[36] 这个英美单词 *blues* 在许多语言里保留了原样，取自 *blue devils*（蓝色魔鬼）这个意群，后者指代忧郁、乡愁、沮丧，而法语里用来表示该类语意的词组则是"黑色观点"（*idées noires*）。英语里 *to be blue* 或 *in the blue* 对应的是德语里的 *alles schwarz sehen*，意大利语里的 *vedere tutto nero* 和法语里的"忧心忡忡"（*broyer du noir*）。

法国的蓝色：从纹章到帽徽

18世纪末，我们不仅在全欧洲见证了浪漫的、忧郁的和梦幻的蓝色的诞生，还见证了民族、军事和政治意义上的蓝色的诞生。这种全新功能的蓝色诞生于法国，并在法国将这三个属性保存了近两个世纪。

事实上经历了几个世纪的时间，蓝色最终成为代表法国的颜色。在今天，不仅法国的所有国家级运动队在参加国际赛事时都穿着蓝色运动衫或运动服——不过要注意，法国并不是唯一一个在国家队用色上使用蓝色的国家。[37]在运动赛事之外的各个领域，法国也通常与蓝色联系在一起，尤其是在法国之外的国家看来。

"法国蓝"深深地扎根于历史。首先是三色国旗：蓝色在其中扮演了最重要的角色，因为它紧邻旗杆（此外，不起风的时候，只有蓝色可见）。诚然，白色和红色也属于法国色，但诞生于法国大革命的国旗蓝色似乎更能代表法兰西民族。蓝色获得了一致认可，而白色和红色在今天引发了更为激进的观点或意识形态。此外，三色旗上的蓝色与红色和白色不同，它与一个更为古老的颜色有着某种联系：那就是12世纪出现的王室纹章上的蓝色，蔚蓝底金色鸢尾花——蓝色那时就已经得到运用。在几个世纪的时间里，"法国蓝"存在着一种延续（与"英国红"同理），因为王室纹章上的"蔚蓝"从13世

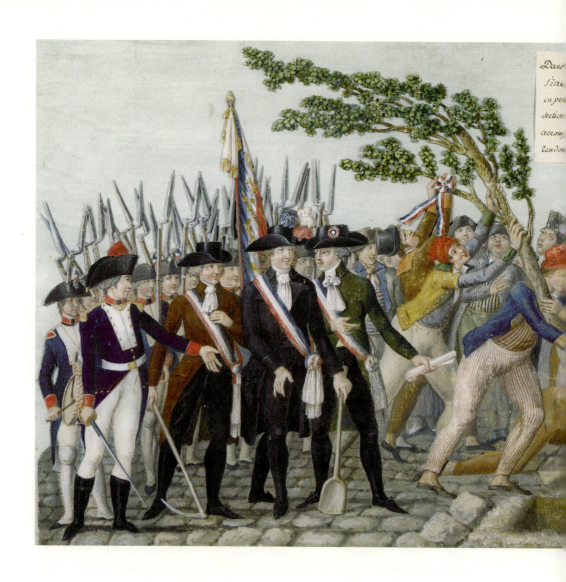

纪开始就成为君主的用色,接着在中世纪末期成为法国和法国政府的代表色,并最终在近代成为法兰西民族的代表色。甚至在法国大革命之前,蓝色就已经全然是法国的代表色。但它更多代表了国王和国家,而非民族。是法国大

种植自由之树（1790年）……

攻陷巴士底狱的第二天，象征革命党人精神和拥护新理念的三色帽徽开始风靡。在 1789 年的夏天和秋天，它随处可见：革命党人佩戴的围巾、腰带、领带、服饰、徽章和国旗上都能见到这三个颜色。1790 年 6 月 10 日，国民制宪议会宣布三色帽徽是"法国"帽徽，在几周之后的联盟节上，整个战神广场都披上了蓝白红三色。它们从此成为"法兰西民族三色"

勒·叙厄尔兄弟，《种植自由之树》。巴黎，卡那瓦雷博物馆

革命让其成为法兰西民族的颜色。我们有必要停下来讨论这场变迁，为此我们要关心一下帽徽的诞生，以及三色国旗的诞生。[38]

"帽徽"（cocarde）这个词略有些奇怪。起初它指的是一种发型或是一个

鸡头、鸡冠形状的帽子（16—17世纪）。随后，通过换喻，它又用来指代18世纪的人们习惯别在帽子或衣服甚至是物体上的一些徽章和饰品。帽徽的使用事实上早于法国大革命。在路易十五和路易十六在位期间，有布制、毛毡和纸制的圆形或蝴蝶结形帽徽，部分还配有挂带、花饰和条纹。它们通常专用于装饰，但也可以用来表达一种观点，强调对某个团体或机构的归属性，甚至是显示对一个人、一个家庭和一个王朝的忠诚。军队尤其大量使用了帽徽：它是一种标明士兵现役部队或军团的方式。这些军人帽徽也广受民众喜爱，后者开始采用、模仿和改造它们。女性也开始佩戴帽徽，不仅用于帽子，还用来别在裙子或是某个服装饰品上。

因此在大革命前夕，佩戴帽徽的行为便广为流行，至少是在上流社会和军队里。也正由于此，这种行为在1789年6、7月间更加兴盛起来，而没有引起太多的惊讶：它们表达了对新观念的接纳或敌意，或是对国王、王后和君王的眷恋，抑或是对某个圈子、俱乐部和思想运动的归属。有些帽徽采用了一些大人物、大社团或大机构的号衣、纹章或标志的颜色。例如：国王的颜色为白色；奥地利王室的颜色为黑色；阿图瓦伯爵*和内克尔伯爵的颜色为绿色；巴黎军队的颜色为蓝色和红色；拉法耶特伯爵所属的辛辛那提协会法国军队（将参加过美国独立战争的法国军官聚集在一起的组织）的颜色为蓝色和白色。在攻占巴士底狱之前，颜色已然充满了象征意味。

1789年7月12日，内克尔被免职之后，当时仍为不知名年轻律师的卡

* 指查理十世，法国波旁王朝复辟后的第二个国王，登上王位前的封号为阿图瓦伯爵。

1789年10月5日……

帽徽上的颜色顺序,与腰带、饰带和徽章上一样,长期处于变动之中:蓝色有时位于中央,有时位于外围。1794年之前的三色国旗亦如此:有时蓝色位于旗杆旁,有时恰相反,旗杆附近位置会让位于红色,蓝色位于长方形最远端,在风中飘扬

18世纪的法国学校。巴黎,卢浮宫

米尔·德穆兰(Camille Desmoulins)在巴黎皇家宫殿花园发表了两场影响深远的著名演讲。在第二场演讲结尾时,他呼吁革命党人拿起武器打倒"贵族的阴谋",并戴上帽徽以便相互辨认。他让人们自行挑选颜色。"绿色,"人们回应道,"那是希望的象征。"德穆兰立即从手边的第一棵树——一棵椴树上摘下一片叶子,别在自己的帽子上,人们也进行效仿。那天晚上,人们的帽子上开始缝上绿色饰带,以象征准备起义的第三等级。但第二天人们得知,他们所佩戴的代表自由的绿色,也是令人憎恨的阿图瓦伯爵所用的颜色。失望、犹豫、退缩,保留还是改变这个颜色?7月14日,起义军攻占了巴士底狱,其中有许多人没有佩戴帽徽,佩戴帽徽者也更换了颜色:绿色、蓝色、红色、蓝红色、蓝白色。

尽管时有文献记载,但在1789年7月14日当天,三色帽徽还并不存在。

它是在随后的时间里——也许是第二天，在尚不明朗的环境里，抛开（或者说鉴于）人们的各种互相矛盾的说法创造出来的。拉法耶特伯爵在其回忆录里称，是他于7月17日在市政厅提议将国王的白色帽徽和为维护巴黎秩序、四天前刚创立的国民自卫军的蓝色与红色融合在一个统一的三色样式之中。但此说法有待考证。[39]巴黎市长巴伊（Bailly）也同样表示过自己是三色帽徽的作者。[40]1789年7月17日的其他见证人则表示，是国王本人将市政厅授予他的蓝色与红色饰带放在他头戴的白色帽徽上，以此表达和解。然而路易十六不大可能在7月17日那天别着白色帽徽来到市政厅，因为那是他的军事权力的象征与皇家军队统领的标志。这种做法可能被视为挑衅。[41]但不可否认的是，最早的三色帽徽是攻占巴士底狱过后的一周才首次出现。三个颜色的摆放顺序长期变动，尽管正确做法理应是将白色置于中间。

至于各个颜色的意义，则值得大书特书。1789年夏初，白色代表了国王及其旗帜和帽徽的颜色，但与其共同使用的蓝色和红色只用于巴黎市。在象征巴黎市及城中显贵时，更多的是使用红色与棕褐色（深褐—深红色），而非红色与蓝色。

尽管1789年7月15日或17日之后才出现三色帽徽，但红、蓝、白的三色组合在很多材质上，尤其是纺织物上，已经流行了至少十年。法国曾参与过、为争取自由的美国革命及新建立的美国的颜色就是红、蓝、白。从18世纪70年代末开始，在法国和旧大陆的其他国家，所有直接或间接加入自由解放运动的国家都喜欢以三色代表自己。服饰潮流中也大量使用这三个颜色，包括在宫廷内。[42]

我们已经确认在三色织物的风潮中，美国革命扮演了不可或缺的角色，

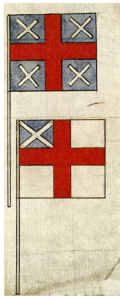

第一面英国国旗的诞生计划（17世纪初）

英国国旗和法国国旗一样都是三色旗，但其历史要更为悠久。它诞生于17世纪初期，当时苏格兰的詹姆斯六世国王成为英格兰的詹姆斯一世国王，将两个王国统一在自己名下

蓝色底色配以白色X形纹章的苏格兰国旗和红色底色配以白色十字形的英格兰国旗就此融合在一起，几经调整之后，于1606年形成了英国国旗的雏形，著名的"联合杰克"。爱尔兰的红色X形纹章元素于1801年加入国旗

水彩画，约1604年，爱丁堡，苏格兰国家图书馆，手稿第2517号

现在我们需要了解为什么从1774—1775年间开始，美国殖民地的起义者会使用蓝、白、红的旗帜。要知道，这个旗帜上的颜色与他们争取独立所反抗的对象大英帝国的国旗是一样的（组合方式不同）。事实上，它可能是一面"反旗帜"：与敌人大英帝国的旗帜颜色相同，但形状不同，含义也两样。因此，有人认为如果英国的国旗不是蓝白红三色，美国革命的旗帜也不会是这三个颜色，法国大革命、法兰西帝国以及法兰西共和国的颜色也都将换了颜色。然而英国国旗，著名的联合杰克（Union Jack），从17世纪初开始就是蓝、白、红色。确切地说是从1603年，苏格兰国王詹姆斯六世（Jacques VI Stuart）成为英格兰国王，实现两个王国统一君主开始的。他将蓝、白色的苏格兰旗帜与红、白色的英格兰旗帜融合为一面统一的三色旗帜。因此，如果詹姆斯六世没有在17世纪初登顶英格兰王位，那么两个世纪之后的法国国旗恐怕也不会是蓝白红三色了……[43]

法国的蓝色：从帽徽到国旗

让我们回到攻占巴士底狱的翌日以及作为热情的革命党人象征的三色帽徽大获成功的那个夏天。随处可见这三个颜色出现在革命党人的围巾、腰带、领带、服装、徽章和旗帜上。1790年6月10日，国民制宪议会宣布三色帽徽属于"法兰西民族"，几周之后的联盟节上，战神广场完全披上了蓝白红三色。它们从此成为"法兰西民族三色"。

但随着时间的推移，这个帽徽有了越来越重的政治色彩。而反革命人士以白色的皇室帽徽针锋相对，甚至将它挂在自由之树顶部。1792年7月8日，国民立法议会颁布法令，规定所有男性必须佩戴三色帽徽。国民公会甚至在1793年9月21日规定该条款同样适用于女性。若被发现未佩戴帽徽，最轻将处以八日监禁，最严重的……任何摘去帽徽的人被逮住立即会被处以枪

> **国民自卫军** ……

拉法耶特（1834年去世）在其回忆录中宣称，是他于7月17日在市政厅提议将国王的白色帽徽和为维护巴黎秩序、四天前刚创立的国民自卫军的蓝色与红色融合在一个统一的三色样式之中。但他的说法有待考证。不过巴黎自卫军确实是从一开始就身着带有红色袖饰的蓝色制服，其蓝色效仿王室御林军法国卫兵，后者中的许多人在1789年夏初加入了国民自卫军。王朝的蓝色与革命派的蓝色之间的界限通常十分模糊

维齐尔，法国大革命博物馆

决。不过这个情况并没有维持下去。在罗伯斯庇尔倒台之后,尤其是从督政府时期开始,人们又再度可以不佩戴帽徽(除了观看演出时)。在执政府时期,只有军人继续佩戴帽徽。

在1790年到1812年间,伴随攻占巴士底狱翌日的帽徽而诞生的法兰西民族三色逐渐占领各种官方的国旗和军旗。这个过程十分缓慢,还通常伴随着犹豫、不解或困惑。海军军旗首当其冲。1790年秋天,国民制宪议会决定,战舰与商船都要升起三色带垂直国旗,一条红色、一条白色、一条蓝色,红色紧贴旗杆,位于中央的白色比其余两个颜色稍宽。[44] 这个三色带以垂直轴心方式竖立,以使新旗帜不与荷兰共和国国旗混淆。事实上,从17世纪开始,荷兰海军所悬挂的国旗就是三色的,而三条蓝白红色带是水平放置的,即沿着长方形的长边平行铺开。因此为了避免混淆(起初差点没有成功),人们在高度上进行截取,形成了法国国旗的形状。[45] 注意,在18世纪时,许多船舰都挂有蓝白红三色旗帜(不同几何形状),而基督教国家的国旗中,蓝色基本上是最常见的颜色。

1794年2月15日(法国共和历二年27日),国民公会通过了一项有关法国国旗的最终重大决议。它规定,"共和国的所有船舰"将悬挂相同的旗帜:三条法兰西色垂直同宽色带(1790年时并非如此),蓝色紧贴旗杆(取代了之前的红色)。规定中没有细述新旗的色调(之后也没有),它们是抽象的、精神意义上的、纹章式的,大部分国旗也均如此。蓝色可深可浅,红色可以是粉红或橙红,没有任何重要意义或是特殊含义。这也给了众多热爱将法国国旗搬上画布的画家们以巨大的色彩创作自由。当三色旗飘在风中,接受坏

天气的考验时，它的颜色是变化多端的。

因此这面新旗逐渐成为法国国旗。[46] 在法兰西帝国时期，它飘扬在杜伊勒里宫和数个官方建筑上；而在1812年，它取代了陆军卫兵的菱形三角旗。传统上认为这面新国旗是画家路易·大卫（Louis David）最早构思而成的，但没有任何画作或文献能证明这个假设。此外，与1790年的国旗相比，大卫没有参与这面国旗的设计，1794年的国旗只进行了细微变动。不过这些变动成为法国国旗设计上的最后变动。

在经过两次复辟之后，白色帽徽和白色旗帜重新出现，并成为唯一许可的标志。被遗弃了十几年（1814/1815—1830年）的三色旗在1830年的事件中重新回到历史舞台。它飘扬在7月27日、28日和29日的革命中，帮助巴黎的革命运动取得了胜利。在随后的8月1日，时任法国王室中将并看守法国王室的路易·菲利普（Louis Philippe d'Orléans）象征性地从拉法耶特手上接过三色旗，下令法国重新恢复"法兰西色"。三色旗就此重新成为法国的官方旗帜，直到今天一直如此，中途只经历过两次小的威胁：一次是1848年的红色旗，[47] 一次是1873年的白色旗。[48]

红色旗

 红色旗从未成为过法国的象征,但至少有两次它差点成功:一次是著名的 1848 年 2 月 25 日起义时,拉马丁险些没有"救下"三色旗;另一次是 1871 年的春天,巴黎公社统治期间。旧制度下,红色旗并不是起义或反抗的象征。相反,它是一个预防的信号,一个秩序的标志。人们拿出红色旗,或者一大块红色织物,其实是为了预防危及人群的险情,以及在集会的情况下疏散人群。但逐渐地,红色旗开始与各项反集会法律联系在一起,有时甚至包括婚姻法。从 1789 年 10 月起,国民制宪议会下令,在发生暴乱时,市政府官员应"通过在市政厅主窗口以及所有街道和十字路口悬挂红色旗"表示进行武装干涉:一旦挂出红色旗,"所有集会都变为犯罪行为,必须受到武装驱散"。这时的红色旗已经变得更具威胁意味。1791 年 7 月 17 日的革命事件则更加颠覆了它的历史。当时试图逃亡国外的国王在瓦雷内被捕,被押往巴黎。在战神广场靠近祖国祭坛的地方,有人递交了"共和国请愿书"要求革除国王。大量巴黎人在请愿书上签名。人群躁动不安,集会似乎将要演变为一场骚乱,公共秩序受到了威胁。巴黎市长巴伊匆忙升起红色旗。但在人群还来不及疏散之前,国民自卫军便在未予警告的情况下开枪,有约五十人死亡,

红色旗 ……

象征革命起义的红色旗 1791 年 7 月诞生于战神广场。1793 年和 1830 年，它与三色旗并肩出现，但在 1848 年革命中走到三色旗的对立面，并在 19 世纪下半叶成为正在进行中的欧洲革命继而成为全世界革命的第一象征

1793 年的旗帜（已修复）。维齐尔，法国大革命博物馆

成为法国大革命中的殉难者。"染有他们的血迹的"红色旗也因此损毁了其价值，成为被压迫、准备好了起来反对一切暴政的造反民众的旗帜。红色旗在法国大革命之后的人民运动或起义中一直扮演这个角色。它与最极端的长裤汉和革命党人头戴的红色帽子形成一个组合。逐渐地，它成为我们日后命名为"社会党人"的象征，再之后又代表了"极左派"。红色旗在法兰西帝国时期尚属隐秘，在复辟时期，尤其是在 1818 年和 1830 年以及在随后的七月王朝，红色旗重新出现在了历史舞台。它出现在 1832 年的暴动（维克多·雨果在《悲惨世界》中满怀热情地对此进行了叙述）以及 1848 年的革命中。1848 年 2 月 24 日，巴黎的起义者挥舞

让-维克多·施内茨,《1830年7月28日攻占巴黎市政厅》。巴黎,小皇宫美术馆

着红色旗，要求共和。2月25日，红色旗伴随着起义群众来到临时政府所在的市政厅。其中一名起义者代表群众发言，要求官方正式采用红色旗这一"人民痛苦的象征、与过去决绝的标志"。革命不应当像1830年那样隐匿。在这种紧张时刻，有两个共和的理念进行交锋：一个是雅各宾派的红色旗，梦想一个全新的社会秩序；一个是三色旗，更为缓和，希望改革，但不希望颠覆社会。时任临时政府和外交部成员的拉马丁发表了两场著名的演讲，将意见导向三色旗一面："红色旗是……一面恐怖的旗帜……连战神广场都没有绕过一圈，而三色旗的名字以及祖国的荣耀与自由已经环游了世界。它是法国的旗帜，是我们胜利的军队的旗帜，是要在欧洲面前展现我们胜利的旗帜。"尽管在其《回忆录》中多多少少粉饰了自己的发言，但拉马丁的确在那一天挽救了三色旗。23年之后，红色旗重新占领了巴黎的街道，由巴黎公社悬挂在了市政厅的三角楣上。但红色与起义的巴黎最终被凡尔赛、梯也尔和国民议会的三色军队击败。三色旗永久成为一面秩序与法制的旗帜，红色旗则成为战败方、社会党与革命党的旗帜以及几十年之后的共产党和共产主义的旗帜。红色旗的历史在之后的很长一段时间里不再是法国的历史，而是世界的历史。

白色旗

中世纪末期，白色已经在法国成为皇室的颜色。诚然，它没有在国王的纹章蔚蓝底金色三叶鸢尾花或是在国王的服饰中占据一席之地，但它在表现王朝统治的仪式中扮演了重要的角色，在几项重大典礼中国王都身穿白色衣服（例如在圣米歇尔骑士团的教士会议）。此外，在法国王室或女性拟人化的法国偶尔使用的银底金色鸢尾花等奇特纹章上，白色构成了背景色。在旧制度下，王朝的白色也成为王室军权的颜色。它属于军队统治者和以统治者为名进行指挥的军队首领（法国并不是唯一在这方面使用白色的国家）。这些首领佩戴白色腰带与翎饰，一部分人还配有一面白色的燕尾旗。它是一面尖头军旗，属于骑兵连。每个兵团第一连的燕尾旗通常都为白底金色鸢尾花图案，与出现在出战的国王所行之处的王室全白燕尾旗相呼应。王室燕尾旗由旗手负责。在宗教战争中，如1590年的伊夫里战役中，尚未加冕，但已被王室大部分人认可为法国合法国王的亨利四世看见自己的旗手受伤被带离战场，他举起头盔的白色翎饰，据称说出了那句名言（但也许有假）："如果你们没有看到燕尾旗，那这就是我们集合的标志。"大革命爆发时，白色成为王室的颜色（也用于其他地方）和统帅的符号。1789年到1792年间，这个

颜色逐渐变为反革命的颜色。导火索恐怕是1789年10月1日在凡尔赛举行的宴会。据说当天，国王的护卫大吃大喝，踩在7月以来广为流行的三色帽徽上。而且，他们佩戴上了几位宫廷夫人发放的白色帽徽。这件事引起巨大反响，成为1789年10月5日和6日事件的起因，一批巴黎群众在这两天涌向凡尔赛，包围了城堡，将国王和王后带回了巴黎。从此，反革命人士不得不将三色帽徽——1790年7月10日被国民制宪议会规定为"法国"帽徽，换为白色帽徽。在君主制废除之后，这场帽徽之争之外又加入了越来越血腥的旗帜之争。在法国西部，"天主教和王室"军队佩戴白色帽徽、高举白色旗帜作战。白色旗上通常配有金色鸢尾花或耶稣圣心图案，后者是当时被囚禁的路易十六的特别信仰。在不同的逃亡军队中，白色帽徽和旗帜也十分通用，军官们甚至佩戴白色臂铠。白色完全成为反革命的颜色：它既与共和国士兵的蓝色对立，也与法国帽徽和法国国旗对立。1814、1815年波旁王朝复辟期间，白色旗重返法国。但它取代三色旗的过程充满了争执和冲突。许多认可路易十八的军官、士兵、官员、城市以及军队希望在白色旗之外保留三色旗。波旁王朝不同意，这恐怕铸成了大错。此外，他们让旧制度法国的白色旗少许变了味，后者是全白的。然而在复辟期间，以及1830年革命之后几十年里的正统派影响下，白色旗覆盖上了金色鸢尾花或王室纹章。这有违传统的做法，削弱了白色单色织物的象征意义。诚然，从18世纪开始，在战争环境下，白色单色旗也已成为所有欧洲军队认可的投降标志……在1830年7月的事件和路易·菲利普登上王位之后，三色旗

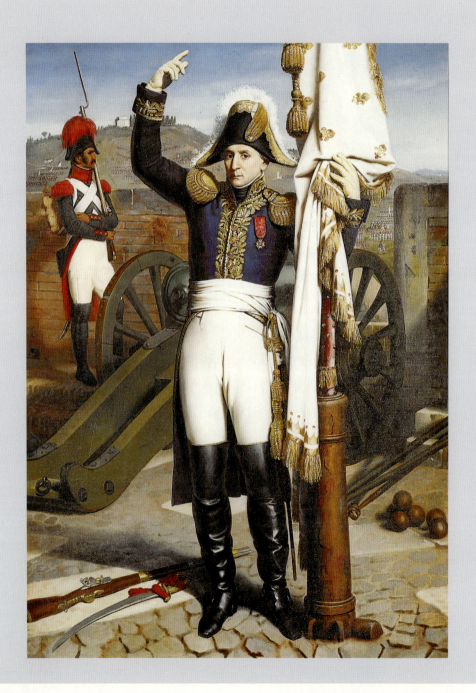

重新成为并永久成为法国国旗。白色旗被长年放逐，1832 年它重新出现在法国土地上，是在百利伯爵夫人（duchesse de Berry）短暂的中西部冒险时。几十年之后的 1871—1873 年，尚博伯爵对三色旗的顽固拒斥阻止了法国重返君主制。在这位查理十世的孙子看来，唯一合法的旗帜是白色旗，他希望通过这面旗"为法国带来秩序与自由"。他认为，亨利五世（计划中他的国王名称）不能"抛弃亨利四世的白色旗"。于是产生了有关法国未来的两派观点的对立，这场对立就由两面长期以来对峙的旗帜进行代表。白色旗代表神授的王权，三色旗则代表人民主权。1875 年，共和国确立（以多数票通过）。尚博伯爵被放逐，白色旗成为少数正统派君主主义者的旗帜。

< 白色旗 ……

在旧制度下，象征军队统帅的白色旗是单色的。而在复辟期间，它通常覆盖了金色鸢尾花，艺术家往往在表现旺代战争中使用的白色旗时运用后来的图案

让－约瑟夫·达西，《普雷西伯爵、旺代将军路易－弗朗索瓦·贝林》。绍莱，艺术与历史博物馆

政治和军事上的蓝色的诞生

法国大革命不仅创立了三色旗，还使蓝色在一段时间内成为为共和国以及之后为法兰西战斗的士兵的颜色。因此，它催生了"政治上的"蓝色、共和国卫士的颜色，以及之后温和派、共和派的颜色和再之后自由党人甚至是保守党人的颜色。

在旧制度下，每个军团的法国士兵的穿着都不一样，尽管白色占据了统治地位，服装的整体风格依然斑驳不一。此外，除了从17世纪末起就身穿深蓝军服的普鲁士士兵以及从18世纪20年代起就身着红色军服的英国士兵，大部分外国军队也是同样的情况。但在法国，在大革命前夕，成立于1564年的精英军团、来自于王室的法国卫兵的军服是蓝色的。正是他们在1789年7月与人民友善往来，改变立场，参与到攻占巴士底狱的战斗中。他们中的许多人随后加入到巴黎国民自卫队下属的连队中，并带来了他们的蓝色军服。第二年，巴黎军队的蓝色被各大城市和省份的军队所采用，到了6月，它被宣布为"法国蓝"。从此，蓝色和三色旗一起成为所有认同大革命理念人士的象征色彩。蓝色与白色（国王的颜色）和反革命人士穿着的黑色（教士和奥地利王室的颜色）产生对比。大革命爆发时，在1792年秋天，蓝色自然而然地成为士兵穿着的军服的颜色：1792年末与1793年初的几项政令将穿着

法兰西三色的祭品 ……

从 1790 年起,法兰西三色就成为民间礼拜仪式的颜色,不仅用于盛大的仪式如联盟节(1790 年 7 月 14 日),还用于分部、分县或分区的小型委员会会议。有时,法兰西三色的礼拜仪式还会出现在国家献祭的仪式上

无名氏,18 世纪。《一个刚被截肢的男子为祖国奉献忠诚》。巴黎,卡那瓦雷博物馆

罗什雅克兰与白色旗……

在旧制度下,白色是君主的颜色之一。因此在法国大革命初期,白色帽徽不是反对三色帽徽的唯一力量:黑色帽徽(奥地利王室的帽徽)和绿色帽徽(阿图瓦伯爵的帽徽)也加入其中。1793—1795 年间的旺代战争让王室的白色与共和派的蓝色成为一对反色。随后,这两个颜色在法国政治生涯中持续对立,几乎贯串了整个 19 世纪。不过如果说白色依然是君主拥护者的颜色,共和派的蓝色则渐渐地遭到革命党人的红色的侵袭

皮埃尔·纳西斯·盖兰,《亨利·德·罗什雅克兰》,1817 年。绍莱,艺术与历史博物馆

蓝色军服列为强制规定,首先应用于步兵团,之后应用于所有常规部队,最终应用于在 1793 年和 1794 年间陆续成立的革命派军队。

　　在经历了旺代战争之后,这个军事上的蓝色与共和派的蓝色最终变成了政治上的蓝色。共和派士兵的蓝色与天主教和王室军队的白色形成对比,带上了意识形态的色彩,从此这两个颜色——蓝对白,并肩伴随走过了 19 世纪的法国政治生涯。然而,在几十年的时间里,如果说白色依然是君主拥护者的颜色,共和派的蓝色则渐渐地遭到社会党人和极端主义政党的红色的侵袭。从 1848 年革命起,蓝色全面丧失了其革命色彩,相继成为温和派、共和派和中间派的颜色。最后,在第三共和国时期,在彻底推翻君主制之后,蓝色成

为右翼共和派的颜色。它从此变得更接近白色，而非红色。[49]

法国在政治上对蓝色的运用逐渐地被欧洲其他国家效仿，除去少数个例（尤其是西班牙），从 19 世纪到 20 世纪，蓝色在这些国家中以相同的趋势发展开来：它首先成为进步的共和党人的颜色，接着成为中间派或温和派的颜色，最后成为保守派的颜色。与其相对立的颜色中，左翼方面有社会党的粉红色和共产党的红色；右翼方面有教士、法西斯分子或拥护君主政体者的黑色、褐色或白色。在这些相对源远流长的颜色之外还新近加入了环境保护主义者的象征：绿色。[50]

在近代色彩政治的诞生过程中，法国大革命扮演了关键的角色。[51]但它在制服方面产生的影响却更为有限。18 世纪末期，规定全体法国士兵穿着蓝色制服的要求使得靛蓝印染的供应产生了巨大的困难。靛蓝是通过海路从印度或新大陆运输到欧洲来的，尽管有美洲的殖民地，法国依然是外国，尤其是英国的供货分支。从 1806 年起，大陆的封锁导致法国军服染蓝必备的染料无法从美洲抵达欧洲。拿破仑要求重拾菘蓝的种植和贸易，但这个过程需要耗费时间。[52]他还要求化学家和学者发明新的办法，用普鲁士蓝进行洗染。尽管化学家雷蒙（Raymond）实现了伟大的发明，但结果却令人失望。直到法兰西帝国终结乃至复辟初期，法国部队也没有实现统一的蓝色着装。随后，和平的降临使法国重新依赖英国（在孟加拉开展了大量的木蓝种植）以获取靛蓝供应。

这就是为什么在 1829 年 7 月，查理十世下令步兵团的蓝色呢绒裤由红色呢绒裤取代，后者由茜草洗染而成，在 18 世纪中期由重农论者重新开始种植，

并在普罗旺斯、阿尔萨斯等地区进行现代化和密集化的加工。在之后的1829年到1859年间，红色呢绒裤的运用逐渐扩展至全体军队，士兵们在穿着时还同时配上深蓝色军大衣，直到1915年。这个十分醒目的茜草色长裤恐怕也是法国军队在"一战"初期损失惨重的原因。邻国的部队已经将亮色废弃了几十年，换上了可与风景更为有效融合的颜色：英国士兵换上了土黄色（印度士兵在19世纪中期穿着的颜色），德国、意大利和俄国士兵换上了灰绿色，奥匈帝国的士兵则换上了灰蓝色。一部分法国将军自然也了解到，穿着更适应现代战争的军服是有必要的，但有不少声音反对废弃茜草色长裤。于是到了1911年，前任战时国防部长埃蒂安（Etienne）依然表示："废弃颜色，废弃所有将颜色愉悦、动人的一面赋予士兵，追寻平凡晦暗的色调，这既有违法兰西的品位，也违背了军人的职责。红色呢绒裤上有法国的意味……红色呢绒裤，就是法国。"[53]

1914年8月，法国士兵穿着茜草色红呢绒裤参加战争，而这个过于醒目的颜色恐怕正是成千上万人牺牲的原因。从12月起，军队决定将红色换为蓝色，暗淡、泛灰、隐秘的蓝色。但要找到足够的合成靛蓝用于染蓝所有士兵所需的呢绒裤，是一个漫长而复杂的工程。直到1915年，所有的法国士兵才穿上这个被称为"天际蓝"的全新蓝色，这个名词意指将天空与大地（或大海）划分开来的天际线的那种不可名状的颜色。这种全新的蓝色也带有民族色彩，并暗喻与茹费理（Jules Ferry，1832—1893年）息息相关的著名的"孚日蓝线"（ligne bleue des Vosges），[54]这条线号召所有法兰西民族主义者和1871年起接受德国统治的阿尔萨斯人民一道将目光汇聚在孚日山脉的山顶。

普鲁士蓝的阿尔萨斯与洛林（1871年）

在 18 世纪和 19 世纪，法国与普鲁士之间爆发了多次战争。普鲁士士兵一以贯之地身穿蓝色制服，而法国士兵则随着统治者的变化在几十年间一直变换着制服。在 1870—1871 年，法国士兵身着著名的茜草红长裤，并将这一传统延续至"一战"。如图所示的法国军队战败则使得阿尔萨斯和洛林部分地区的士兵制服"变成了普鲁士蓝"

安德烈·吉勒，《德国为阿尔萨斯—洛林换上普鲁士蓝》，1871 年。凡尔赛，市立图书馆

战后，"天际蓝"的说法从战争领域进入政治舞台。1919 年选举中，新议院迎来了众多议员，他们在一年之前还是穿着天际蓝制服的法国士兵。或是出于开玩笑或是出于嘲讽，一些记者将其称之为"天际蓝议院"。在这届议院中，中间派和右派的议员占据了绝大多数，组成了一个激烈反对布尔什维克的政治集团。这届议院一直延续到 1924 年，以前所未有的力度将蓝色与反对"红色"的右翼共和派更为紧密地联系在一起。在共和历二年身穿大革命蓝色的士兵制服已经远去。

最常穿着的颜色：从制服到牛仔裤

　　18世纪下半叶，在法国以及大部分法国的邻国，蓝色、黑色和灰色一道成为最多穿着的三个颜色。在富贵阶层和平民阶层中皆是如此。农民尤其显现出对蓝色色调服装的热情，这种口味通常是新兴的（在英国、德国和意大利北部），它与之前几个世纪的黑、灰、褐风潮形成对照，它还呼应了五六个世纪之前封建时代农村人口穿着的暗淡泛灰的蓝色。

　　启蒙时代蓝色色调的流行在大革命风暴之后却发展缓慢了，并在19世纪走向没落。在城市和农村，黑色重新成为男女的主导颜色。19世纪和15世纪、17世纪一样，是黑色的世纪。但这种状况只维持了几十年。从"一战"前夕开始，让部分清教徒咂舌的是，欧洲人民的服装配色开始呈现多元化，包括日常服饰；而在全新出现或再度流行的颜色中，蓝色——包括各种色调的蓝色，渐渐地登上或者说重新登上第一的位置。

　　这种现象从20世纪20年代起变得更为醒目，尤其是在城市，海军蓝织物大肆风行。在三十到四十年的时间里，大量男士服装由于各式各样的缘由从黑色变为了海军蓝，制服首当其冲。在20世纪早期和中叶期间，各个国家以不同的方式和节奏开始一个一个从黑色转向海军蓝：海军、卫兵与宪兵、警察、部分军人、消防员、海关人员、邮递员、运动员，到之后甚至还影响

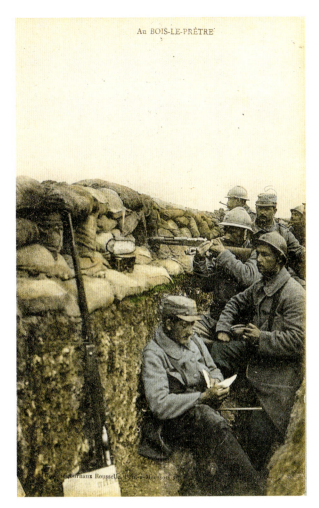

战壕中的法国士兵（1914—1915年）

……

1914年，法国士兵依然穿着红色长裤、配深蓝色军大衣。他们是欧洲最后一批可以从远处望见制服的军队。而这个数个年代以来作为法国军队标志、过于醒目的红色长裤，恐怕正是战争中法国士兵死伤无数的原因。从12月起，法国决定将红色长裤换为蓝色长裤，但直到五个月之后，全体法国士兵才换上全新的"天际蓝"制服

《神甫森林消耗战，1914年10月到1915年5月：战壕里的法国士兵》。明信片，彩色，日期不详。巴黎，个人收藏

到了一些教士。诚然，政府机构和社会组织的制服并没有一口气迅速换为海军蓝，还是有许多特例。但海军蓝逐渐在1910年到1950年间取代黑色，成为欧洲和美国人所穿制服中的主导颜色。很快"平民"也开始进行效仿：从20世纪30年代开始，首先是盎格鲁—撒克逊国家，接着是在欧洲的大部分地区，许多男士摒弃了他们的黑色西服、外套或长裤，换上了一身海军蓝。轻

身穿天际蓝的法国士兵（1915年）

要弄清楚法国士兵从 1915 年起穿着的"天际蓝"的精确色调并非易事。它是一种强调暗淡与泛灰的蓝色，最初是为了相较之前的制服而言更不容易被发现。但同时它也象征了"孚日蓝线"这个与茹费理和法兰西民族主义者息息相关的东西，这条东方的天际线提醒人们，从 1871 年起，在国境的另一端，法国人民生活在德国的统治之下

查尔斯·卡穆安，《法国兵》，约 1915 年。巴黎，两次世界大战博物馆

便上装[55]成为并持续成为这场变革最为显著的标志。这场从黑色到海军蓝的转变也成为 20 世纪服装历史上的大事件。

在两次世界大战之间，蓝色攻克或者说夺回了欧洲人和美国人最爱穿着的颜色宝座。从那时起，蓝色相对于其他颜色的优异地位不断得到强化。制服、暗色西服、天蓝色衬衫、轻便上衣、套衫、浴袍和运动服都对蓝色色调在各个阶层和社会群体中的流行起到了推动作用。然而是另一件服饰靠一己之力，从 20 世纪 50 年代开始至少扮演了同等重要的角色：牛仔裤。如果说，蓝色在两个、三个甚至是四个年代里在西方服饰上的地位远超其他所有颜色，有一部分功劳要归功于牛仔裤。我们有必要在这个无与伦比的牛仔裤的历史上驻足片刻。

和所有拥有强烈神话色彩的商品一样，牛仔裤的历史根源也与一个谜团有关。相关的传说众说纷纭，最流行的说法恐怕是 1906 年的火灾。当时旧金山遭遇了大地震，半个世纪之前成立的著名长裤公司李维斯的档案毁于一旦[56]。

黑色的典雅与朴实 ……

无论在欧洲还是美国，19 世纪的资本主义都是新教资本主义。它在颜色方面的社会教条呼应了 16 世纪宗教改革的价值观。尤其在服饰方面，黑色依然是最朴素、最严肃的颜色，尤其是对男士来说。灰色、白色和部分蓝色可以接受；红色、绿色和黄色遭到摒弃；它们有辱一个诚实的男人

埃德加·德加，《新奥尔良棉花事务所》，1873 年。波城，美术博物馆

1853 年的春天，时年 24 岁、来自纽约、拥有巴伐利亚血统的犹太年轻小贩李维·斯特劳斯（Levi Strauss）（他的真实名字至今无法确认）来到旧金山，这座从 1849 年起因为内华达山脉的淘金热而出现大量人口增长的城市。他随身携带大量货车所需的篷布和遮雨布，希望能自食其力。但他的生意不见起色。一位先驱告诉他，在加利福尼亚，人们对篷布的需求不及对结实好穿的长裤的需

求。年轻的李维·斯特劳斯想到可以用他的篷布制作长裤。他很快就取得了成功，这位纽约的小贩成为服装制造者和纺织业者。他与兄弟一起开设了一家日渐壮大的公司。尽管公司的产品丰富多元，但销售量最佳的是工作服（*overalls*）和长裤。工作服和长裤当时还不是蓝色，而是使用位于浅白色和深褐色之间的不同色调。而篷布虽然十分结实，但也很重、毛糙、难以加工。于是在1860年到1865年间，李维·斯特劳斯想到逐渐用从欧洲进口、用靛蓝洗染而成的哔叽织物丹宁布（*denim*）来取代篷布，蓝色牛仔裤就此诞生。[57]

有关 denim 这个英文单词的起源众口不一。它有可能是从法语"尼姆的哔叽"（serge de Nîmes）一语中脱胎而成，那是一种最晚从17世纪起由尼姆地区生产的羊毛和丝绸边角料做成的织物。但该词从18世纪末期开始也指代一种在整个低朗格多克地区生产并出口到英国的棉麻织物。此外，地中海沿岸、普罗旺斯地区与鲁西荣地区之间生产的一种美丽的羊毛呢绒在奥克语中叫作 *nim*，它可能也来自 *denim* 这个词。这些都无法得到确证，这些问题的记录者的地区沙文主义为服装史学家设置了重重障碍。[58]

无论如何，在19世纪初，一种十分坚固、用靛蓝洗染而成的棉织物在英国和美国被叫作 *denim*，它主要用于制作矿工、工人和黑奴的服饰。在19

< 海军蓝制服

在法国，从19世纪下半叶开始，海军蓝在部分制服上取代之前一直流行的黑色。起初这场变化范围尚小，但在"一战"之后，它不仅波及了海军与士兵，还影响到了宪兵、警察、邮递员、海关人员和其他一些行业的人员。之后，包括男女在内的"平民"也开始身穿海军蓝。总而言之，我们可以说，海军蓝在法国和欧洲服饰上的胜利成为20世纪染色史上的大事件

埃德加·德加，《身着海军服的阿其尔·德加》，约1856—1857年。华盛顿，国家艺术馆

梦幻的蓝色 ……

从浪漫主义时期开始,蓝色成为梦幻的颜色,至少是进入梦境的颜色。此外,作为黑色的接近色,它在印刷上一直拥有不可否认的优势。因此在两次世界大战之间,大量电影海报选择了蓝色以吸引路人的眼球,邀请他们进入黑暗的放映厅做一场梦

范·克拉艾特为影片《过气女歌手》制作的海报,约 1938 年。巴黎,法国国家图书馆,演出艺术收藏室

世纪 60 年代,正是它逐渐地取代了牛仔布(*jean*)——这个李维·斯特劳斯之前用于制作长裤和工作服的材料。*jean* 这个单词与意大利语和英语中的 *genoese* 读音相仿,后者指代的是"热那亚"。年轻的李维·斯特劳斯使用的篷布和遮雨布正是来自热那亚地区的织布家族,它们起初是将羊毛与麻料混合,之后是棉麻。它们从 16 世纪起就被用于船舰的帆布、海军长裤,以及各式各样的篷布和遮雨布。

在旧金山,李维斯的裤子从 1853—1855 年起就通过借代的手法,用其材质的名字来命名:牛仔裤。十几年后,材质变了,但名字却得到了保留。后来的牛仔裤也开始用丹宁布制作而非热那亚的布,但名字却没有做出相应的改变。

1872年，李维·斯特劳斯与来自里诺的犹太裁缝雅各布·W. 戴维斯（Jacob W.Davis）开始合作。后者在两年之前就设想过为伐木工人制作长裤，使用铆钉在裤子后面安上口袋。从此，李维斯的牛仔裤上多了铆钉。尽管蓝色牛仔裤（*blue jeans*）直到1920年才正式进行贩卖，但从1870年起，李维斯的牛仔裤就都是蓝色的了，因为丹宁布是用靛蓝洗染而成的。丹宁太厚，无法完全和彻底地吸收所有染色剂，所以不能保证获得"明显的染色"。但正是这种洗染的不稳定性使其大获成功：颜色如同一个鲜活的材料，会随着长裤或工作服的主人一同演变。几十年后，当染色剂的化学技术进步已经可以实现用靛蓝洗染任何织物都取得稳固和统一的效果时，牛仔裤制作公司依然人工将他们的蓝色长裤进行漂白或脱色，以呈现原始的褪色效果。

事实上，从1890年起，用于保护李维斯公司牛仔裤的法律商业税就终结了。使用更薄的材料制作而成并且更加便宜的竞争对手品牌获得新生。1911年成立的Lee公司，在1926年时想到用拉链取代口袋上的纽扣，不过Blue Belle公司（1947年更名为Wrangler）从1919年起才成为李维斯牛仔裤的最大竞争对手。作为回应，这家旧金山的大公司开创了"李维斯501"系列，用双层丹宁布制成，保留了铆钉和金属纽扣。1936年，为避免与竞争对手混淆，李维斯的正品牛仔裤沿着右边的后口袋缝上了一个小小的写有品牌名称的红色标签。这是第一次有品牌以隐蔽的方式暴露在一件衣物的外部。

与此同时，牛仔裤不再仅仅是工作服装。它成为休闲度假的服饰，尤其是美国东部的上流阶层人士，他们来到西部度假时，希望凭借它来展现牛仔风情和先锋个性。1935年，时尚杂志 *Vogue* 第一次为这些"优质"牛仔裤做

牛仔裤……

把牛仔裤视为具有冒犯意味的衣物、追寻自由的叛逆青年的象征，是过分的而且是不合理的。在牛仔裤的很长一段历史中，它都是规矩、实用甚至是因循守旧的。穿着牛仔裤的主要是平常人，其中许多都不是特别年轻，更不是叛逆的。在欧洲，直到20世纪60年代末起，它才成为一个标志性的物品，其神话的一面才开始超越社会现实的一面

波琳·博蒂，《西莉亚·波特维尔肖像画》，1966年。伦敦，华福画廊。

广告。与此同时，在部分大学校园里，学生开始穿着牛仔裤，尤其是二年级的学生，他们还会努力禁止一年级新生效仿穿着。牛仔裤成为年轻人和城里人的服装，之后也成为女士的服装。[59]"二战"后，这股风潮刮到了西欧。人们首先是依赖"美国存货"，之后各个制造商开始在欧洲设立工厂。在1950年到1975年间，一部分年轻人逐渐开始穿着牛仔裤。社会学家在这个被广告进行大幅度传播（甚至可以说操纵）的现象中，发现了一个真实的社会现实，一个雌雄同体的服饰，一个代表年轻人质疑或反抗的标志。然而从20世纪80年代开始，西方的许多年轻人开始摒弃牛仔裤，转向不同的衣服样式，用其他纺织材料、使用更多元化的颜色制作的衣服。而在牛仔裤方面，尽管在20世纪60年代和70年代有过将色彩多元化的尝试，但不同色调的蓝

色依然是也至今仍是主导的颜色。

就在西欧的牛仔裤风潮出现倒退之时（从 20 世纪 80 年代开始人们不再穿着牛仔裤），它在一些发展中国家，甚至是伊斯兰国家，却成为代表抗议的服饰，代表了对西方、西方的自由、西方的时尚、西方的规章、西方的价值体系的开放。[60] 尽管如此，我们若要将牛仔裤的历史与象征归结为一个绝对自由主义或是对现状不满的服装，就过于夸大，或者说是错误的。牛仔裤的蓝色决定了它不是。它从本质上是男性的工作服，渐渐地成为娱乐服装，并逐渐地蔓延到女性，最后直至所有社会阶层和群体。没有任何时候，哪怕是最近的几十年里，是由年轻人主宰了牛仔裤。如果我们仔细观察，如果我们愿意认真思考一下在 19 世纪末到 20 世纪末的时间里北美和欧洲人民穿着的牛仔裤，我们会发现，它是一个日常服装，由普通民众穿着，并不追求为自己增值、进行反抗抑或是违反任何东西，恰恰相反，它追求的是一种坚固、朴素和舒适的穿着，甚至是让人们忘记自己正穿着它。我们最多能说它是一件新教徒的衣服，尽管它的创始人是犹太人——因为它符合我们在此前的篇章中提到的新教伦理中流传的穿着理念：形式的简洁，颜色的保守，统一的愿望。

最钟爱的颜色

在 20 世纪,就在蓝色成为西方服装中最常见的颜色时,同时也确定了其最受欢迎的地位。这种欢迎可以追根溯源,更多是精神或象征意义上的,而不是严格的物质意义上的。我们在之前讲过,从 13 世纪开始,蓝色开始作为贵族与王室的颜色与红色抗衡。随着宗教改革及其相应价值体系的产生,蓝色成为威严道德的颜色,而它的对手红色则不是。蓝色由此在众多领域扩展其影响,使得红色四处败退。但直到浪漫主义时期,蓝色才最终永久地居于最受欢迎之列。自此,它再没有离开过这个行列,甚至日渐拉开与其他颜色的领先优势。诚然,在这方面,历史学家并没有 19 世纪末之前的准确数据,但大量有效的证据(社会、经济、文学、艺术和符号方面)都显示出同一个现象:蓝色在各个地方(几乎是各个地方)都成为人们最钟爱的颜色。在 1890—1900 年进行的调查中,数据显示,蓝色与其他颜色之间的距离非常可观。到今天依然如此。

从"一战"起所有围绕"最钟爱的颜色"展开的意见调查都显示,普遍情况下,在 100 个受访者中,无论是在西欧还是在美国,一半以上的人会将蓝色作为首选。排在其后的是绿色(略少于 20%),接着是白色和红色(分别约为 8%),其余颜色均无法望其项背。[61]

毕加索之蓝 ……

毕加索并不是一个伟大的配色师,远远不是。然而,从很早起,评论家就用不同的形容词将其早期的作品划分为不同的阶段。"蓝色时期"指代他在 1900—1904 年间完成的作品。毕加索对于同时代绘画所关心和追求的东西相对没那么重视,他为其画作赋予了浓重的蓝色。在他之后的作品中,蓝色的运用变得更为隐秘,但还是常规性地出现,无论是绘画、素描还是雕塑作品

1 号画册,13 页反面:《躺着的男人与坐在床上的女人》。毕加索,速写(年代不详)。巴黎,毕加索博物馆

195　钟爱的颜色

以上是对西方成年人调查后得出的数据。儿童方面的价值认定则有显著的差异，而且根据国家和年龄的不同，结果也有区别，并且在长期看来不具备相同的稳定性：这与成人的认知相反，20世纪30—50年代的情况在今天已经有了变化。然而，在世界各地，儿童最喜爱的颜色一直都是红色，尾随其后的或是黄色，或是蓝色。只有10岁以上年龄稍长的儿童有时候会与大多数成人一样，倾向于所谓的"冷"色。然而在以上两种情况下，我们都发现男女之间并不存在差异。女孩与男孩在这方面的数据完全相同，在成年男性和成年女性之间也没有区别。与此同时，社会阶层或社会群体乃至职业对结果产生的影响也是微乎其微的。唯一的相关差别来自于年龄的差异。

这显然是广告的策略，近一个世纪以来，广告大力推广了这些围绕最钟爱的颜色所展开的调查。历史学家也在调查结果当中有所收获：不仅是因为这些结果关系到当代认知的历史，而且因为它们引发了我们对历史的思考，帮助我们在长远的时期内提出一系列有价值的问题。不过我们应该清楚，并非每个人类活动的领域都有此类调查，更不是每个社会都有。这些调查通常都是"有目标性的"，因此多多少少损失了一部分效力。这也是为什么社会学家和心理学家有时候将问题过分展开，延伸到一大批社会文化、符号学或情感领域，而这些问题起初仅仅与广告、产品销售或者更具体地说，西方服装时尚相关。

"最钟爱的颜色"这一概念事实上是相当模糊的。我们可以抛开一切上下文，孤立地说，哪个颜色是人们最钟爱的？[62]而它对社会科学研究人员尤其是历史学家的工作会产生什么实际的影响？例如，如果我们列举蓝色，是

在蓝色纸张上写字 ……

从 16 世纪末开始,艺术家开始喜欢使用蓝色纸张。但直到 18 世纪,这种纸张才开始用于书信。"蓝色画家"毕加索在这篇短小诗歌的初版中就遵从了这一传统

毕加索,诗歌:在 4 月 30 日的画作上(文本为法语)。巴黎,毕加索博物馆

不是意味着,相对其他所有颜色,我们确实更喜欢蓝色,而且这种倾向涉及所有方面和所有价值,包括衣服和居住、政治符号和日常用品、梦想和艺术表达?又或者,这意味着为了回答这样的问题("什么是您最喜爱的颜色?"),出于一些恶性影响,人们希望在意识形态和文化方面划归为回答"蓝色"的那个群体?这一点十分重要。它戳中了历史学家的好奇心,尤其当历史学家带着一定的时代错乱,尝试着将其对"最钟爱的颜色"演变的思考投射到过去时,他永远无法将这些结果与个体的心理或文化联系在一起,而只能观察到集体的认知现象,只能触及某一个社会的某一个活动领域(词汇、服饰、

徽章、文章、颜料和染色剂贸易、诗歌或绘画创作、科学言论）。而我们所处的时代又有什么不同吗？个人的爱好，个人的口味真的存在吗？我们信奉、思考、崇拜、喜爱或拒斥的东西，永远在接受他人的目光和判断。人类不是孤立地生活的，他活在社会之中。

此外，前文提到的大部分意见调查没有考虑知识领域的分区、社会职业、物质生活和私人生活等因素。相反，它们意图将自己置于绝对的环境，以得出一个全球适用的伦理，甚至为了显得有效力，或是"可操作"——广告依然是其中的动力和资助者，而让受访者在回答最钟爱的颜色时"即兴"作答，也就是说在五秒钟之内，不接受质疑和追问，如："您问的是服装,还是绘画？"所以我们有必要思考，要求公众即兴作答的背后的动机是什么，是否有道理？所有研究者都会发现其中人工和可疑的一面。

然而一个概念的模糊甚至是缺陷也有可能取得显著的成果。我们恰恰发现，在成人方面，数据结果随着时间推移少有变化。我们掌握的19世纪末的少数数据与以上列举的数据十分相近，在地理上也几乎没有差异。[63] 尤其需要注意后者：长期以来，西方文化在蓝色方面的意见都十分统一。[64] 各地的数据相近，都把蓝色摆在绿色之前。只有西班牙以及拉丁美洲有少许不同。[65]

< 克莱因之蓝

画家伊夫·克莱因（Yves Klein, 1928—1962年）以其伟大的单色调蓝著称，他笔下的蓝色既饱和又鲜艳，似乎消除了观众与画布之间的空间。在颜料商爱德华·亚当（Edouard Adam）的帮助下，克莱因使用了一种特别的天青石蓝色颜料，其化学成分受到保护，以IKB（国际克莱因蓝）为名注册了专利。这是艺术家作品与角色的一种特殊设计……

伊夫·克莱因，《蓝色海绵浮雕》，年代不详（约1957—1959年）。科隆，瓦尔拉夫一里夏茨博物馆

蓝色的高卢牌香烟……

1910 年，法国烟草专卖局在市场上推出了一款全新的香烟：高卢牌香烟。烟盒上的浅蓝色成为一个标志。不仅代表了该品牌，也代表了法国这个国产香烟长期畅销的国家。"高卢蓝"的说法甚至被大量用来指代一种泛灰泛紫的淡蓝色

蓝色的高卢牌香烟盒，贾科诺于 1947 年重新绘制。巴黎，烟草火柴经营协会艺术馆

 西方之外的情况则大为迥异。例如在日本，唯一一个根据相似调查提供数据的非西方国家，颜色喜爱程度的排序有很大的不同：白色排在首位（占近 30%），黑色（25%）和红色（20%）尾随其后。这给大型日裔跨国企业提出了几道大难题。在广告方面，例如海报、广告单、摄影图片或电视画面，必须采取两种全然不同的战略：一个面向国内消费者，一个面向出口到西方

的产品。诚然,颜色并非引起这些差异的原因,但它组成了一个很重要的部分。一个想要吸引全球客户的公司必须考虑到这一方面,即便文化适应现象在不断蔓延(而且在颜色方面,文化适应的发展要比其他领域更慢)。

日本的情况在许多方面都很值得玩味。它体现了"颜色"现象在不同文化之间拥有不同的定义、做法和生存之道。在日本文化的认知中,有时候一个颜色是亚光还是亮光,要比一个颜色是蓝、红还是其他更为重要。这中间存在一个关键的参数。因此日语里有好几个表达白色的词语,从最亚光到最亮光都有各自的名称。[66] 西方人的眼睛则与日本人不同,未必能区分出其中的细节,而欧洲语言在白色方面的词语也十分贫乏,无法对所有白色进行命名。

在日本这个许多方面已经高度西化的国家里观察到的现象,在亚洲、非洲和美洲印第安的其他文化中表现得更加突出。例如在大部分非洲黑人社会中,将红色色调与褐色或黄色色调,甚至是绿色或蓝色色调区分开来的界限在某些情况下是十分模糊的。反过来,在一个特定的颜色面前,首先要知道的是它属于干燥的颜色还是潮湿的颜色,柔软的颜色还是坚硬的颜色,光滑的颜色还是粗糙的颜色,安静的颜色还是吵闹的颜色,欢乐的颜色还是悲伤的颜色。颜色并不仅仅是颜色,更不仅仅与视觉效果有关。它与其他感官参数联系在一起,因此色调与色彩并不是关键。此外,在西非的部分民族,色彩文化、色彩认知以及用于表达它们的词汇根据性别、年龄或社会地位都有所差异。例如在贝宁的族群,褐色的词汇,至少是西方人定义中的褐色有很多,且用于男性身上和女性身上时词语是不一样的。[67]

社会之间的这些差异是巨大的，人种学家或语言学家、历史学家应该牢记这一点。这些差异不仅展现了颜色认知及其命名上极富文化烙印的特征，还强调了涉及不同感官的联觉和联合认知现象的重要性。它们要求历史学家在对与空间和时间息息相关的认知进行对比研究时小心谨慎。[68] 一个西方的研究人员可以抓住当代日本的颜色体系中强调的亚光和亮光这两个概念的重要性。[69] 但反过来，这位研究人员会被部分非洲社会里的颜色体系弄晕了头：什么是一个干燥的颜色？悲伤的颜色？安静的颜色？我们在这里讨论的不再是蓝色、红色、黄色、绿色。况且，还有多少其他决定颜色的参数，完全在我们的掌握范围之外？

< 非洲之蓝 ……

蓝色很少在非洲的传统黑色服饰中出现，但它大量被用于豪华织物与仪式织物。凭借靛蓝，棉布可以不使用媒染，甚至是在冷水中进行洗染，呈现出精妙的蓝色色调，亚光、深沉，很少统一，欧洲人很难习惯这种颜色

靛蓝洗染丝织物（局部），马拉姆·苏莱曼，1973 年。伦敦，私人收藏

下图：马里的传统毯子，19 世纪。巴黎，非洲和大洋洲艺术博物馆

结论　今日的蓝色：一个中性的颜色？

蓝色的漫长历史在我们今天的日常生活、社会规章以及认知体系中留下了什么？首先，我们刚才提到的，它成为最受喜爱的颜色，远远超越其他颜色的地位。而这一点，不分性别、社会出身、职业或是文化储备，蓝色碾轧了一切。服装是最主要的载体。在所有西欧国家，甚至在整个西方世界，蓝色——包括所有不同的蓝色色调在内，是几十年来最常被穿着的服装颜色（排在白色、黑色和米色之前）。鉴于时尚的潮流丝毫没有动摇它的霸主地位，蓝色恐怕还将长期流行下去。事实上——何必要隐藏事实，在媒体宣传的那些只关乎极少数人群的时尚服饰与所有社会阶层和群体日

< **蓝色星球** ……

从遥远的距离观看，地球呈现出好几种颜色，由于大气的氧合作用，蓝色成为其中的主导颜色。因此从20世纪60年代起，即人类首次进入太空开始，"蓝色星球"常常被用来指代地球。但诗人的脚步要早于航空员：从1929年起，保尔·艾吕雅（Paul Eluard）就在一首著名的诗歌中赞美道："地球和橙子一样蓝。"

展示北美洲和南美洲的地球卫星图片

常穿着的服装之间永远存在着巨大的鸿沟。前者每半个季度就改头换面；后者的更新速度则慢得多。

语言词汇也确证了服装上的变化："蓝色"成为一个有魔力的词，一个诱人、令人平静、勾人幻想的词语。同时也是一个有促销意义的词语。许多与蓝色只有一星半点关系的产品、企业、地点或者艺术作品都自称为"蓝色"。蓝色的音乐是柔和的、愉悦的、流动的，它的语义让人联想到天空、大海、憩息、爱情、旅行、度假、无限。其他语言中也一样：bleu，blue，blu，blau，它们都是让人心安、富有诗意的词语，将颜色、回忆、欲望与梦想联系在一起。它们大量出现在书名上，光是这一点，它就拥有其他任何颜色词汇无与伦比的魅力。

然而，与人们的设想相反，对蓝色的热爱并非冲动的表达，也没有特别强烈的象征意义。我们甚至感觉，正是因为它在符号上的意义相比其他颜色（尤其是红色、绿色、白色或黑色）更不"明显"，蓝色才获得一致认可。意见调查的结果也确认了这一点，蓝色最少被人列为讨厌的颜色。它不引起震惊、不伤及他人，也不进行反抗。同理，它成为一半以上的人最喜爱的颜色，这恐怕也意味着它可能是相对微弱的符号，或者说至少是暴力性很弱、没有攻击性的。因为说到底，当我们说蓝色是我们最喜爱的颜色时，这揭示了我们的什么东西？什么也没有，或者说几乎没有。蓝色是如此平凡、温和。而若是坦言自己喜欢黑色、红色或是绿色……

这就是蓝色在西方具备的符号特征：它不兴风作浪，它冷静、平和、

和平之蓝……

蓝色在中世纪时已经成为和平的象征，如今蓝色依然带有中立的意味。这两个属性解释了为什么如今的所有国际组织都使用这个颜色作为徽章。尤其是联合国，其士兵——"蓝盔部队"的任务是在交战双方中居间调停，部队旗帜——在两根橄榄枝簇拥下的地球，背景为天空蓝，也试图为世界传递和平的信息

联合国在柬埔寨的旗帜，1992 年

遥远，甚至是中立的。它当然会引人做梦（让我们再次回忆一下浪漫主义诗歌、诺瓦利斯的蓝花和布鲁斯），但这场忧郁的梦有一些麻醉的效果。今天，人们把医院的墙壁涂成蓝色，所有镇痛剂的外壳都是蓝色，人们把蓝色用于道路系统用以表示通行，人们还用它来表示温和和达成一致的政策。蓝色没有攻击性，不会冒犯任何事物。它给人安全感，将人聚集在一起。国际组织都选择蓝色作为徽章颜色：包括过去的国际联盟，以及今日的联合国、联合国教科文组织、欧洲委员会和欧盟。蓝色成为一个在国际上推广民族间和平与共处的颜色，联合国维和部队在全球数个地方为此付出努力。蓝色成为所有颜色中最和平、最中立的颜色。即便白色拥有更强、更准确、目标更清楚的符号意义。

此外，将蓝色与冷静或和平进行符号上的关联自古有之。在中世纪的色彩符号中已有所体现，浪漫主义时期得到了确认。而到了后来，蓝色与

水之间，尤其是与冷之间建立起联系。本书此前的章节一直没有提及这一部分，但它事实上是蓝色的历史中一个重要的板块，尤其是在近当代。绝对地说，其实并不存在暖色与冷色。它单纯是一个习俗，根据所处的时代与地点有所差异。在欧洲，从中世纪到文艺复兴，蓝色被视作暖色，有时候甚至被视为所有颜色中最暖的颜色。直到17世纪起，它才慢慢"冷却"，直到19世纪它才真正获得冷色的身份（我们之前提到过，在歌德看来，它依然在某种程度上是暖色）。在这方面，历史学家很容易在文献中混淆历史年代。例如一个艺术史学家，若是通过中世纪末期或文艺复兴的一部作品研究画家是如何区分暖色和冷色，会像今天一样把蓝色归为冷色，这就大错特错了。

在这个由暖色变为冷色的过程中，蓝色与水之间逐渐建立的联系恐怕扮演了最重要的角色。在古典时代和中世纪时代，水很少被视作或被认为是蓝色的。在绘画中，水可以用任何一种颜色表现，但在符号学上，水主要与绿色联系在一起。因此，在罗盘地图和最早的地理地图上，水（海洋、湖泊、河、江）几乎都是绿色的。直到15世纪末起，同时也用来代表森林的绿色才逐渐地让位于蓝色。但在虚构作品和日常生活中，还经历了漫长的时间，水才变成了蓝色，蓝色才变成了冷色调。

这种冷色调也正如我们当代的西方社会。在这个社会里，蓝色既是徽章、符号，又是我们最钟爱的颜色。

导言 注释

1. 参见 M.Pastoureau, *Vers une histoire sociale des couleurs*, 出自 *Couleurs, images, symboles. Etudes d'histoire et d'anthropologie*, Paris, 1989, p. 9-68 ; *Une histoire des couleurs est-elle possible ?*, 出自 *Ethnologie française*, vol. 20/4, octobre-décembre 1990, p. 368-377 ; *La couleur et l'historien*, 出自 B. Guineau, éd., *Pigments et colorants de l'Antiquité et du Moyen Âge*, Paris, CNRS, 1990, p. 21-40。本书由高等研究应用学院（l'Ecole pratique des hautes études）和社会科学高等学院（l'Ecole des hautes études en sciences sociales）在 1980 年到 1995 年间举行的几次座谈会内容集结而成。书籍出版前有以 *Jésus teinturier. Histoire symbolique et sociale d'un métier réprouvé* 为题的短篇文章作为初稿发表在杂志 *Médiévales*, n° 29, 1995, p. 43-67 上。
2. 这方面的典型例子可参见 John Gage 的著作：*Color and Culture. Practice and Meaning from Antiquity to Abstraction*, Londres, Thames and Hudson, 1993。本书可以说是在色彩史方面最为大胆和翔实的一本书籍。然而，尽管其标题有所昭示，这本了不起的书依然几乎没有触及颜色的社会运用方面，即语汇、词汇、服饰体系和印染、社会象征物与社会规章（纹章、旗帜、符号与象征）。该书所讨论的范围局限于科学史与艺术史。可参见我在 *Les Cahiers du Musée national d'art moderne* (Paris), n° 54, hiver 1995, p. 115-116 中所做的总结陈述。

第一章 注释

1. 参见 F. Brunello, *L'arte della tintura nella storia dell'umanita*, Vicenza, 1968, p. 3-16。
2. 参见 J. André, *Etude sur les termes de couleur dans la langue latine*, Paris, 1949, p. 125-126。在今天的西班牙语（卡斯蒂利亚语）中，*colorado* 是用于指称红色的日常词语之一。
3. 参见 L. Gerschel, *Couleurs et teintures chez divers peuples indo-européens*，出自 *Annales, Economies, Sociétés, Civilisations*, tome XXI, 1966, p. 603-624。
4. 值得注意的是，在一些文化中，黑色和红色之间保持着直接的联系，而不需要借助白色（以伊斯兰文化为突出代表），但在另一些文化当中，情况却并非如此。
5. 参见 F. Brunello, *op. cit.*, p. 29-33。
6. 有关古典时代用于染色的菘蓝，可参见 J. et C. Cotte, *La guède dans l'Antiquité*，出自 *Revue des études anciennes*, tome XXI/1, 1919, p. 43-57。
7. 但普林尼并不认为它是真正的石头，而是一种经过固化和捣碎的泡沫或软泥：*Ex India venit indicus, arundinum spumae adhaerescente limo ; cum teritur, nigrum; at in diluendo mixturam purpurae caeruleique mirabilem reddit*（拉丁语，参见《博物志》，第35卷，第27章，第1段）。
8. 在以上问题面前，请允许我邀请各位参阅 M. Pastoureau, *Ceci est mon sang. Le christianisme médiéval et la couleur rouge*，出自 D. Alexandre-Bidon, éd., *le Pressoir mystique. Actes du colloque de Recloses*, Paris, Cerf, 1990, p. 43-56；以及 *La Réforme et la couleur*，出自 *Bulletin de la Société d'histoire du protestantisme français*, tome 138, juillet-septembre 1992, p. 323-342。
9. 参见 B. Dov Hercenberg, *La transcendance du regard et la mise en perspective du tekhélet ("bleu" biblique)* 的结尾部分，出自 *Revue d'histoire et de philosophie religieuse* (Strasbourg), tome 78/4, octobre-décembre 1998, p. 387-411。
10. 尤其是大祭司胸前佩戴的十二块宝石中的第五块（参见 Exode 28, 18 ; 39, 11）；苏尔国王外套上的九块石头上的第七块（参见 Ezéchiel 28, 13）；以及最重要的，为新耶路撒冷奠基的十二块石头中的第二块（参见 Apocalypse 21, 19）。
11. 同样的词汇混淆还出现在中世纪拉丁语对所有蓝色颜料的指称上。拉丁语的 *azurium* 和 *la-*

zurium 来源于希腊语 lazourion，后者本身则是由波斯语中指称宝石的词语 lazward 派生出的；而 lazward 又在阿拉伯语中演变为 lazaward（阿拉伯语口语中为 lazurd）。

12. 参见 L. von Rosen, *Lapis lazuli in geological contexts and in ancient written sources*, Göteborg,1988; A. Roy, *Artists' Pigments. A Handbook of their History and Characteristics*, Washington, 1993, p. 37-65。

13. 尽管从很早开始就有大量尝试制作青金石属性的合成颜料的举动，但直到 1828 年，化学家 Guimet 才在空气隔绝条件下通过加热高岭土、钠酸盐、煤、硫的混合物，成功地制作出"人工天青石"。

14. 参见 A. Roy, *op. cit.*, p. 23-35。

15. 参见 F. Lavenex Vergès, *Bleus égyptiens. De la pâte auto-émaillée au pigment bleu synthétique*, Louvain, 1992。

16. 参见 J. Baines, *Color Terminology and Color Classification in Ancient Egyptian Color Terminology and Polychromy*, 出自 *The American Anthropologist,* tome LXXXVII, 1985, p. 282-297。

17. 参见 *Paris, Rome, Athènes. Le Voyage en Grèce des architectes français aux XIXe et XXe siècles,* Paris, Ecole nationale des beaux-arts, 1982. 展览详尽图册。

18. 参见 V.J. Bruno, *Form and Colour in Greek Painting*, Oxford, 1977。

19. 参见 *Histoire naturelle*, livre XXXV, paragraphe XXXII: "Apelle、Aéthion、Mélanthius 和 Nicomaque 四位著名画家仅使用四个颜色，就完成了我们熟识的不朽著作。白色用的是 melinum；黄色是雅典的 sil；红色是本都王国的 sinopis；黑色是 atramentum。"(J.-M. Croisille 译本，Paris, Les Belles Lettres, 1997, p. 48-49)。普林尼的《博物志》里涉及艺术的段落可参见 K. Jex-Blake et E. Sellers, *The Elder Pliny' Chapters on the History of Art*, 2e éd., Londres, 1968。

20. 参见 L. Brehier, *Les mosaïques à fond d'azur*, 出自 *Etudes byzantines*, tome III, Paris, 1945, p. 46 et suivantes。同时参见 F. Dölger 的研究，尤其是 *Lumen Christi*, 出自 *Antike und Christentum*, tome V, 1936, p. 10 et suivantes。

21. 参见 W.E. Gladstone, *Studies on Homer and the Homeric Age*, Oxford, 1858, tome III, p. 458-499；H. Magnus, *Histoire de l'évolution du sens des couleurs* (trad. J. Soury), Paris, 1878, p. 47-48；O.Weise, *Die Farbenbezeichnungen bei der Griechen und Römern*, 出自 *Philologus*, tome XLVI 1888, p. 593-605。不过 K.E. Goetz 持有相反意见，参见 *Waren die Römer blaublind*, 出自 *Archiv für lateinische Lexicographie und Grammatik*, tome XIV, 1906, p. 75-88, et tome XV, 1908, p. 527-547。

22. 参见 H. Magnus, *Histoire de l'évolution du sens des couleurs*, p. 47-48。

23. 希腊语在颜色方面的词汇及其引发的问题方面，参见 L. Gernet, *Dénomination et perception des couleurs chez les Grecs*, 出自 I. Meyerson, éd., *Problèmes de la couleur*, Paris, 1957, p. 313-326；

C. Rowe, *Conceptions of Colour and Colour Symbolism in the Ancient World*，出自 *Eranos Jahrbuch*, 1972 (Leiden, 1974), p. 327-364。

24. 参见 K. Müller-Boré 列举的例证：*Stilistische Untersuchungen zum Farbwort und zur Verwendung der Farbe in der älteren griechischen Poesie*, Berlin, 1922, p. 30-31, 43-44 et *passim*。
25. 支持这些言论的语史学家包括：W.E. Glastone, *op. cit.*, tome Ⅲ, p. 458-499; A. Geiger, *Zur Entwicklungsgeschichte der Menschheit*, 2e éd., Stuttgart, 1878; H.Magnus, *op. cit.*, p. 61-87; T.R. Price, *The Color System of Virgil*，出自 *The American Journal of Philology*, 1883, p. 18 et suivantes。反对者包括 F. Marty, *Die Frage nach der geschichtlichen Entwicklung des Farbensinnes*, Vienne, 1879；K.E. Goetz, *Waren die Römer blaublind*，出自 *Archiv für lateinische Lexicographie und Grammatik*, tome XIV, 1906, p. 75-88, et tome XV, 1908, p. 527-547。对不同观点进行的优秀总结可参见 W. Schulz, Die Farbenempfindungsystem der Hellenen, Leipzig, 1904。
26. 我想到了 B.Berlin 和 P.Kay 的著作 *Basic Color Terms. Their Universality and Evolution*, Berkeley, 1969。20 世纪 70 年代时，这本书在语言学家、人类学家和神经科医生中间引发了激烈的争议和讨论。
27. 参见 J. André, *op. cit.*, p. 162-183。将 *caeruleus* 追溯到 *caelum*（天空）的词源学难以抵抗语音学和语义学的分析。不过还请参见 A.Ernout 和 A.Meillet 的理论：*Dictionnaire étymologique de la langue latine*, 4e éd., Paris, 1979, p. 84，它提出了 *caeluleus* 的一种古老形式（未经证实）。中世纪作者的词源学知识与 20 世纪的学者有所不同，在他们看来，*ceruleus* 和 *cereus* 之间的关联是显而易见的。
28. 在众多文献之中，请重点关注 A.M. Kristol, *Color. Les Langues romanes devant le phénomène de la couleur*, Berne, 1978, p. 219-269。针对 13 世纪中期之前的古代法语及其在指称蓝色方面的困难，请参见 B. Schäfer, *Die Semantik der Farbadjective im Altfranzösischen*,Tübingen, 1987, p. 82-96。在古代法语中，*bleu*、*blo*、*blef* 与 *bloi* 之间的混淆与错用十分常见，前三个单词源自日耳曼语族中表示"蓝色"的 *blau*，后者则源自中古拉丁语中表示"黄色"的 *blavus*，后者又脱胎于 *flavus*。
29. *Omnes vero se Britanni vitro inficiunt, quod caeruleum efficit colorem, atque hoc horridiores sunt in pugna aspectu*（拉丁语，参见 César, *Guerre des Gaules*, V, 14, 2）。
30. *Simile plantagini glastum in Gallia vocatur, quo Brittanorum conjuges nurusque toto corpore oblitae, quibusdam in sacris et nudae incedunt, Aethiopum colorem imitantes*（拉丁语，参见 Pline l'Ancien, *Histoire naturelle*, XXII, 2, 1）。
31. 参见 L. Luzzatto et R. Pompas, *Il significato dei colori nelle civiltà antiche*, Milan, 1988, p. 130-151。

32. 参见 J. André, *op. cit.*, p. 179-180。
33. 参见 *Ibid.*, p. 179。
34. 参见 *Magnus, rubicundus, crispus, crassus, caesius / cadaverosa facie*（Ⅲ, 4, vers 440-441）。有关相面术的拉丁语专论全面印证了古罗马对蓝色眼睛的贬低。
35. 这方面的研究首要推崇 M. Platnauer，参见 *Greek Colour-Perception*, 出自 *Classical Quaterly*, tome XV, 1921, p. 155-202。此外还可参见 H. Osborn, *Colour Concepts of the Ancient Greeks*，出自 *British Journal of Aesthetics*, tome Ⅷ, 1968, p. 274-292。
36. 相关名单可参见 W. Kranz, *Die ältesten Farbenlehren der Griechen*, 出自 *Hermes*, tome XLⅦ, 1912, p. 84-85。
37. 中世纪视觉理论史方面的内容可参见 D.C. Lindberg, *Theories of Vision from Al-Kindi to Kepler*, Chicago, 1976；K. Tachau, *Vision and Certitude in the Age of Ockham. Optics, Epistemology and the Foundations of Semantics* (1250-1345), Leyden, 1988。
38. 请参见 J.I. Beare, *Greek Theories of Elementary Cognition from Alcmaeon to Aristotle*, Londres, 1906，以及上条注释提到的 D.C. Lindberg 的著作。
39. 主要参见 *Timée*, paragraphes 67d-68d。有关柏拉图和颜色的资料，请重点参见 F.A. Wright, A Note on Plato's Definition of Colour, 出自 *Classical Review*, tome XXXⅢ/4, 1919, p. 121-134。
40. 主要指 *De sensu et sensato*，第 440a-442a 段。专论 *De coloribus* 在中世纪广为流传，并被认为是亚里士多德的作品，但事实上其作者既不是亚里士多德，也不是泰奥弗拉斯托斯，而是与他们关系较远的学徒中的一个或几个。该书并未对亚里士多德的理论进行重要补充，但帮助推广了颜色的线性排名，这个排名在之后的一千多年时间里一直保持流行：白色、黄色、红色、绿色、（蓝色）、紫色、黑色。蓝色依然没有出现在其中。参见 W.S. Het 对希腊语文本的优秀翻译和编辑：*Aristotle, Minor Works*, Cambridge, 1936, p. 3-45 (*Loeb Classical Library*, vol. XⅣ)。
41. 参见 D.E. Hahm, *Early Hellenistic Theories of Vision and the Perception of Colour*, 出自 P. Machamer et R.G. Turnbull, éd., *Perception: Interrelations in the History and Philosophy of Science*, Berkeley, 1978, p. 12-24。
42. 亚里士多德甚至加入了第四个要素：空气，将"颜色现象"置于构成一切的四个要素之间的互动之中：照明的火，物体材质（即土地），眼球的液体（即水）和扮演视觉调节媒介的空气。参见 *Météorologiques*, paragraphes 372a-375a。
43. 参见 G.M. Stratton 收集的文本：*Theophrastus and the Greek Physiological Psychology before Aristotle*, Londres, 1917。
44. 参见 *Météorologiques*, p. 372-376 et *passim*。

45. 有关讨论彩虹的理论的历史，参见 C.B. Boyer, *The Rainbow. From Myth to Mathematics*, New York, 1959; M. Blay, *Les Figures de l'arc-en-ciel*, Paris, 1995。

46. 参见 W. Schultz, *Das Farbenempfindungssystem der Hellenen*, Leipzig, 104, p. 114；J. André, *Etude sur les termes de couleur dans la langue latine*, Paris, 1949, p. 13，书中认为，阿米阿努斯·马尔切利努斯对 *caeruleus* 一词的特殊运用是影射紫色或靛蓝（牛顿理论中的），而非严格意义上的蓝色。

47. 参见 Robert Grosseteste, *De iride seu de iride et speculo,* éd. par L. Baur 出自 *Beiträge zur Geschichte der Philosophie des Mittelalters*, tome Ⅸ, Münster, 1912, p. 72-78。同时参见 C.B. Boyer, *Robert Grosseteste on the Rainbow*，出自 *Osiris*, vol. 11, 1954, p. 247-258；B.S. Eastwood, *Robert Grosseteste's Theory of the Rainbow. A Chapter in the History of Non-Experimental Science*，出自 *Archives internationals d'histoire des sciences*, tome ⅩⅨ, 1966, p. 313-332。

48. 参见 John Pecham, *De iride*, éd. D.C. Lindberg, *John Pecham and the Science of Optics. Perspectiva communis*, Madison (Etats-Unis), 1970, p. 114-123。

49. 参见 Roger Bacon, *Opus majus*, éd. J.H. Bridges, Oxford, 1900, partie Ⅵ, chapitres 2-11。参见 D.C. Lindberg, *Roger Bacon's Theory of the Rainbow. Progress or Regress？*，出自 *Isis*, vol. 17, 1968, p. 235-248。

50. 参见 Thierry de Freiberg, *Tractatus de iride et radialibus impressionibus*, éd. M.R. Pagnoni-Sturlese et L. Sturlese，出自 *Opera omnia*, tome Ⅳ, Hambourg, 1985, p. 95-268（取代了 *Beiträge zur Geschichte der Philosophie des Mittelalters*, Münster, 1914，tome Ⅻ中经常被引用的 J. Würschmidt 的旧版）。

51. 参见 Witelo, *Perspectiva*, éd. S. Unguru, Varsovie, 1991。

52. 从14世纪到17世纪期间，绿色和红色并置开始被视作较为强烈的对比。但要等到原色和补充色理论最终推出，作为红色补充色的绿色才真正成为红色的反色之一，两者才构成一对强烈的对立色。此时已经来到18—19世纪的转折时期。之后，海事、铁道和公路的信号设备开始大规模使用这对颜色，帮助绿色和红色成为对比迥异的一对颜色。

53. 中世纪前期和中期唯一一个在名字里带有蓝色的人物是老戈姆之子、丹麦国王蓝牙哈拉尔德（约950—986年）。但名字里带有"红""白"和"黑"的却有许多（让人联想到马、胡子或皮肤的颜色，以及人的品性和行为）。

54. 如最早的一批神父圣安布罗斯和格里高利一世（参见 R. Suntrup, article cité, p. 454-456）；接着是7世纪初期 Pseudo-Germain de Paris 的 *l'Expositio brevis liturgiae gallicanae*（éd. H. Ratcliff, 1971, p. 61-62）；最后也是最重要的是广为流传的 d'Isidore de Séville 的 *De ecclesiasticis officiis*（éd. H. Lawson, Turnhout, 1988, *Corpus Christianorum, series latina*, vol. 113）。

55. 参见 Vincenzo Pavan, *La veste bianca battesimale,* indicium *escatologico nella Chiesa dei primi secoli,* dans *Augustinianum* (Rome), vol. 18, 1978, p.257-271。

56. 以氯和氯化物为基础进行的漂白在 18 世纪末之前并不存在，因为该物质在 1774 年才被发现。中世纪时有以硫黄为基础的漂白，但当时的技术水平很低，会损伤羊毛和丝织品。事实上需要将织物在硫酸稀释液中浸泡一整天；如果水分过多，漂白的效果会欠佳；如果酸过多，织物则会被腐蚀。

57. 加洛林王朝时的两大礼拜仪式专著：Raban Maur 的 *De clericorum institutione* (éd. Knöpfler, Munich, 1890) 和 Walafrid Strabon 的 *Liber de exordiis et incrementis quarumdam in observationibus ecclesiasticis rerum* (éd. Knöpfler, Munich, 1901) 并没有提及。然而 Amalaire de Metz 在 831 年到 843 年间编纂的 *Liber officialis* d'Amalaire de Metz (éd. J.M. Hanssens, Rome, 1948) 却对白色进行了大篇幅记述，在其看来，白色净化了一切罪恶。

58. 参见 Michel Pastoureau, l'*Étoffe du Diable. Une histoire des rayures et des tissus rayés*, Paris, 1991, p. 17-47。

59. *In candore vestium innocentia, castitas, munditia vitae, splendor mentium, gaudium regenerationis, angelicus decor*：这就是圣安布罗斯提出的白色的符号意义，阿尔琴在一封有关洗礼的信件中对此进行了重述，后者参见 *M.G.H.*, *Ep.* IV, 202, p. 214-215。

60. 其中一个文本可能在 10 世纪末期得到编纂，呈现出多领域的价值，由 J.Moran 进行编辑。参见 *Essays on the Early Christian Church*, Dublin, 1864, p. 171-172。

61. 参见 Honorius Augustodunensis, *De divinis officiis ; Sacramentarium* (= P.L. 172) ; Rupert de Deutz, *De divinis officiis* (éd. J. Haacke, Turnhout, 1967, *Corpus christianorum, continuatio mediaevalis*, vol. 7) ; Hugues de Saint-Victor, *De sacramentis christianae fidei*, etc. (= P.L. 175-176) ; Jean d'Avranches, *De officiis ecclesiasticis* (éd. H. Delamare, Paris, 1923) ; Jean Beleth, *Summa de ecclesiasticis officiis* (éd. R. Reynolds, Turnhout, 1976, *Corpus christianorum,continuatio mediaevalis*, vol. 41)。

62. *Virginitas, munditia, innocentia, castitas, vita immaculata*（拉丁语），这些是他们最常与白色联系在一起的词汇。

63. *Poenitentia, contemptus mundi, mortificatio, maestitia, afflictio*（拉丁语）。

64. *Passio, compassio, oblatio passionis, crucis signum, effusio sanguinis, caritas, misericordia*（拉丁语）。参见 Honorius 在著作 *Expositio in cantica canticorum* (P.L., tome 172, col. 440-441) 中的注释，之后 Richard de Saint-Victor 对其进行了重述和补充，参见 *In cantica canticorum explicatio*, chapitre XXXVI (P.L., tome 196, col. 509-510)。

65. 参见 P.L., tome 217, col.774-916 (couleurs = col.799-802)。

66. 最后一点说明尤其令人吃惊，因为绿色和黄色在 15 世纪之前的中世纪色彩体系中绝对不会产生任何联系。

67. 有关这些流变的问题的具体详情可参见我的研究：*L'Église et la couleur des origines à la Réforme*，出自 *Bibliothèque de l'École des chartes*, tome 147, 1989, p. 203-230。

68. 有关苏杰的美学及其对光线和色彩的态度，可参见 P.Verdier, *Réflexions sur l'esthétique de Suger*，出自 *Mélanges E.R. Labande*, Paris, 1975, p. 699-709; L. Grodecki, *les Vitraux de Saint-Denis. Histoire et restitution*, Paris, 1976; E. Panofsky, *Abbot Suger on the Abbey Church of St. Denis and its Art Treasure,* 2e éd., Princeton, 1979; S.M. Crosby et alii, *The Royal Abbey of St. Denis in the Time of Abbot Suger (1122-1151)*, New York, 1981。

69. 参见 A. Lecoy de la Marche, Paris, 1867 的第 213—214 页。第 34 章专门用于论述彩绘玻璃窗；苏杰在文中感谢上帝帮助他找到完美的蓝色物质（*materia saphirorum*），用来照明他全新的修道院。

70. 有关苏杰以及 12 世纪上半叶的新理念，除了以上提及的作品之外，还可参见 J. Gage, *Color and Culture. Practice and Meaning from Antiquity to Abstraction*, Londres, 1993, p. 69-78。

71. 有关圣贝尔纳对颜色的看法，请参见 M. Pastoureau, *Les Cisterciens et la couleur au XIIe siècle*，出自 *Cahiers d'archéologie et d'histoire du Berry*, vol. 136, 1998, p. 21-30（研讨会文件 *L'ordre cistercien et le Berry*, Bourges, 1998）。

72. 请注意，将 color 一词与动词 celare 系列进行关联的词源学为如今的大部分语史学家所接受。例证可参见 A.Walde et J.B.Hofman, *Lateinisches etymologisches Wörterbuch*, 3e éd., Heidelberg, 1934, tome III, p. 151-154, 以及 A. Ernout et A. Meillet, *Dictionnaire étymologique de la langue latine*, 4e éd. Paris, 1959, p. 133。此外还可参见 Isidore de Séville (*Etymologiae*, livre XIX, paragraphe 17, 1), 其将 color 一词与 calor（热）进行关联，并强调颜色来源于火或太阳：*Colores dicti sunt quod calore ignis vel sole perficiuntur*（拉丁语）。

73. 历史学家认为，如果这位高级教士同时是神学家和科学家，问题就会变得复杂和有趣。Robert Grosseteste (1175-1253) 就是一例，他是当时最伟大的学者之一，牛津大学科学思考传统的创始人，并长期担任牛津的方济各会第一讲师，接着在 1235 年当选林肯教区（英格兰最大、人口最多的教区）主教。针对研究彩虹及光线折射的科学家的观点、将光线视为一切实体之源的神学家的思考以及林肯座堂等地关心数学法则和视觉规律的高级教士建筑师所做出的决定这三者之间在颜色问题上可能存在的联系，我们有必要进行细致的研究。参见 D.A. Callus (éd.), *Robert Grosseteste Scholar and Bishop*, Oxford, 1955; R.W. Southern, *Robert Grosseteste : the Growth of an English Mind in medieval Europe*, Oxford, 1972; J.J. Mc Evoy, *Robert Grosseteste, Exegete and Philosopher*, Aldershot (G.-B.), 1994 ; N. Van Deusen, *Theology and Music at the Early University :*

the Case of Robert Grosseteste, Leiden, 1995; 以及 A.C. Crombie, *Robert Grosseteste and the Origins of Experimental Science (1100-1700)*, 2e éd., Oxford, 1971。同样的疑问还涉及另一位方济各会学者、牛津讲师 John Pecham (v. 1230-1292)，他留下了一部在中世纪末期之前阅读人数最多的视觉专论（*Perspectiva communis*），并担任了 15 年的英格兰主教长、坎特伯雷大主教。有关 John Pecham，请参见 D.C.Lindberg 对 *Perspectiva communis* 的点评版本中的导读：D.C. Lindberg, *John Pecham and the Science of Optics. Perspectiva communis*, Madison (Etats-Unis), 1970。有关包括 Grosseteste 和 Pecham 在内的 13 世纪方济各会修士，请同时参见 D.E. Sharp, *Franciscan Philosophy at Oxford in the Thirteenth Century*, Oxford, 1930 ; A.G. Little, *The Franciscan School at Oxford in the Thirteenth Century*，出自 *Archivum Franciscanum Historicum*, vol. 19, 1926, p. 803-874。

第二章 注释

1. 因此在葬礼的随行人员中,男性身着彩色衣物(*toga pulla*),女性身着深色衣物(*palla pulla*)。参见 J. André, *Etude sur les termes de couleur dans la langue latine*, Paris, 1949, p. 72。

2. 有关沙特尔之蓝,以及更广意义上的罗马式彩绘玻璃窗中的蓝色,可参见 R. Sowers, *On the Blues of Chartres*, 出自 *The Art Bulletin*, vol. XLVIII/2, 1966, p. 218-225;L. Grodecki, *les Vitraux de Saint-Denis*, tome I, Paris, 1976, *passim*, et *le Vitrail roman*, Fribourg, 1977, p. 26-27 et *passim*; J. Gage, *op. cit.*, p. 71-73。

3. 参见 L. Grodecki et C. Brisac, *le Vitrail gothique au XIII e siècle*, Fribourg, 1984, p. 138-148 et *passim*。有关颜色与彩绘玻璃窗的关系,可参见 F. Perrot 的说法:*La couleur et le vitrail*, 出自 *Cahiers de civilisation médiévale*, juillet-septembre 1996, p. 211-216, 他中肯地提出发光度的概念在中世纪与现在是否相同,抑或与 12 世纪和中世纪末期是否相同的疑问。

4. 参见 M. Pastoureau, *Ordo colorum. Notes sur la naissance des couleurs liturgiques*, 出自 *La Maison-Dieu. Revue de pastorale liturgique*, vol. 176, 4e trimester 1988, p. 54-66;ici p. 62-63。

5. 用于指称纹章颜色的特定词汇也表明了这一点。如古法语和盎格鲁—诺曼底语中的 *gueules*(红),*azur*(蓝),*sable*(黑),*or*(黄)与 *argent*(白)。

6. 在同一时期,*gueules*(红)的使用频率有所下降:约 1200 年时为 60%,约 1300 年时为 50%,约 1400 年时为 40%。所有这些数据我都以图表的形式进行了总结,发表于我的作品:*Traité d'héraldique*, Paris, 1993, p. 113-121, 以及我的研究:*Vogue et perception des couleurs dans l'Occident médiéval : le témoignage des armoiries*, 出自 *Actes du 102e congrès national des sociétés savantes. Section de philologie et d'histoire* (Limoges,1977), Paris, 1979, tome II, p. 81-102。

7. 参见 *Ibidem*, p. 114-116。

8. 我对不同研究进行了汇集,请参见 *l'Hermine et le Sinople*, Paris, 1982, p. 261-314 和 *Figures et Couleurs. Etude sur la sensibilité et la symbolique médiévales*, Paris, 1986, p. 177-207。

9. 不仅是盾形纹章,骑士的盾徽、旗帜及其马衣都是单色的,因此很远就能辨识出来。因此这些作品中会提到朱红色骑士、白色骑士、黑色骑士等。

10. 用来形容红色的具体词语有时会附加上更深层次的意义：一位朱红色骑士是出身高贵的（但不免令人担忧）；火红色（源自拉丁语中的 *affocatus*）骑士是易怒的；血红色骑士是残暴的、是死亡的信使；橙红色骑士则是不忠和虚伪的。

11. 封建社会的符号体系与认知体系中有两种黑色：负面的黑色，与丧葬、死亡、罪恶或地狱联系在一起；有价值的黑色，代表着谦逊、尊严或节制。后一种黑色是修道院的黑色。

12. 不过在 14 世纪，文学作品里的部分白色骑士也开始变得有些令人担忧，并且与死亡以及幽灵的世界产生一些模糊的关联。但在 1320—1340 年前还未出现这种情况（可能北欧文学例外）。

13. 有关这些单色亚瑟王骑士的完整统计，请参见 G.J. Brault, *Early Blazon. Heraldic Terminology in the XIIth and the XIIIth Centuries, with special Reference to Arthurian Literature*, Oxford, 1972, p. 31-35。同时参见 M. de Combarieu 列举的例证：*Les couleurs dans le cycle du Lancelot-Graal*, 出自 *Senefiance*, n° 24, 1988, p. 451-588。

14. 参见现行版本 J.H.M. Taylor et G. Roussineau, Genève, 1979-1992，已出版四册，以及 J. Lods 的专论 *le Roman de Perceforest*, Lille et Genève, 1951。

15. 参见 G.J. Brault, *op. cit.*, p. 32。

16. 参见 N.R. Cartier, *Le bleu chevalier*, 出自 *Romania*, tome 87, 1966, p. 289-314。

17. 有关法国国王纹章的诞生，请参见 H. Pinoteau, *La création des armes de France au XIIe siècle*, 出自 *Bulletin de la Société nationale des antiquaires de France*, 1980-1981, p. 87-99；B. Bedos, *Suger and the Symbolism of Royal Power : the Seal of Louis VII*, dans *Abbot Suger and Saint-Denis. A Symposium*, New York, 1981 (1984), p. 95-103；M. Pastoureau, *La diffusion des armoiries et les débuts de l'héraldique* (vers 1175-vers 1225), 出自 *Colloques internationaux du CNRS, la France de Philippe Auguste*, Paris (1980), 1982, p. 737-760，以及 *Le roi des lis. Emblèmes dynastiques et symbols royaux*, 出自 *Archives nationales, Corpus des sceaux français du Moyen Âge*, tome II : *les Sceaux de rois et de régence*, Paris, 1991, p. 35-48。

18. 蔚蓝色在纹章上的推广现象也出现在文学和虚构作品中的纹章上（武功歌和宫廷爱情小说里的英雄，《圣经》或神话中的人物，圣人与神明，拟人化的邪恶与道德），但其发展速度相对缓慢。这些文学和虚构作品中的纹章在符号学上的意义比现实生活中的纹章更为丰富。有关文学作品中的纹章以及蓝色在亚瑟王纹章中的地位，请参见 G.J. Brault, *Early Blazon*, Oxford, 1972, p. 31-35; M. Pastoureau, *La promotion de la couleur bleue au XIIIe siècle : le témoignage de l'héraldique et de l'emblématique*, 出自 *Il colore nel medioevo. Arte, simbolo, tecnica. Atti delle Giornate di studi (Lucca, 5-6 maggio 1995)*, Lucca, 1996, p. 7-16。

19. 参见 G. De Poerck, *la Draperie médiévale en Flandre et en Artois. Techniques et terminologie*,

Gand, 1951, tome I, p. 150-168。

20. 诺曼底大区似乎是最早产生对蓝色服饰的新需求的地区之一。自 13 世纪初起，鲁昂和卢维埃的洗染商开始大量使用从临近的皮卡第大区进口的菘蓝。参见 M. Mollat du Jourdain, *La draperie normande*, 出自 Istituto internazionale di storia economica F. Datini (Prato), *Pruduzione, commercio e consumo dei panni di lana (XIIe-XVIIe s.)*, Florence, 1976, p. 403-422，尤其是 p. 419-420。与鲁昂不同，卡昂长期沿用在 12 世纪为其带来财富的红色呢绒。直到中世纪末期，诺曼底大区一直存在着鲁昂之蓝与卡昂之红的对立。

21. 参见 J. Le Goff, *Saint Louis*, Paris, 1996, p. 136-139。圣路易从十字军东征归来之后，出于其在方方面面进行苦行（或称为严格的节制）的意志，圣路易对蓝色服饰的爱好可能不仅有皇室意味，也有道德上的含义。借助儒安维尔以及圣路易的其他几位传记作家我们了解到，从 1260 年间起，圣路易决定从其服装中去除"猩红色织物和蓝银色毛皮纹"（部分作者草率地认定是指"红色和绿色"），这愈加宣告了他对颜色过于丰富的织物以及过于耀眼的色调的排斥。参见 Joinville, *op. cit.*, paragraphes 35-38。有关圣路易在着装朴素上的这个新要求，可同时参见 J. Le Goff, *ibid.*, p. 626-628。

22. 参见 G.J. Brault, *Early Blazon*, Oxford, 1972, p. 44-47 ; M. Pastoureau, *Armorial des chevaliers de la Table ronde*, Paris, 1983, p. 46-47。

23. 在佛罗伦萨，贵族中的蓝色风潮似乎比米兰、热那亚出现得更早，更是把威尼斯远远抛在身后。从 13 世纪下半叶开始，绚丽的猩红色（*scarlatto*）和欢乐的朱红色（*vermiglio*）都遭到不同色调的蓝色的抗衡：*persio, celeste, celestino, azzurino, turchino, pagonazzo, bladetto*。参见 H. Hoshino, *L'arte della lana in Firenze nel basso medioevo*, Florence, 1980, p. 95-97。

24. 尽管现代法语中，*guède* 与 *pastel* 两个词经常可以互换，但前者通常用来指代菘蓝植物，后者则用来指代从中萃取的染色物质。

25. 参见 E.M. Carus-Wilson, *La guède française en Angleterre. Un grand commerce au Moyen Âge*, dans *Revue du Nord*, 1953, p. 89-105。直到 14 世纪初期之前，这种出口到英格兰的法国菘蓝主要来自皮卡第大区和诺曼底大区(巴约地区和鲁昂地区)。它为亚眠和科尔比等城市带来了财富。接着，到 16 世纪中期之前，朗格多克大区图卢兹地区向英格兰大量出口菘蓝。其贸易成功有赖于菘蓝种植在英格兰以及诺曼底、布拉邦和伦巴第地区的衰落。在英国，菘蓝成为排在红酒之后，从法国进口的第二大商品。请参见第三章有关 14—17 世纪间朗格多克和图林根地区从兴盛到衰落的发展。

26. 参见 F. Lauterbach, *Der Kampf des Waides mit dem Indigo*, Leipzig, 1905, p. 23。在讨论菘蓝商与靛蓝商在近代初期产生的冲突之前，作者就 13 世纪和 14 世纪时图林根地区菘蓝与茜草之间的

对抗提供了一些有趣的信息。同时参见 H.Jecht 的相关言论：*Beiträge zur Geschichte des ostdeutschen Waidhandels und Tuchmachergewerbes*，出自 *Neues Lausitzisches Magazin*, vol. 99, 1923, p. 55-98, et vol. 100, 1924, p. 57-134。

27. 参见 *Ibid.*, vol. 99, 1923, p. 58。

28. 参见 J.B. Weckerlin, *le Drap《escarlate》du Moyen Âge. Essai sur l'étymologie et la signification du mot écarlate, et notes techniques sur la fabrication de ce drap de laine au Moyen Âge*, Lyon, 1905。

29. 在 15 世纪和 16 世纪，在宫廷内部，紫色与绯红色开始取代大部分红色色调，尤其是在男性服饰上。

30. 在巴黎，最早提及用蓝色而非红色制作作品的文本，是经 1542 年弗朗索瓦一世国王下令颁布的一份有关洗染商地位的文件："(...) et ne pourront lesdits serviteurs ou apprentiz susdiz lever ledit mestier sans premierement ester examinez et experimentez par les quatre jurez et gardes dudit mestier et marchandise, et qu'ils saichent faire et asseoir une cuve de flerée ou de indée et user la cuve bien et duement; et après leursditz chefs d'oeuvres faictz de tous poinctz seront monstrez aux maistres jurez et gardes dudit mestier, lesquels après avoir iceulz veuz et trouvez bons en feront leur raport en la manière acoustumée dedanz vingt quatre heures après la visitation faicte."（古代法语，参见 Archives nationales Y6, pièce Ⅴ, fol. 98, article 2）*flerée* 是用于少量洗染的蓝色染缸，*indée* 是用于大量洗染的蓝色染缸，两者都以菘蓝为原料。这个有关学徒作品制作的条文在之后的大部分法令和法规中也得到重申。

31. 至今保留下来的最早对洗染业进行规范的法令来自威尼斯。它们出现在 1243 年，但可能从 12 世纪末起，这些洗染商就聚集在一个行会（*confraternità*）里。参见 Franco Brunello, *L'arte della tintura nella storia dell'umanita*, Vincenza, 1968, p. 140-141。还可参见 G.Monticolo 完成的大型汇编：*I capitolari delle arti veneziane...*, Rome, 1896-1914, 4 volumes，其中有大量与 13—18 世纪威尼斯洗染业相关的信息。中世纪时，威尼斯的洗染商似乎比意大利其他城市（尤其是佛罗伦萨和卢卡）的同行要自由得多。有关卢卡，我们也保留下了与威尼斯的法令几乎一样早期的法令（1255 年），参见 P. Guerra, *Statuto dell'arte dei tintori di Lucca del 1255*, Lucca, 1864。

32. 上条注释中提及的 Franco Brunello 的那部学术巨著更多地阐述了洗染业的化学和技术史，而非其社会和文化史方面。其有关中世纪的部分相对于作者在同一时代更晚期的作品而言，也不够令人满意。后者尤指其有关威尼斯各行各业的作品：*Arti e mestieri a Venezia nel medievo e nel Rinascimento*, Vicenza, 1980。以及其围绕装饰画师使用的颜料进行的研究：*De arte illuminandi*

e altri trattati sulla tecnica della miniature medievale, Vicenza, 2e éd., 1992。此外还可参见 E.E. Ploss, *Ein Buch von alten Farben. Technologie der Texilfarben im Mittelalter*,该书曾经过数次重印：其中 1989 年于慕尼黑出版的第六版更关注配方（既包括绘画也包括洗染，这个在作品的副标题中没有体现），而不是使用它们的手工艺人。

33. 请重点参见 G. De Poerck, *La Draperie médiévale en Flandre et en Artois*, Bruges, 1951, 3 volumes（尤其是 tome I, p. 150-194）。不过在洗染原料和技术问题上，最好避开这位作者的断论（尤其是 tome I, p. 150-194）：不仅因为他在技术和工艺问题上更像是语史学家而非历史学家，而且其科学理论不是或很少是从中世纪文本中获取的，而主要来自 17 世纪和 18 世纪的作品。这使得作者有时将仅适用于近代的方法冠上中世纪的帽子。

34. 对于低质织物，也就是那些被拉丁语文本形容为 *panni non magni precii* 的织物来说，其毛料有可能是在絮状状态下接受洗染的，尤其当它要与其他布料混合起来使用时。

35. 参见 R. de Lespinasse et F. Bonnardot, *Le Livre des métiers d'Etienne Boileau*, Paris, 1879, p. 95-96, articles XIX et XX。同时参见 R. de Lespinasse, *les Métiers et corporations...*, tome III, p. 113。国王遗孀摄政期间授权的专门文本已遗失。

36. 参见 *Traité de police* rédigé par Delamare, conseiller-commissaire du roi au Châtelet, 1713, p. 620。我在此处和后文借用的节选出自 Juliette Debrosse 的 DEA 论文：*Recherches sur les teinturiers parisiens du XVIe au XVIIIe siècle*, Paris, EPHE (IVe section), 1995, p. 82-83。

37. 参见 *Traité de police, ibid.*, p. 626。

38. 感谢 Denis Hue 先生将这则从鲁昂市立图书馆的 Y16 手稿中获取的信息告知与我：1515 年 12 月 11 日，市政府为菘蓝（蓝色）和茜草（红色）洗染商使用塞纳河洁净水建立了一个日历表（或者可称为一个"时间表"）。

39. 洗染商除了以颜色和染色原料进行区分之外，还会以处理的纺织原料（羊毛或丝绸，有时有亚麻，意大利还有棉）、使用的媒染方法为标准进行分类：使用热水的洗染商会进行大量媒染，而使用染缸的洗染商或蓝色洗染商则不进行或很少进行媒染。

40. 在德国，马格德堡是最大的茜草（红色色调）生产销售中心，埃尔福特则是菘蓝（蓝色色调）最大的生产销售中心。13 世纪和 14 世纪时，两座城市之间的竞争十分激烈，当时刚刚开始流行的蓝色色调开始对红色色调造成越来越大的竞争威胁。然而从 14 世纪末开始，德国唯一一个可以在国际上与威尼斯或佛罗伦萨相提并论的洗染之都变成了纽伦堡。

41. 参见 R. Scholz, *Aus der Geschichte des Farbstoffhandels im Mittelalter*, Munich, 1929, p. 2 et *passim*; F. Wielandt, *Das Konstanzer Leinengewerbe. Geschichte und Organisation*, Constance, 1950, p. 122-129。

42. 参见 Lévitique 19, 19 et Deutéronome 22, 11。围绕《圣经》上对混淆禁止的相关书目众多，但少有佳作。为历史学家最成功地打开视角的作品似乎当属人类学家 Mary Douglas 有关纯与不纯主题的作品。参见其著作 *Purity and Danger*, nouv. éd., Londres, 1992；法语译本 *De la souillure. Essai sur les notions de pollution et de tabou*, Paris, 1992。

43. 参见 M. Pastoureau, *l'Étoffe du Diable. Une Histoire des rayures et des tissus rayés*, Paris, 1991, p. 9-15。

44. 参见 R. Scholz, *op. cit.*, p. 2-3，作者表示从未见过德国有任何一本洗染商配方指南曾解释说，需要混合或并置蓝色与黄色，才能得出绿色。这一做法直到 16 世纪才真正出现（这并不意味着，人们在此之前并没有在个别手工作坊里进行过类似尝试），参见 M. Pastoureau, *La Couleur verte au XVIe siècle : traditions et mutations*，出自 Jones-Davies (M.-T.), éd., *Shakespeare. Le monde vert : rites et renouveau*, Paris, Les Belles Lettres, 1995, p. 28-38。

45. 亚里士多德并无有关颜色的专门著作。但颜色问题在其几部作品中都有所触及，尤其是 *De anima*、*Libri Meteorologicorum*（有关彩虹）、动物学著作以及 *De sensu et sensato* 中。最后一部可能是亚里士多德在颜色属性和感知问题上意见表达得最为清晰的一部作品。在中世纪流传着一本专门讨论颜色属性和视觉的专论 *De coloribus*，它被认为是亚里士多德所作，并被大量引用、注释、印刷和重印。但事实上其作者既不是亚里士多德，也不是泰奥弗拉斯托斯，而可能是后期的一个逍遥学派。该作品对 13 世纪的百科全书知识产生了巨大影响，尤其是巴塞洛缪斯所作、有一半篇幅讨论色彩的 *De proprietatibus rerum* 的第 19 部。该作品的希腊文版本可参见 W.S.Hett 向 *Loeb Classical Library* 捐献的 Aristotle, *Minor Works*, tome XⅥ, Cambridge (Mass.), 1980, p. 3-45。而该书的拉丁语版本则通常与 *Parva naturali* 一起发行。有关巴塞洛缪斯与颜色，请参见 M. Salvat, *Le traité des couleurs de Barthélemy l'Anglais*，出自 *Senefiance*, n° 24 (*Les couleurs au Moyen Âge*), Aix-en-Provence, 1988, p. 359-385。

46. 相关禁令请参见 G. De Poerck, *op. cit.*, tome Ⅰ, p. 193-198。现实中，这些禁令可能会被违抗。尽管人们不会在同一个染缸里混合两种不同的染色物质，也不会把同一个织物相继浸泡在不同颜色的两个染缸里以制作出第三种颜色，但至少人们还是允许有染色效果不佳的羊毛呢绒存在：如果第一遍印染没有呈现出期望的效果（相对常见），人们是可以将同一块呢绒再次放入一个颜色更深的染缸里浸泡的，通常是灰色或黑色的染缸（以树皮和桤木树根或胡桃为原料），以尽量矫正首次洗染中出现的偏差。

47. 参见 G. Espinas, *Documents relatifs à la draperie de Valenciennes au Moyen Âge*, Lille, 1931, p. 130, pièce n° 181。

48. 我在其他研究中已经专门讨论过这些问题 (*Couleurs, images, symboles,* Paris, 1989, p. 24-39，以及 *Du bleu au noir. Ethiques et pratiques de la couleur à la fin du Moyen Âge*, 选自 *Médiévales*,

tome XVI, 1988, p. 9-22），但我会在本书中更深入地讨论限制奢侈法，因为它是中世纪价值体系中的一个关键要素。

49. 有关中世纪和16世纪的洗染操作方法手册，请参见本章第32条注释中提及的 E.E. Ploss 的作品。同时参见本章第51条注释中提及的洗染操作方法数据汇总项目。

50. 参见 *Liber magistri Petri de Sancto Audemaro de coloribus faciendis*, éd. M.P. Merrifield, *Original Treatises dating from the XIIth to the XVIIIth on the Art of Painting...*, Londres, 1849, p. 129。有关这些问题，可参见 Ecole des chartes (1995) 的 Inès Villela-Petit 的论文：*la Peinture médiévale vers 1400. Autour d'un manuscrit de Jean Le Bègue*。遗憾的是，该论文至今没有发表。

51. 可参见一个将中世纪所有与颜色（洗染和绘画）相关的操作方法进行数据汇总的项目；该项目主导人 Francesca Tolaini 是比萨高等师范学院的学生研究员。参见 F. Tolaini, *Una banca dati per lo studio dei ricettari medievali di colori*，出自 *Centro di Ricerche Informatische per i Beni Culturale (Pisa). Bollettino d'informazioni*, vol. V, 1995, fasc. 1, p. 7-25。

52. 有关配方指南史及其提出的困难，请参见 R. Halleux, *Pigments et colorants dans la Mappae Clavicula*，出自 B. Guineau, éd., *Colloque international du CNRS. Pigments et colorants de l'Antiquité et du Moyen Âge*, Paris, 1990, p. 173-180。

53. 15世纪末期到18世纪初期威尼斯汇编或出版的专论或洗染指南中可以读到大量有关红与蓝之间这场越来越激烈的"竞争"史的内容。保存于科莫市立图书馆的1480—1500年间的一本威尼斯指南 (G. Rebora, *Un manuale di tintoria del Quattrocento*, Milan, 1970) 中，159个配方指南中的109个是围绕红色洗染。这个比例与1540年发表于威尼斯的著名的 *Plictho* de Rosetti (S.M. Evans et H.C. Borghetty, *The《Plictho》of Giovan Ventura Rosetti*, Cambridge (Mass.) et Londres, 1969) 相似。但在17世纪的 *Plictho* 的各个全新版本中，红色指南开始逐渐让位于蓝色。Zattoni 出版的1672年版本中，蓝色甚至赶上了红色。而1704年在威尼斯由 Lorenzo Basegio 出版的 Gallipido Tallier 的 *Nuovo Plico d'ogni sorte di tinture* 中，蓝色已经大幅超越红色。

54. 本章第50条注释提及的 Inès Villela-Petit 尚未出版的论文提请人们关注这些与15世纪法国和意大利绘画相关的问题，并以 Jacques Coene 和 *Heures Boucicau* 及 Michelino da Besozzo 为例 (p. 294-338) 进行了具体分析。

55. 诚然，《绘画论》的主要内容是列奥纳多可能无暇整理的讲座文稿（尽管部分学者认为其思想在作品中已经得到完整体现）。围绕这部手稿保存在梵蒂冈图书馆的作品，请参见 A. Chastel et R. Klein, *Léonard de Vinci. Traité de la peinture*, Paris, 1960; 2e éd., 1987。

56. 参见 Ed. M. Goldschmidt, Tübingen, 1889, p. 285, vers 11014-11015。

57. 参见 Jean Froissart, *Poésies lyriques*, éd. V. Chichmaref, Paris, 1909, tome I, p. 235, vers 1-4。

58. 尽管 12 世纪末期到 13 世纪中期，西方洗染商在以菘蓝为基础的蓝色洗染上实现了不可否认的巨大进步，但我们并不清楚这些进步的具体内容是什么。或许它并非来自洗染技术的变化，而是与菘蓝生产相关的变新引起的。古典时代便已经验证过的最古老的方法，是将新鲜的菘蓝植物叶子浸泡在热水中。这有助于将热水染成蓝色，从而可以浸泡羊毛或织物。但以此方法制作的染缸浓度较低，需要将工序重复几遍才能获得浓烈的颜色。中世纪末期广泛流行的一种更为高效的做法，是将新鲜的叶子捣碎，让其发酵，然后将获取的膏状物慢慢晒干，再进行沥干和榨取，使其形成壳状或球状（著名的朗格多克的"可卡涅"〔cocagnes〕）。这种方法有三大好处：让染色原料保存的时间更长、运输起来更为方便以及可以让物品获取浓度更高的颜色。也许是第一种方法向第二种方法的过渡从而解释了 13 世纪初期蓝色洗染的迅猛发展。遗憾的是，没有任何文件可以对此进行佐证。

59. 参见我在 *Une histoire des couleurs est-elle possible ?* 一文中就此发表的言论，出自 *Ethnologie française*, vol. 20/4, octobre-décembre 1990, p. 368-377。

60. 有关这个主题可以参见或重读 B.Berlin 与 B.Kay 的重要作品：*Basic Color Terms. Their Universality and Evolution*, Berkeley, 1969，以及同样重量级的另一部作品：*Color Categorization*，出自 *The American Anthropologist,* tome LXXV/4, 1973, p. 931-942。同时可参见 S. Tornay, dir., *Voir et nommer les couleurs*, Nanterre, 1978。

61. 从亚里士多德到牛顿，最常见的颜色线性排名如下：白色、黄色、红色、绿色、蓝色、黑色。在这条轴线中，黄色与白色的距离比黄色与红色的距离更为接近（两个距离并不对等），绿色和蓝色与黑色十分接近。因此六个颜色可以分布于三个区组：白色—黄色 / 红色 / 绿色—蓝色—黑色。

62. 参见 *Rituels indo-européens à Rome*, Paris, 1954, p. 45-61。该说法借用于历史学家 Jean le Lydien(6 世纪），他用此形容古罗马民族初期的三类划分。

63. 参见 J. Grisward, *Archéologie de l'épopée médiévale*, Paris, 1981, p. 53-55 et 253-264。

64. 参见 J. Berlioz, *La petite robe rouge*，出自 *Formes médiévales du conte merveilleux*, Paris, 1989, p. 133-139。

65. 让我们回忆一下国际象棋的发展历史，其对立的两方或是黑方和红方，或是红方和白方，或是白方和黑方。国际象棋诞生于 6 世纪的印度，先是在印度世界里流行，接着传到了伊斯兰世界：当时棋局双方是黑色棋子和红色棋子（伊斯兰世界至今保留这个传统）。但 1000 年，当国际象棋传入西方时，白色棋子迅速取代了黑色棋子，因为在西方文化中，红与黑的对立并不显而易见。欧洲棋盘上的红白双方对立一直延续到中世纪末期。接着，随着印刷术的出现和黑白镌刻画的大量发行，黑—白组合开始成为比红—白更为强烈的对比组合（与封建社会的情况不同），棋盘上的红色棋子渐渐地被黑色棋子取代。

第三章 注释

1. 参见 J.M. Vincent, *Costume and Conduct in the Laws of Basel, Bern and Zurich*, Baltimore, 1935; M. Ceppari Ridolfi et P.Turrini, *Il mulino delle vanità*.
 Lusso e cerimonie nella Siena medievale, Sienne, 1996。同时参见下条注释中提及的作品。
2. 相关书目十分丰富，但质量并不令人满意，如 Alan Hunt, *Governance of the Consuming Passions. A History of Sumptuary Law*, Londres et New York, 1996，该书找不到历史方面的提问法（此外该书在中世纪方面的论述也十分简略）。除了上条注释中提到的两本作品外，还可重点参见 F.E. Baldwin, *Sumptuary Legislation and Personal Relation in England*, Baltimore, 1926; L.C. Eisenbart, *Kleiderordnungen der deutschen Städte zwischen 1350-1700*, Göttingen, 1962（可能是有史以来在限制奢侈法问题上最优秀的作品）; V. Baur, *Kleiderordnungen in Bayern von 14. bis 19. Jahrhundert,* Munich, 1975; D.O. Hugues, *Sumptuary Laws and Social Relations in Renaissance Italy*, 出自 J. Bossy, éd., *Disputes and Settlements : Law and Human Relations in the West*, Cambridge (G.-B.), 1983, p. 69-99；以及 *La moda prohibita*, 出自 *Memoria. Rivista di storia delle donne*, 1986, p. 82-105。
3. 事实上，这种现象并不新鲜。在古希腊和古罗马，人们就在服饰和洗染上花费大量资金。曾有几部限制奢侈法试图对此现象进行纠正，但都没有成功（如有关古罗马，可参见 D. Miles, *Forbidden Pleasures : Sumptuary Laws and the Ideology of Moral Decline in the Ancient Rome*, Londres, 1987)。奥维德在其作品 *Art d'aimer* (Ⅲ, 171-172) 中嘲讽古罗马法官和贵族的那些夫人身上穿着的衣服的颜色来自昂贵的染料：*Cum tot prodierunt pretio levore colores / Quis furor est census corpore ferre suos!*（我们分明有许多价格便宜的颜色／却有人傻到在身上花去所有财富！）
4. 有关16世纪锡耶纳的婚丧礼仪，请参见 M.A. Crepari Ridolfi et P. Turrini, *op. cit.*, p. 31-75。所列举的例子。有关更广泛意义上的中世纪末期文本数目的疯狂，可参见 J. Chiffoleau, *la Comptabilité de l'au-delà : les hommes, la mort et la religion dans la région d'Avignon à la fin du Moyen Âge (vers 1320 - vers 1480)*, Rome, 1981。

5. 此外，在罗马帝国时期，有部分颜色或与颜色相关的词语是与职责或公务的执行相关联的（红色代表司法，绿色代表狩猎、之后又代表邮政），因此这些词语的使用是有限定范围的，或者禁止普通民众使用。但直到近代，这些与"制服"和"号衣"的流行相关的禁令才真正密集出现。

6. 参见 M. Pastoureau, *l'Étoffe du Diable. Une Histoire des rayures et des tissus rayés, op. cit.*, p. 17-37。

7. 我们一直期待着有关这些歧视性标志和耻辱符号的新作品。在完整的研究成果出现之前，我们依然有必要参见 Ulysse Robert 的平庸之作：*Les signes d'infamie au Moyen Âge : juifs, sarrasins, hérétiques, lépreux, cagots et filles publiques*，出自 *Mémoires de la Société nationale des antiquaires de France*, t. 49, 1888, p. 57-172。本书的许多观点在今天已经过时，新近发表的有关妓女、麻风患者、伪君子、犹太人、异教徒以及所有被中世纪社会排斥和谴责的人群的文章和作品中的许多内容对其进行了完善和更正。

8. 参见 S. Grayzel, *The Church and the Jews in the XIIIth Century*, 2ᵉ éd., New York, 1966, p. 60-70 et 308-309。不过请注意，第四次拉特朗会议同时也要求妓女佩戴特殊标志或身着特殊衣物。

9. 在苏格兰，1457 年的一条服装法规要求农民在日常生活中身穿灰色服饰，而只在节日时穿着蓝色、红色和绿色。参见 *Acts of Parliament of Scotland*, Londres, 1966, tome II, p. 49, paragraphe 13。同时参见 Hunt, *op. cit.*, p. 129。

10. 有关妓女被要求佩戴穿着的特殊服装标志与符号，请参见 L. Otis, *Prostitution in Medieval Society. The History of an Urban Institution in Languedoc*, Chicago, 1985；J. Rossiaud, *la Prostitution médiévale*, Paris, 1988, p. 67-81 et 227-228；M. Perry, *Gender and Disorder in Early Modern Seville*, Princeton, 1990。此外还可参见 W. Dankert, *Unehrliche Leute. Die verfemten Berufe*, 2e éd. Munich et Ratisbonne, 1979, p. 146-164, R. Trexler, *Public Life in Renaissance Florence*, New York, 1980; J. Richards, *Sex, Dissidence and Damnation. Minority Groups in the Middle Ages*, Londres, 1990。

11. 可参见 B. Blumenkranz 或 R.Mellinkoff 的重要作品。在他们的著作中可关注：B. Blumenkranz, *le Juif médiéval au miroir de l'art chrétien*, Paris, 1966; *les Juifs en France. Ecrits dispersés*, Paris, 1989. R.Mellinkoff, *Outcasts. Signs of Otherness in Northern European Art of the Late Middle Ages*, Berkeley, 1991, 2 volumes。还可审慎参见 A. Rubens, *A History of Jewish Costume*, Londres, 1967, 与 L. Finkelstein, *Jewish Self-Government in the Middle Ages*, nouv. éd., Wesport, 1972。

12. 参见 F. Singermann, *Die Kennzeichnung der Juden im Mittelalter*, Berlin, 1915; 尤其参见 G. Kisch, *The Yellow Badge in History*, 出自 *Historia Judaica*, vol. 19, 1957, p. 89-146。不过在这种朝着黄

色一统化的趋势之外，也有大量例外。如在威尼斯，黄色便帽逐渐被红色便帽取代，可参见 B. Ravid, *From yellow to red. On the Distinguishing Head Covering of the Jews of Venice*, 出自 *Jewish History*, vol. 6, 1992, fasc. 1-2, p. 179-210。

13. 上条注释中提到的 Kisch 与 Ravid 的两篇文章中有一个丰富的书单。还可参见 Danielle Sansy 正在出版进程中的论文：*l' Image du Juif en France du Nord et en Angleterre du XIIe au XVe siècle*, Paris, Université de Paris X-Nanterre, 1993, tome II, p. 510-543。以及她的另一部作品：*Chapeau juif ou chapeau pointu ?*，出自 *Symbole des Alltags. Alltag der Symbole. Festschrift für Harry Kühnel zum 65. Geburtstag*, Graz, 1992, p. 349-375。

14. 我特意在此使用了"贵族"一词，这个词语虽然实用（或许太过实用？），但如今的部分历史学家是排斥使用它的。该词涵盖范围广泛，既适用于意大利城市，也适用于德国和荷兰的城市。有关受到争议的该词语，请参见 P. Monnet, *Doit-on encore parler de patriciat dans les villes allemandes à la fin du Moyen Âge?*, 出自 *Mission historique française en Allemagne. Bulletin*, n° 32, juin 1996, p. 54-66。

15. 有关使用不同颜色印染的呢绒的不同价格，请参见 A.Doren 发表的极富教育价值的表格：*Studien aus der Florentiner Wirtschaftsgeschichte. I : Die Florentiner Wollentuchindustrie*, Stuttgart, 1901, p. 506-517。有关威尼斯方面，可同时参见 B.Cechetti 时间相对古老、但相关性依然很强的研究：*La vita dei veneziani nel 1300. Le veste*, Venise, 1886。

16. 借助大量翔实的档案资料，有好几位作者对 14 世纪和 15 世纪在萨瓦宫廷内流行的颜色进行过研究：人们还希望可以将这些资料套用在其他宫廷中。如参见 L. Costa de Beauregard, *Souvenirs du règne d' Amédée VIII...: trousseau de Marie de Savoie*, 出自 *Mémoires de l' Académie impériale de Savoie*, 2e série, tome IV, 1861, p. 169-203 ; M. Bruchet, *le Château de Ripaille*, Paris, 1907, p. 361-362 ; N. Pollini, *la Mort du prince. Les Rituels funèbres de la Maison de Savoie (1343-1451)*, Lausanne, 1993, p. 40-43 ; 以及 A. Page, *Vêtir le prince. Tissus et couleurs à la cour de Savoie (1427-1457)*, Lausanne, 1993, p. 59-104 et *passim*。

17. 部分近代作家认定，英格兰国王爱德华三世的长子、著名的"黑太子"（1330—1376）在战争和骑士比武中一直身披黑色盔甲，但他对黑色在英国皇室中的传播未发挥任何作用。一方面，黑色色调流行开始的时候，已经是他去世之后的一个时代。另一方面，他在世时从来没有表现出对黑色的偏爱：14 世纪的文献对此并未提及，直到他去世约两个世纪之后的 16 世纪 40 年代才有几位历史学家为他冠以"黑太子"的头衔（原因至今不明）。参见 R. Barber, *Edward Prince of Wales and Aquitaine*, Londres, 1978, p. 242-243。有关 14 世纪英国服饰，请参见 S.M. Newton, *Fashion in the Age of the Black Prince. A Study of the Years 1340-1365*, Londres, 1980。

18. 有关菲利普三世和黑色,请参见 E.L. Lory, *Les obsèques de Philippe le Bon…*, 出自 *Mémoires de la Commission des Antiquités du département de la Côte d'or*, tome Ⅶ, 1865-1869, p. 215-246; O. Cartellieri, *la Cour des ducs de Bourgogne*, Paris, 1946, p. 71-99 ; M. Beaulieu et J. Baylé, *le Costume en Bourgogne de Philippe le Hardi à Charles le Téméraire*, Paris, 1956, p. 23-26 et 119-121 ; A. Grunzweig, *Le grand duc du Ponant*, 出自 *Moyen Âge*, tome 62, 1956, p. 119-165 ; R. Vaughan, *Philip the Good: the Apogee of Burgundy*, Londres, 1970。

19. 可参见 Georges Chastellain 做出的解释,他在其专栏中对蒙特罗桥谋杀案以及菲利普三世钟爱黑色的表现展开了长篇讨论(这甚至可以说是他作品的出发点)。参见 G. Chastellain, *OEuvres*, éd. Kervyn de Lettenhove, tome Ⅶ Bruxelles, 1865, p. 213-236。.

20. 参见 R. Vaughan, *John the Fearless : the Growth of Burgundian Power*, Londres, 1966。

21. 有关安茹的公爵勒内王的黑色与灰色,请参见 F. Piponnier, *Costume et vie sociale. La cour d'Anjou (XIVe-XVe siècles)*, Paris, 1970, p. 188-194。

22. 参见 Charles d'Orléans, *Poésies*, edition P. Champion, Paris, chanson n°81, vers 5-8。有关中世纪末期作为希望的象征的灰色,请参见 A.Planche 的优秀文章 *Le gris de l'espoir*, 出自 *Romania*, tome 94, 1973, p. 289-302。

23. 它与围绕图像在文化上的角色以及图像在圣殿上的地位的无休止辩论有关。在 787 年的第二次尼西亚公会议之后,颜色开始大量进入西方的教堂。从历史编纂学的角度看,8 世纪有关颜色的争议一直未得到有效的研究,甚至是未经研究。而有关图像的争议却引出了不计其数的作品,包括近期由一次成果丰硕的研讨会总结而成的一份记录。参见 François-Dominique Boespflug et Nicolas Lossky, *Nicée Ⅱ, 787-1987. Douze siècles d'images religieuses*, Paris, 1987。

24. 有关 *color* 一词备受争议的词源问题,请参见 A. Walde et J.B. Hofmann, *Lateinisches etymologisches Wörterbuch*, 3e éd., Heidelberg, 1930-1954, tome Ⅲ, p. 151-153 ; 尤其参见 A. Ernout et A. Meillet, *Dictionnaire étymologique de la langue latine*, 4e éd., Paris, 1959, p. 133。

25. 在各大宗教改革家之中,路德似乎的确是对颜色在教堂、礼拜、艺术和日常生活中的出现表现出最宽容态度的一位。诚然,他关心的主要问题不在此处,而且对于他来说,《旧约》中对图像的禁令在新教时代不再真正适用。这也可以解释路德在艺术和颜色运用方面以及肖像学上的态度。有关路德对图像的整体看法(他并无有关颜色的专门研究),请参见 Jean Wirth 的优秀文章: *Le dogme en image: Luther et l'iconographie*, 出自 *Revue de l'art*, tome 52, 1981, p. 9-21。同时参见 C. Christensen, *Art and the Reformation in Germany*, Athens (Etats-Unis), 1979, p. 50-56 ; G. Scavizzi, *Arte e archittetura sacra. Cronache e documenti sulla controversia tra riformati e cattolici (1500-1550)*, Rome, 1981, p. 69-73 和 C. Eire, *War against the Idols. The Reformation of*

Workship from Erasmus to Calvin, Cambridge (Mass.), 1986, p. 69-72。

26. 参见 Jérémie 22, 13-14, 以及 Ezéchiel 8, 10。
27. 参见 Andreas Bodenstein von Karlstadt, *Von Abtung der Bylder...,* Wittenberg, 1522, p. 23 et 39。同时参见 Hermann Barge 援引的段落：*Andreas Bodenstein von Karlstadt,* Leipzig, 1905, tome I, p. 386-391；以及 Haetzer, C. Garside, *Zwingli and the Arts,* New Haven, 1966, p. 110-111。
28. 在有关颜色词汇的问题上（以及词汇可能引发的讨论），历史学家应对宗教改革家使用的版本、文本状况以及译本严加注意。在由希腊语和希伯来语到拉丁语的翻译，以及从拉丁语到本地语的翻译历史进程中，有关颜色的词汇翻译中充满了不实、过度诠释以及理解偏差的问题。拉丁文《圣经》出现之前的中世纪拉丁语里就引入了大量颜色的词汇，而希伯来语、阿拉米语和希腊语中只有表达材质、光线、浓度或质量的词语。
29. 这个说法来自 Olivier Christin，参见 *Une Révolution symbolique. L'Iconoclasme huguenot et la reconstruction catholique,* Paris, 1991, p. 141, note 5。同时参见 R.W. Scribner, *Reformation, Carnival and the World Turned Upside-Down,* Stuttgart, 1980, p. 234-264。
30. 参见 M. Pastoureau, *L'Église et la couleur des origins à la Réforme,* 出自 *Bibliothèque de l'Ecole des chartes,* vol. 147, 1989, p. 203-230, ici p. 214-217; J.-C. Bonne, *Rituel de la couleur. Fonctionnement et usage des images dans le sacramentaire de Saint-Etienne de Limoges,* 出自 *Image et signification* (rencontre de l'Ecole du Louvre), Paris, 1983, p. 129-139。
31. 参见 C. Garside, *Zwingli and the Arts,* New Haven, 1966, p. 155-156。同时参见 F.Schmidt-Claussing 的优秀研究：*Zwingli als Liturgist,* Berlin,1952。
32. 参见 Hermann Barge, *op. cit.,* p. 386；M. Stirm, *Die Bilderfrage in der Reformation,* Gütersloh, 1977, p. 24。
33. 参见 M. Pastoureau, *Une histoire des couleurs est-elle possible?* 出自 *Ethnologie française,* 1990/4, p. 368-377；ici p. 373-375。
34. 例证可参见 S. Deyon 与 A. Lottin, *les Casseurs de l'été 1566. L'iconoclasme dans le Nord,* Paris, 1981, *passim*。同时参见 O. Christin, *op. cit.,* p. 152-154。
35. 这方面的典型例子为路德。参见 Jean Wirth, *Le dogme en image,* article cité, p. 9-21。
36. 参见 Charles Garside, *op. cit.,* chapitres IV et V。
37. 参见 A. Bieler, *L'homme et la femme dans la morale calviniste,* Genève, 1963, p. 20-27。
38. 伦勃朗绘画中颜色的这种震动特点符合光线的全能理念，为他的大部分作品，包括那些世俗体裁的作品，赋予了一重宗教的意味。在众多书目中，可重点参见由 O. von Simson 与 J. Kelch 整理的柏林研讨会（1970年）记录 *Neue Beiträge zur Rembrandt-Forschung,* Berlin, 1973。

39. 参见 M. Pastoureau, *L'Eglise et la couleur*, article cité, p. 204-209。

40. 有关此问题的精彩介绍可参见 Jacqueline Lichtenstein 的作品：*la Couleur éloquente. Rhétorique et peinture à l'âge classique,* Paris, 1989。同时可参见 *Cours de peinture par principes* (1708)，作者 Roger de Piles 是拥护色彩在绘画中至高地位的一名领军人物。他与此前的理论以及加尔文派和冉森教派的理念划清界限，以绘画为角度，对颜色作为掩饰、幻觉、引诱的角色的说法进行辩解。

41. 加尔文强烈厌恶装扮成女人或动物的男人。戏剧的问题由此产生。

42. 参见其言辞激烈的讲道作品：*Oratio contra affectationem novitatis in vestitu* (1527)，他建议所有忠实的基督教徒穿着颜色朴素和暗淡的服装，而非"装扮得像孔雀一样"（*distinctus a variis coloribus velut pavo*，参见 *Corpus reformatorum*, vol. 11, p. 139-149；同时参见 vol. 2, p. 331-338)。

43. 参见 E.-G. Léonard, *Histoire générale du protestantisme,* tome I, Paris, 1961, p. 118-119, 150, 237, 245-246。有关 16 世纪的日内瓦的书目相对众多：Marie-Lucile de Gallantin, *Ordonnances somptuaires à Genève,* Genève, 1938 (*Mémoires et documents de la Société d'histoire et d'archéologie de Genève*, 2e série, vol. 36)；Ronald S. Wallace, *Calvin, Geneva and the Reformation,* Edimbourg, 1988, p. 27-84。同时参见 André Bieler, *l'Homme et la Femme dans la morale calviniste,* Genève, 1963, p. 81-89 et 138-146。

44. 有关明斯特的再洗礼教派教徒主张的服饰改革，请参见 R. Strupperich, *Das münsterische Taüfertum,* Münster, 1958, p. 30-59。

45. 1666 年，借助棱镜实验和光谱理论的崛起，牛顿终于可以从科学上将黑色与白色从颜色序列中排除出去；尽管从文化上讲，它们已经在社会运用与宗教世界里存在了几个世纪。

46. 参见 Isidor Thorner, *Ascetic Protestantism and the Development of Science and Technology,* 出自 *The American Journal of Sociology,* vol. 58, 1952-1953, p. 25-38；Joachim Bodamer, *Der Weg zu Askese als Ueberwindung der technischen Welt,* Hamburg, 1957。

47. 参见 Robert Lacey, *Ford, The Man and the Machine,* New York, 1968, p. 70。

48. 参见 Louis Marin, *Signe et représentation. Philippe de Champaigne et Port-Royal*，出自 *Annales ESC,* vol. 25, 1970, p. 1-13。

49. 有关法国绘画，可参见 S. Bergeon 和 E. Martin, *La technique de la peinture française des XVIIe et XVIIIe siècles*，出自 *Techné,* vol. 1, 1994, p. 65-78。

50. 参见 *Ibid.*, p. 71-72。

51. 有关绘画中的青金石，请参见 Ashok Roy, éd., *Artists' Pigments. A Handbook of their History*

and Characteristics, vol. 2, Washington et Oxford, 1993, p. 37-65。

52. 有关画家使用的石青和大青，请参见 ibid., p. 23-34 et 113-130。

53. 有关 17 世纪绘画中使用靛蓝的局限性，请参见展览图册 Sublime indigo, Marseille, 1987, p. 75-98。

54. 请参见 Jean-Baptiste Oudry 在此问题上的观点：Discours sur la pratique de la peinture，写作于 1752 年，由 E.Piot 发表于 le Cabinet de l'amateur, Paris, 1861, p. 107-117。

55. 参见 H. Kühn, A Study of the Pigments and the Grounds used by Jan Vermeer, 出自 National Gallery of Art (Washington), Report and Studies in the History of Art, Washington, 1968, p. 155-202 ; J. Wadum, Vermeer Illuminated. Conservation, Restoration and Research, La Haye, 1995。

56. 有关这些问题，我继续邀请大家参见 Jacqueline Lichtenstein, op. cit.；同时参见 E.Heuck, Die Farbe in der französischen Kunsttheorie des XVII. Jahrhunderts, Strasbourg, 1929; B.Tesseydre, Roger de Piles et les débats sur le coloris au siècle de Louis XIV, Paris, 1965; 以及更具体的有关 16 世纪的状况，请参见 J. Gage, op. cit., p. 117-138。

57. 例证就是，17 世纪和 18 世纪的画家使用靛蓝染制而成的蓝色画纸进行素描（蓝色避免了纸张泛黄），此外还有将褐色墨水、靛蓝渲染和白色笔触结合在一起的优秀钢笔画。

58. 夏尔·勒·布伦很好地总结了反对颜色者的立场，他认为，颜色是"一个海洋，许多人溺亡其中，同时企图脱身"。但在一部分作者和艺术家看来，双方观点的差异并非如此清晰明断而是更为细微。参见 Max Imdahl, Couleur. Les Écrits des peintres français de Poussin à Delaunay, Paris, 1996, p. 27-79。

59. 此处无暇细致地展示牛顿的发现以及这些发现对与颜色有关的科学与哲学论文所起到的巨大影响。暂时让我们单纯地关注一下有关牛顿的发现的几部重要著作。法语作品中，可参见 Michel Blay, la Conceptualisation newtonienne des phénomènes de la couleur, Paris, 1983, et les Figures de l'arc-en-ciel, Paris, 1995, p. 36-77. 同时还可参见或重读牛顿在 1702 年出版于伦敦（唯一一版）的作品 Optics；若想拥有更亲近的了解，还可参见伏尔泰在其作品中所做的总结与阐释：Eléments de la philosophie de Newton mis à la portée de tout le monde, Paris, 1738。

60. 参见 John Gage, op. cit., p. 153-176 et 227-236。

61. 仅仅是暂时的。诚然，新古典主义绘画在几十年之后又对颜色采取了极度蔑视的态度，而 19 世纪末之前的大多数艺术理论家也进行效仿。Gazette des Beaux-Arts 创始人 Charles Blanc 在其出版于 1867 年并数度重版的著作 Grammaire des arts du dessin 中写道："绘画是艺术的雄性，颜色是（……）的雌性。绘画必须保留对颜色的优越性。如若不然，绘画就会走向灭亡；它会因颜色而丧失，就如人性因夏娃而丧失。"

62. 参见 Roger de Piles 列出的名单（"画家汇总表"）：*Cours de peinture par principes*, nouv. éd., Paris, 1989, p. 236-241。同时参见 M.Brusatin, *Storia dei colori*, Turin, 1983, p. 47-69。

63. 尤其参见其作品 *Vorlesungen über die Aesthetik*, Berlin, 1832, nouv. éd. Leipzig, 1931, p. 128-129 et *passim*。

64. 有关这项发明，请参见由 Florian Rodari 与 Maxime Préaud 策划的展览画册：*Anatomie de la couleur*, Paris, Bibliothèque nationale de France, 1995。同时参见 J.C.Le Blon 的专论：*Coloritto, or the Harmony of Colouring in Painting reduced to Mechanical Pratice*, Londres, 1725, 该书坦承了其对牛顿的借鉴，并强调了三个基础色：红色、蓝色和黄色的重要地位（第6页及之后）。有关彩色版画的长期发展史，请参见 J.M.Friedman 的研究：*Color Printing in England, 1486-1870*, Yale, 1978。

65. 参见 *La couleur en noir et blanc (XVe-XVIIIe siècle)*，出自 *le Livre et l'Historien. Etudes offertes en l'honneur du Professeur Henri-Jean Martin*, Genève, 1997, p. 197-213。

66. 这方面最重要的作品当属 Alan E.Shapiro 的研究：*Artists' Colors and Newton's Colors*，出自 *Isis*, vol. LXXXV, p. 600-630。

67. 直到18—19世纪才最终确立。不过值得注意的是，从17世纪初期开始，就有好几位作者把红色、蓝色和黄色视为"主要"颜色，同时把绿色、紫红色以及金色认定为由主要颜色组合而成的颜色。这方面开拓性的作品为：François d'Aguilon, *Opticorum Libri VI*, Anvers, 1613, 书中提出了几种"共鸣板"，其中绿色是黄色与蓝色混合的结果。有关以上问题，请参见上条注释中提及的 Alan E.Shapiro 的文章。

第四章 注释

1. 参见 César, *Guerre des Gaules*, V, 14, 2 ; Pline l'Ancien, *Histoire naturelle*, XXII, 2, 1。

2. 参见 L. Luzzatto et R. Pompas, *Il significato dei colori nelle civiltà antiche*, Milan, 1988, p. 130-151。

3. 有关古典时代用于染色的菘蓝，请参见 J. et C. Cotte, *La guède dans l'Antiquité*，出自 *Revue des etudes anciennes*, tome XXI/1, 1919, p. 43-57。

4. 但普林尼并不认为它是真正的石头，而是一种经过固化和捣碎的泡沫或软泥：*Ex India venit indicus, arundinum spumae adhaerescente limo ; cum teritur, nigrum; at in diluendo mixturam purpurae caeruleique mirabilem reddit*，参见《博物志》，第 35 卷，第 27 章，第 1 段。

5. 从 12 世纪末算起，这个说法出现在了两部武功歌中，参见 A. Rey, dir., *Dictionnaire historique de la langue française*, Paris,1992, p. 439。法语单词 *cocagne* 可能就来自于奥克语中的 *cocanha*，后者用来指称蛋壳状的小物体（后来又用来指称小点心；著名的"夺彩竿"游戏也来源自该词）。在拉丁语、英语和德语中，人们更常使用《圣经》上的表达"流奶与蜜之地"（参见 Exode 3, 8）来形容生产菘蓝的富饶地区。

6. 有关图卢兹地区记录完整、研究丰富的菘蓝历史，请参见 P. Wolff, *Commerces et marchands de Toulouse (vers 1350-vers 1450)*, Paris, 1954; G. Caster, *Le Commerce du pastel et de l'épicerie à Toulouse, de 1450 environ à 1561*, Toulouse, 1962; G. Jorre, *Le Terrefort toulousain et Lauragais. Histoire et géographie agraires*, Toulouse, 1971；P.G. Rufino, *Le Pastel, or bleu du pays de cocagne*, Panayrac, 1992。

7. 最早的禁令似乎出现于 1317 年佛罗伦萨有关羊毛工艺的一部法令：*Nullus de hac arte vel suppositus huic arti possit vel debeat endicam facere vel fieri facere*. R. Scholz, *Aus der Geschichte des Farbstoffhandels im Mittelalter*, Munich, 1929, p. 47-48。

8. 针对 14—16 世纪纽伦堡和德国其他城市中，每磅菘蓝价格下降趋势的综合性表格可参见 F. Lauterbach, *Der Kampf des Waides mit dem Indigo*, Leipzig, 1905, p. 37。

9. 17 世纪的洗染手册同时也提醒人们注意，人们事先永远无法判断，浸泡在靛蓝染缸里的织物会

染上何种色调，以及如果人们希望获得一致的深蓝色，就必须反复浸泡许多次。

10. 同样是在意大利，人们在一本配方手册中找到了首个针对靛蓝洗染展开的阐释。它是保存在科莫图书馆（codice Ms. 4.4.1）的一本手稿，编纂于 1466 年到 1514 年间。可参见以下版本：G. Rebora, *Un manuale di tintoria del Quattrocento*, Milan, 1970。这部来自威尼斯的手稿尽管对靛蓝洗染有所提及，但 159 个指南中有 109 个是针对红色洗染的。之后，第一本在西方印刷而成的洗染指南、1548 年出版于威尼斯的著作 *Plictho de l'arte de tentori* de Giovan Ventura Rosetti，则完全不涉及靛蓝。请参见有关此书的优秀学术作品：S.M. Evans et H.C. Borghetty, *The《Plictho》of Giovan Ventura Rosetti*, Cambridge (Mass.) et Londres, 1969。

11. 参见 F. Lauterbach, *op. cit.*, p. 117-118；R. Scholz, *op. cit*, p. 107-116；H. Jecht, *Beiträge zur Geschichte des ostdeutschen Waidhandels und Tuchmachergewerbes*，出自 *Neues Lausitzisches Magazin*, vol. 99, 1923, p. 55-98, et vol. 100, 1924, p. 57-134。

12. 参见 G. Schmoller, *Die Stassburger Tuch- und Weberzunft*, Strasbourg, 1879, p. 223。

13. 参见 M. de Puymaurin, *Notice sur le pastel, sa culture et les moyens d'en tirer de l'indigo*, Paris, 1810。

14. 值得注意的是，直到今天，部分绘画史学家依然拒绝承认，上几个世纪的画家曾使用过那些初衷是用于洗染的染色剂。但事实上并非如此。

15. 迪斯巴赫与迪佩尔制作普鲁士蓝的详细背景至今是一个谜。1710 年发表于柏林一家学术协会杂志上、宣告发现这种新蓝色的匿名拉丁语文章，到底是迪斯巴赫还是迪佩尔所作？（*Serius exhibita notitia coerulei Berolinensia nuper inventi*，出自 *Micellanea Berolinensia ad incrementum scientiarum*, Berlin,1710, p. 377-381）。

16. 参见 M.D. Woodward, *Preparatio coerulei prussiaci ex Germanica missa*，出自 *Philosophical Transactions*, Londres, 1726, vol. 33/381, p. 15-22。

17. 参见 Madeleine Pinault, *Savants et teinturiers*，出自 *Sublime indigo*, exposition：Marseille, 1987, Fribourg, 1987, p. 135-141。

18. 参见 P.-J. Macquer, *Mémoire sur une nouvelle espèce de teinture bleue dans laquelle il n'entre ni pastel ni indigo*，出自 *Mémoires de l'Académie royale des sciences*, 1749, p. 255-265；*Sublime indigo*, Marseille, 1987, p. 158, n° 170 et 171。

19. 参见 J.-M. Raymond, *Procédé de M. Raymond...*, Paris, 1811。该方法是使用一种以铁为原料的媒染剂对织物进行强烈媒染，接着将织物浸泡在亚铁氰化钾溶液里，同时避免使用一切铜制容器和器皿。

20. 参见 Nicole Pellegrin, *Les provinces du bleu*，出自 *Sublime indigo*, exposition：Marseille, 1987,

Fribourg, 1987, p. 35-39 ; Dominique Cardon, *Pour un arbre généalogique du jeans : portraits d'ancêtres*, 出自 *Blu, Blue Jeans. Il blu popolare*, exposition, Milan, 1989, p. 23-31。

21. 参见 Madeleine Pinault 的作品，尤其是其论文 *Aux sources de l'*Encyclopédie. *La description des Arts et Métiers*, Paris, 1984, 4 volumes，遗憾的是该论文并未出版 (EPHE, 4e section)，同时参见 *Savants et teinturiers*，出自 *Sublime indigo, op. cit.*, p. 135-141。

22. 1765 年，《百科全书》的"洗染"词条中依然只有 13 个蓝色词语，与 1669 年科尔贝尔在 *Instruction sur les teintures* 中公布的名单相同。但在同一时期由 Duhamel de Monceau 出版的 *Description des arts et métiers* 对洗染业进行了大幅描述，并提供了 23 或 24 个词语。除上条注释中提到的作品外，还可参见 Martine Jaoul 与 Madeleine Pinault, *La collection Description des arts et métiers. Etude des sources inédites*，出自 *Ethnologie française*, vol. 12/4, 1982, p. 335-360, et vol. 16/1, 1986, p. 7-38。

23. 参见 Walther von Wartburg, *Französisches etymologisches Wörterbuch*, tome Ⅷ, col. 276-277a; Barbara Schäfer, *Die Semantik der Farbadjektive im Altfranzösischen*, Tübingen, 1987, p. 82-88 ; Annie Mollard-Dufour, *le Dictionnaire des mots et expressions de couleur du XXe siècle. Le bleu*, Paris, 1998, p. 200。

24. 1772 年 9 月 6 日维特写给威廉的信。

25. 小说中，绿蒂的裙子配色不是白与蓝，而是单纯的白色。不过她在胸部别了一个粉红色的蝴蝶结，她把这个蝴蝶结送给了维特，后者对它珍爱有加。

26. 有关歌德与牛顿和牛顿学派的理论之间的对立的最新作品可参见 D.L. Sepper, *Goethe contra Newton. Polemics and the Project for a new Science of Colour*, Oxford, 1988。

27. 参见 M. Richter, *Das Schrifttum über Goethes Farbenlehre*, Berlin, 1938。

28. 歌德在颜色方面的研究催生了大批书籍的诞生。请重点参见 A. Bjerke, *Neue Beiträge zu Goethes Farbenlehre*, Stuttgart, 1963 ; H.O. Proskauer, *Zum Studium von Goethes Farbenlehre*, Bâle, 1968 ; M. Schindler, *Goethe's Theory of Colours*, Horsham, 1978。

29. 参见 *Zur Farbenlehre*, Ⅳ, paragraphes 696-699, et Ⅵ, paragraphes 758-832。同时参见 P. Schmidt, *Goethe's Farbensymbolik*, Stuttgart, 1965。

30. 不过歌德对于房子蓝色的房间是反对的；它们会让空间显得更大，但同时它们又"冰冷悲哀"。他更喜欢装潢成绿色的房间。

31. 有关该小说和它的反响，请参见 Gerhard Schulz, dir., *Novalis Werke commentiert*, 2e éd., Munich, 1981, p. 210-225 et *passim*。

32. 参见 Angelica Lochmann 与 Angelica Overath 收集而成的文本：*Das blaue Buch. Ein Lesarten*

einer Farbe, Nördlingen, 1988。

33. 参见 Alain Rey, dir., *Dictionnaire historique de la langue française*, tome I, Paris, 1992, p. 72。

34. 在荷兰语中，"Dat zijn maar blauwe bloempjes"（字面意思：这只是些蓝色的小花）这一说法是具有贬义的，它不能代表童话故事，而是实实在在的谎言。在荷兰，蓝色外套（"de blauwe Huyck"）是说谎者、伪善者、骗子与叛徒的标志（其他地方则通常以黄色服装表示）。参见 L. Lebeer, *De blauwe Huyck*, 出自 *Gentsche Bijdragen tot de Kunstgeschiedenis*, vol. VI, 1939-1940, p. 161-226（有关勃鲁盖尔围绕谚语创作的著名画作中的蓝色外套）。

35. 感谢 Inès Villela-Petit 将这一知识告知与我。

36. 有关爵士发源时期布鲁斯的历史与特征，请参见 P. Carles, A. Clergeat et J.-L. Comoli, *Dictionnaire du jazz*, Paris, 1988, p. 108-110。

37. 从20世纪开始意大利就在各大体育赛事中身披蓝色运动服。人们甚至好奇，为什么蓝色没有出现在意大利的国旗中，以及它在历史上为何从未成为萨伏伊王朝或统治意大利的其他王朝的颜色。这个奥秘即便是意大利人自己也无从解答。是否正因为这种国家性的蓝色的起源至今是一个谜，所以在各大赛场上，那些代表意大利出征的蓝军（*squadre azzurre*）才经常坚不可摧？

38. 听上去或许离奇，但法国国旗在法国大革命期间的诞生一直是一个少有研究而争议颇多的历史问题。此外，与人们想象的有所不同，有关该问题的著作并不多。我指的是科学方面的著作，因为很显然，在这个问题以及符号学世界涉及的所有问题上，都有大量质量不佳的文学作品。但不可否认的是，对于三色旗的起源，还有许多事情不为我们所了解。同理也适用于许多其他国旗，无论是早年的还是现今的，无论是欧洲的还是其他地区的。每一面旗帜，为了完成其职责（象征学上的、符号学上的、礼拜仪式上的、神话意义上的）必须了解其发源、诞生及其最初作为某种秘密仪式所代表的含义。只有一面温柔、可怜和无效的旗帜才会拥有过于清楚明白的历史与含义。参见 A.Maury, *les Emblèmes et les drapeaux de la France, le coq gaulois*, Paris, 1904, p. 259-316; R. Girardet, *Les trois couleurs*, 出自 P. Nora, dir., *les Lieux de mémoire*, tome I, Paris, 1984, p. 5-35；H. Pinoteau, *le Chaos français et ses signes. Etude sur la symbolique de l'Etat français depuis la Révolution de 1789*, La Roche-Rigault, 1998, p. 46-57, 137-142 et *passim*; M. Pastoureau, *les Emblèmes de la France*, Paris, 1998, p. 54-61 et 109-115。

39. 参见 Gilbert marquis de La Fayette, *Mémoires, correspondances et manuscrits*, Paris, 1837, tome II, p. 265-270。

40. 参见 Jean-Sylvain Bailly, *Mémoires*, Paris, 1804, tome II, p. 57-68。

41. 有关三色帽徽，可参见 H. Pinoteau, *op. cit.*, p. 34-40; M. Pastoureau, *les Emblèmes de la France*, *op. cit.*, p. 54-61。

42. 从14世纪开始，随着蓝—白—红组合在宫廷中成为法国国王的号衣，先是瓦卢瓦王朝，接着是波旁王朝。王室的全体侍从也身着该颜色组合的衣服。

43. 参见 M. Pastoureau, l'*Étoffe du Diable. Une Histoire des rayures et des tissus rayés*, Paris, 1991, p. 80-90。

44. 陆地部队方面此时尚未确定，因为和旧制度下一样，在当时，一面"旗帜"的首要作用是海上用旗。1790年10月22日，国民制宪议会要求所有军团的上校在军旗上添加国旗三色绶带。这一指令后被数次重申，直至1791年夏天。同年的7月10日，每个军团按规定必须以某种方式拥有一面国旗色的旗帜。但组合国旗三色的方式似乎可由各个军团自行决定。步兵方面，首场战役一般使用白色旗帜，并在三条（分别为蓝、白、红色）水平"色带"的第一个方形角上装饰有白色十字架。三色组合在实际运用中变化多重多样，有的十分大胆，有的十分诱人，还有许多十分复杂或缺乏连贯性。人们忘记了旗帜本应该是一块可以从远处望见的织物。这种情况持续到1804年，人们决定把所有军团的旗帜参照部分军团已经在使用的款式进行统一化：旗头悬挂一个白色大正方形，四个角上为四个三角形，其中两个为蓝色两个为红色。正方形的表面则用于绣制铭文和不同徽章。

45. 法国国旗的确不是唯一一面使用蓝色的国旗。它的身上确实承载了含义与历史——这为它赋予了某种意义上的美——但从视觉、几何学或美学的角度上说，它并不成功。斯堪的纳维亚五国的国旗、日本国旗以及其他几个国家的国旗也有同样的问题。原因很简单：它们的三色色带没有放置在合适的轴心位置上。在一面长方形的块状织物上，如果三段不同色块的分割是沿着长方形的长边（如荷兰、德国、匈牙利等国的国旗）而非宽边，则会看上去更为自然和美观。而法国国旗以及所有由其演变而来的三色国旗的组合方式则会让人感觉长方形的下部被水平划分了，这其实非常刺眼。当然，只有国旗迎风飘扬时或者以平面图绘制国旗时才会出现这种效果。

46. 参见 Pierre Charrié, *Drapeaux et étendards du XIXe siècle (1814-1880)*, Paris, 1992。

47. 有关红色旗，请参见 M. Dommanget, *Histoire du drapeau rouge des origines à la guerre de 1939*, Paris, 1967。

48. 有关白色旗，请参见 J.-P. Garnier, *Le drapeau blanc*, Paris, 1971。

49. 参见 M. Agulhon, *Les couleurs dans la politique française*，出自 *Ethnologie française*, tome XX, 1990/4, p. 391-398。

50. 在欧洲传统中长期不受重视的黄色，在政治符号与象征物中十分少见。黄色最常用来指代叛徒以及破坏罢工的人。参见 A. Marsaudon, *les Syndicats jaunes*, Rouen, 1912；M. Tournier, *Les jaunes. Un mot-fantasme de la fin du XIXe siècle*, 出自 *les Mots*, vol. 8, 1984, p. 125-146。

51. 除前文注释中所提到的作品外，还可参见 A. Geoffroy, *Etude en rouge, 1789-1798, dans Cahiers*

de lexicologie, tome 51, 1988, p. 119-148。

52. 参见 M. de Puymaurin 的优秀论文：*Notice sur le pastel, sa culture et les moyens d'en tirer de l'indigo*, Paris, 1810。

53. 引文选自 Georges Dilleman, *Du rouge garance au bleu horizon*，出自 *la Sabretache*, 1971 (1972), p. 63-69 (ici p. 68)。

54. 孚日省国会议员（后成为参议员）茹费理在其遗嘱中要求把自己葬于出生地圣迪耶："孚日蓝线对面，在这里，战败者的呻吟声可直抵我忠诚的内心。"

55. 作为舒适运动装的轻便上装在最初可以是任何颜色，尤其是鲜艳的颜色、甚至是两种色彩的组合。约 1890—1900 年，轻便上装从大不列颠传到欧陆时，情况亦是如此。但在第一次世界大战之后，鲜艳的颜色与条纹图案越来越少见，取而代之的是暗沉的颜色，尤其是海军蓝。从 20 世纪 50 年代起，英语化的法语单词 "blazer" 开始基本用来指称海军蓝色上衣。

56. 围绕牛仔裤的历史以及旧金山这家著名公司的历史有不少著作，但质量参差不齐。请重点参见 H. Nathan, *Levi Strauss and Company, Taylors to the World*, Berkeley, 1976；E. Cray, *Levi's*, Boston, 1978；P. Friedman, *Une histoire du Blue Jeans*, Paris, 1987；以及以下几本展览图册：*Blu/Blue Jeans. Il blu populare*, Milan, 1989；*la Fabuleuse histoire du jean*, Paris, musée Galliera, 1996。

57. 有关牛仔裤的起源，请参见 H. Nathan, *op. cit.*, p. 1-76。

58. 参见 Martine Nougarède, *Denim: arbre généalogique*，出自 *Blu/Blue Jeans. Il blu populare,* exposition, Milan, 1989, p. 35-38，以及展览图册 *Rouge, bleu, blanc. Teintures à Nîmes,* Nîmes, musée du vieux Nîmes, 1989。

59. 参见 S. Blum, *Everyday Fashions of the Twenties as Pictured in Sears and other Catalogues*, New York, 1981；与 *Everyday Fashions of the Thirthies as Pictured in Sears and other Catalogues*, New York, 1986。

60. 参见 Gabriel Haïm, *The Meaning of Western Commercial Artifacts for Eastern European Youth*, Tel Aviv, 1979。

61. 在大量参差不齐的相关作品中，历史学家可重点参见 F. Birren, *Selling color to people*, New York, 1956, p. 64-97；M. Deribéré, *la Couleur dans les activités humaines*, Paris, 1968, *passim*；M.-A. Descamps, *Psychosociologie de la mode*, Paris, 2e éd., 1984, p. 93-105。有关德国方面，可同时参见 Eva Heller, *Wie die Farben wirken*, Hamburg, 1989, p. 14-47 中发布的数据。

62. 参见 G.W. Granger, *Objectivity of Colour Preferences*，出自 *Nature*, tome CLXX, 1952, p. 18-24。

63. 参见 Faber Birren, *Selling Color to People*, New York, 1956, p. 81-97，以及 *Color: A Survey in Words and Pictures from Ancient Mysticism to Modern Science*, New York, 1963, p. 121。

64. 此外，从 20 世纪初开始，蓝色就成为奥运五环的颜色之一，1955 年它还成为欧洲委员会的颜色（之后又成为欧洲共同体的颜色）。参见 M. Pastoureau 与 J.-C. Schmitt, *Europe. Mémoire et emblèmes*, Paris, 1990, p. 193-197。

65. 在大部分拉丁美洲国家，红色的地位都超越黄色与蓝色。欧洲的色彩价值体系在这里似乎被美洲印第安人社会的体系所影响和丰富。它们呈现出色彩文化适应下的复杂状况。有关此问题的概况介绍，请参见 Serge Gruzinski 的作品：*la Pensée métisse*, Paris, 1999。

66. 参见 Color Planning Center (Tokyo), *Japanese Color Name Dictionnary*, Tokyo, 1978。

67. 请参见由 S.Tornay 带头进行的不同研究：*Voir et nommer les couleurs*, Nanterre, 1978, 尤其是 Carole de Féral (p. 305-312) 与 Marie-Paule Ferry (p. 337-346) 的作品。这些作品为历史学家的思考提供了翔实的资料，其中主要为民族语言学方面的资料。

68. 有关此问题，请参见 H.C. Conklin, *Color Categorization*, 出自 *The American Anthropologist*, vol. LXXV/4, 1973, p. 931-942, 作者就 B.Berlin 和 P.Kay 所著的这部具有启迪意义但富有争议的作品：*Basic Colors Terms. Their Universality and Evolution*, Berkeley, 1969 发表了意见。

69. 西方人的眼睛的确开始逐渐适应一个颜色在日本社会中表现出的参数特征。最佳的例证就是亚光或亮光的相纸，这在"二战"结束之前都不为西方所知，但日本在摄影工业方面的影响将它推广到了全世界。亚光／亮光的区分成为西方相片冲印中的重要一环，而在从前，人们更关注的是颗粒、颜色色调冷暖的问题。